# 日本畫技法

畫材基礎✕色彩調製✕工序著色，
創作日式優雅又時尚的貴族氣質畫作

菅田友子 著

劉人瑋 譯

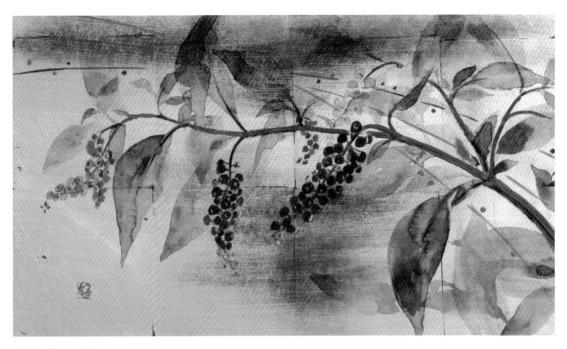

美洲商陸　M6號

以金箔為底,藉由墨的濃淡畫出葉片和莖稈,再用礦物顏料呈現果實的色彩。

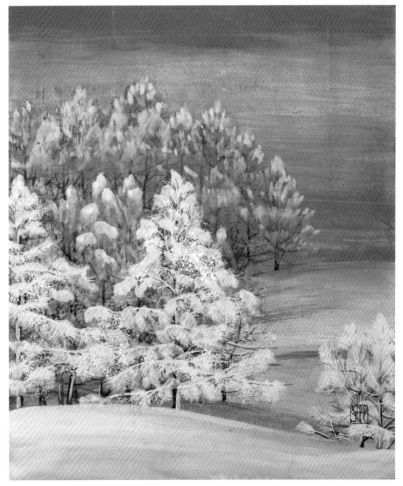

日本落葉松　F8號

在金箔的底圖刷上群青做為背景色,再用白色的胡粉表現雪景中冷冽的空氣。這幅作品也可以嘗試用黑箔、銀箔呈現。

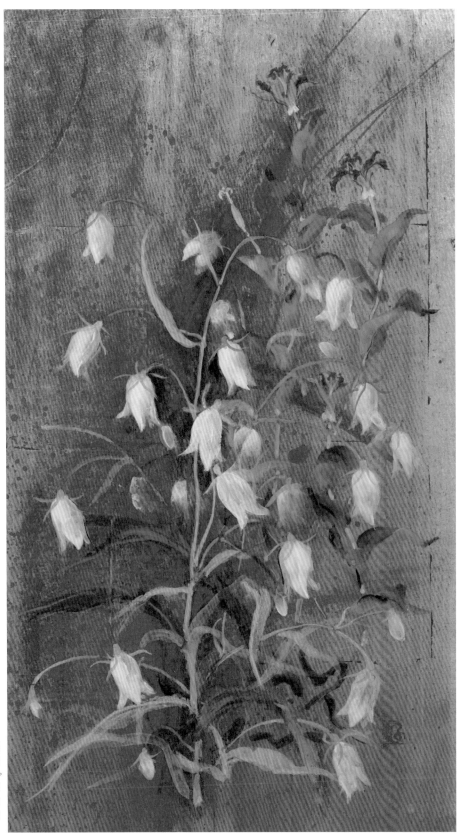

岩沙參　M6號
畫花草植物時，長
方形的M號畫布會
更易於構思構圖。
刻意在背景留下垂
直的畫筆刷痕，能
夠強調出花朵、枝
葉的舒展。

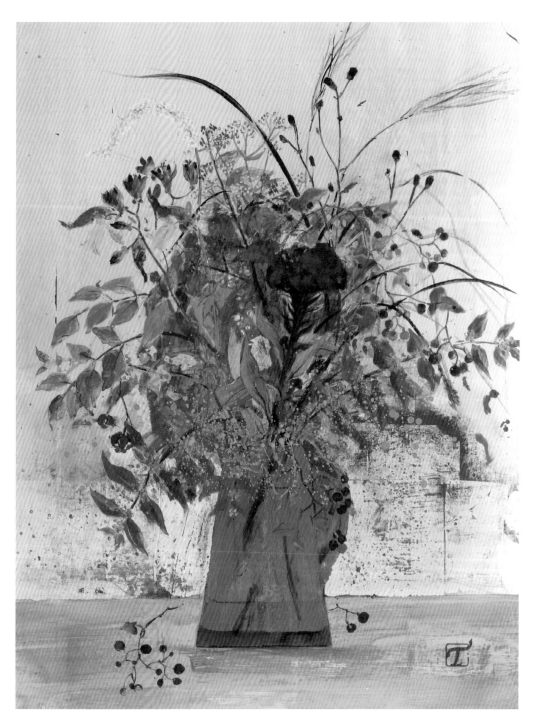

上圖：
秋天的贈禮　P15號

在底圖貼上銀箔，並在背
景與桌子相接的地方用硫
磺燒過，創造不同的質感，
如此一來畫面會更顯深邃。

右頁上圖：
岩南天　F8號

這幅盛放的白花圖，是我
從一個山野植物愛好家那
看到而畫下的。為了襯托
花的美麗，我在底圖使用
金箔。畫面右下則是使用
磨色法（☞P.71），露出黑
綠青打底色。

右頁下圖：
垂絲衛矛　M6號

橫向畫面可以強調出枝條
的伸展。此處大膽地使用
紅色做為背景色，再用互
補色的青綠，添增視覺對
比的效果。

日本畫技法　目錄

# 序言

　　每當我和別人提起自己在畫畫，總是會重複出現以下的對話：「妳是畫油畫嗎？」「不是，我畫的是日本畫。」「那是用水彩畫的嗎？」「不是……」「所以是水墨畫？」讓我不禁時常懷疑，具有悠久歷史、使用充滿日本風情的素材和材料的膠彩畫，居然是這麼小眾的藝術嗎？

　　這次收到撰寫《日本畫技法》（編按：在台灣稱為膠彩畫，故本書後面皆以膠彩畫稱之）的提案時，其實我十分煩惱，這真的是還在學習膠彩畫的自己能做到的事嗎？回想過去，我在大學主修膠彩畫，畢業後便進到百貨公司的廣告部門負責設計工作。在那之後又陸續做了一些與膠彩畫毫無關聯的工作。等我想重拾畫筆時，卻連膠的使用分量都搞不清楚，讓我不禁愕然。幸而畫畫技能就像騎腳踏車一樣，一旦學過身體至今還有記憶。記得當時為了重拾畫膠彩畫的初衷，我特別購買了膠彩畫的教學書，卻驚訝地發現，即使標榜著初學者入門的書籍內容卻仍是十分高深。

　　想起這段回憶，才讓我下定決心要撰寫這本書，分享自己的經驗和想法。繪畫並沒有固定公式，畫法更是森羅萬象。本書收錄了我個人認為值得推薦的繪畫方式。同時，在撰寫本書時我特別重視的是，如何幫助對膠彩畫抱有些許興趣的讀者能夠輕鬆入門。

　　膠彩畫因為畫材的限制，在作畫時有一套固定的程序。簡單來說，大概可以分成寫生、繪製底稿、打底、底稿轉印、勾勒線條、暈染明暗、著色等步驟。由於膠彩畫的顏料需要一個一個與膠混合調製，才能黏著在畫布上，所以作畫時，不像油畫或水彩畫一般可以在室外進行。這使膠彩畫在作畫時一定得經過出外寫生、繪製底稿、將底稿畫（轉印）到基底材（和紙、絹等）上，再自行逐一調製顏色後著色。

　　乍聽之下，似乎會讓人覺得膠彩畫的工序很麻煩。事實上每次進入下一個步驟間的過程倒也別有樂趣。畫家可以趁這段期間確實重整心情，再開始下一道工序。本書的前半部，我將仔細並淺顯易懂地說明這些膠彩畫的基礎步驟。

　　膠彩畫的顏料屬於水性，因此繪畫時可以任意在畫面做增減。習慣膠彩畫的繪製後，我想各位便能感受到這種媒材呈現的多元性。書中我也會用自己的方式，向大家介紹這種自由的創作形式。

　　衷心希望讀者閱讀本書後，能夠興起想要嘗試膠彩畫的心情。也希望早已熟悉膠彩畫的讀者，閱讀本書後能夠嘗試看看書中的作畫技法。

菅田友子

# 第1章

## 膠彩畫的畫材

# 膠彩畫的顏料

膠彩畫的顏料有以下幾種：運用天然礦石製成的天然礦物顏料、近代人工製造的新岩礦物顏料、合成礦物顏料、運用天然泥土製造的水干顏料。這些顏料原始為粉末狀，本身不具黏著力，因此需要用膠液調合才能做為顏料使用。

## 【天然礦物顏料】

天然礦物顏料是將天然礦物或者貴重寶石磨碎後，經由水簸法 *，依顆粒大小篩分出的礦物粉末。顏料的顆粒愈粗色彩愈濃烈，而顆粒愈細，顏色經過漫射則會愈淺，因此會依照顏料的顆粒粗細編碼，以區分不同顏色。通常數字有 1～15 號，數字愈大表示顏料顆粒愈細，顏色也愈淺，其中最細緻的顏料稱為「白」。

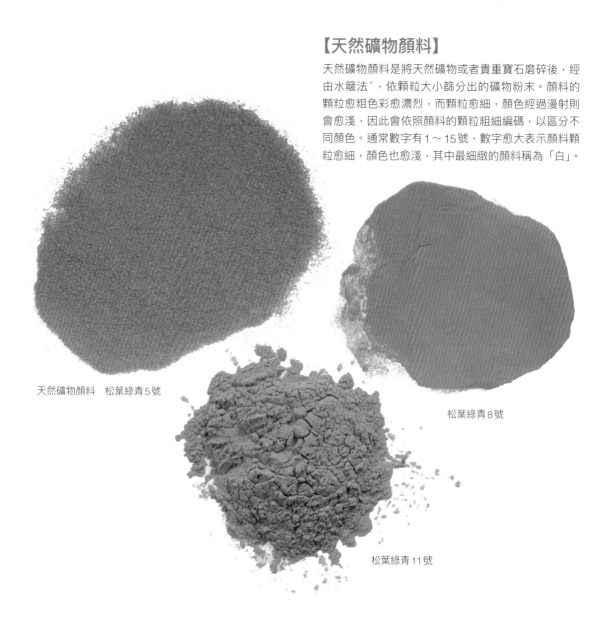

天然礦物顏料　松葉綠青 5 號

松葉綠青 8 號

松葉綠青 11 號

【隨著顏料顆粒粗細不同，呈現不同色彩的礦物顏料、新岩礦物顏料】

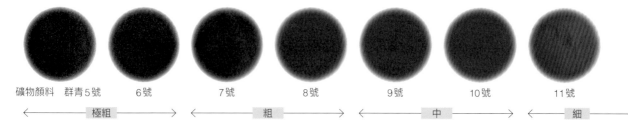

礦物顏料　群青 5 號　　6 號　　7 號　　8 號　　9 號　　10 號　　11 號

←──  極粗  ──→　←──  粗  ──→　←──  中  ──→　←  細  →

＊水簸法：顆粒的粗細不同，會影響在水中的沉澱速度。水簸法即藉此原理，篩選出不同粗細的礦物粉末。

※ 五顏六色、顆粒粗細不同的礦物顏料，號稱永久不變的素材，但有些顏料早已不再生產（由於原素材是礦石，在製造過程被發現含有有害物質）有些顏色的名稱也已經改變。本書所收錄的顏料，多為筆者長年來大量持有、使用的顏料。如果其中有現在已經停產的顏色，可將本書當做參考，購買類似的顏色。此外，印刷品的色彩與實品會有差異這點也敬請見諒。

## 【新岩礦物顏料】

新岩礦物顏料是以釉料為基底，混合做為顯色劑的金屬氧化物，燒製、鍛燒後製成原石，再經由磨碎、水簸法後精煉出的人造顏料。這種顏料的編碼方式與天然礦物顏料相同，顆粒愈粗，顏色愈濃烈，顆粒愈細，顏色就愈淺淡。新岩礦物顏料有許多天然礦物顏料所沒有的鮮豔色彩，並重現了許多日本傳統顏色。

新岩礦物顏料　淺黃群青5號

新岩礦物顏料　紅辰砂5號

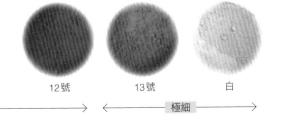

| 12號 | 13號 | 白 |

⟶　⟵　極細　⟶

## 【合成礦物顏料】

合成礦物顏料是將天然的水晶、方解石磨碎後，用染劑或顏料染色後製成的顏料。由於每種顏色的比重均相同，因此其特色是可以與相同號碼的顏料任意混合。即使是顆粒最細緻的顏色，成色也十分鮮艷，能合成出沒有折射光澤的合成顏色。

合成礦物顏料　濃口藤黃11號

## 【水干顏料】

這是古代就存在的一種顏料，成分與土質顏料相同，通常以胡粉這類白色顏料為基底，再混入少許顏料製成。由於是經曝曬乾燥後製成的顏料，所以稱為「水干」。這種顏料的特色是質地光滑、成色鮮明，適合用來混色、疊色。水干顏料因為價格低廉，又能滑順地塗抹出均勻一致的顏色，因此時常用於礦物顏料之前，做為打底色使用。

水干顏料　濃口黃土

# 藍色

　　膠彩畫顏料的名稱大多取自日本奈良、平安時代的傳統色。即使是同一種顏色，也會根據編號不同出現不同的成色，所以色彩種類繁多。以下介紹幾個代表性的礦物顏料顏色，以便讀者記憶各種顏色的名稱和特徵。另外也會介紹只有新岩礦物顏料才有的顏色及色調。

藍銅礦（Azurite）

### 岩群青

一種鮮豔的藍色，原石是藍銅礦。「群青」意指藍色的群集。

12號

### 燒群青

天然的群青燒結後，變色發黑的顏料。

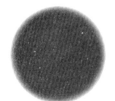

12號

### 白群

淺水藍色。顆粒最細的群青，又名為白群青。

白

青金石（Lapis Lazuli）

### 天然琉璃

原石又稱為琉璃，從古代就被視為是寶石。是製造藍色顏料群青的原料，而備受重視。

白

## 美群青

藍銅礦經過水簸法後，會出現各種不同的藍色，美群青是比岩群青飽和度更高、更鮮艷的藍色。

白

## 薄縹

鴨跖草花朵的藍即是縹色，薄縹則是指比縹色更淡的藍色。

白

## 藍白

經過水簸法製造的群青中的白，是一種宛如經過藍染漂色出的藍。

白

## 淡口淺黃白群

帶黃的白群青。

白

## 淺黃群綠

以白綠色為基底，水簸法後產生的帶黃天藍色。

白

● 日本膠彩畫顏料中，顏料相同但明度不同的稱為「濃口、淡口」，色相不同的則以「赤口·黃口」等名稱做區別。

### 【新岩礦物顏料獨有的藍色】

**紺青**
介於群青和帶黑藍色的顏色。

**美群青**
鮮豔帶紫的藍色。

**群青**
濃烈的藍色。

**古代群青**
深而沉穩的藍色。

**淺黃群青**
帶黃的群青色。「淺黃」意指明亮的黃色。

**水淺黃**
天藍色、水藍色。藍中泛黃的淺藍(水藍)色。

**薄水色**
帶綠的天藍色。與「水淺蔥」十分相似(「淺蔥」指青綠色)。

※此處新岩礦物顏料的圖例，是取顏料中最濃的5號色，並在CMYK上找相近色。

# 綠色

## 綠青

這是由孔雀石磨製出的綠色系顏料。又稱岩綠青，其中顆粒最細、帶有白色的綠稱為「白綠」。經過加熱處理後，能從深綠色轉為黑綠色或黑色。

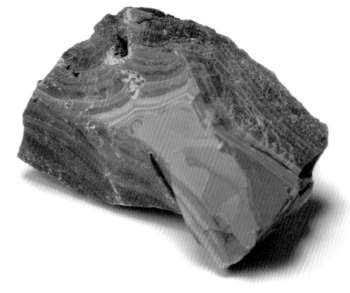

孔雀石(Malachite)

8號

## 群綠

將顆粒粗細相同的群青與綠青混和後，製出帶點藍色的澄澈綠色。

8號

## 美綠青

飽和度略勝於綠青的顏色，與松葉綠青相比，綠色中又帶點微黃。

濃口　白

## 燒綠青

天然的綠青燒結後，變色發黑的深綠色。

淡口　8號

濃口6號

## 松葉綠青

由孔雀石磨製出的鮮豔深綠色。

6號

## 裏葉綠青

葉片背面般淺而沉穩的綠色，「裏葉」是平安時代起就有的顏色名稱。

8號

●根據燒結程度的不同，顏色會出現淡口、濃口的差異。濃口的顏色會比淡口更偏黑色。

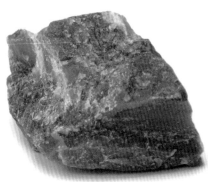

## 碧玉

碧玉石是石英混入不純物的結晶，基本色調是帶藍的綠色，其他還有綠中偏藍、紅、紫等多樣的顏色。

碧玉石（Jasper）

8號

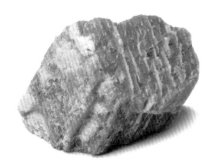

天河石（Amazonyte）

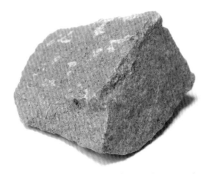

綠碧玉（Green jasper）

## 綠瑪瑙

由綠碧玉磨製出的沉穩綠色。顏色比「碧玉」更深。

8號

## 白翠末

由天河石磨製出的帶白翡翠色。「翠色」意指翠鳥羽毛的顏色。

8號

綠簾石（Epidote）

## 黃碧玉

由綠簾石磨製出的沉穩草綠色。色調與傳統色的鶸色相似。

8號

### 【新岩礦物顏料獨有的綠色】

**鶸色**
帶黃的濁綠色。

**若葉**
鮮豔的草綠色。

**草綠**
帶黃的綠色。

**古代綠青**
沉穩的深綠。

＊此處新岩礦物顏料的圖例，是取顏料中最濃烈的5號色，並在CMYK上找出相近色。

# 紅色

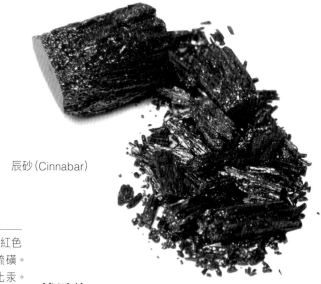

辰砂（Cinnabar）

## 岩辰砂

具有天然礦物深紅色澤的紅色
系顏料，成分是水銀和硫磺。
別名是朱砂，又稱為硫化汞。
由於產量少，因此人工合成的
辰砂被稱為「朱」。

8號

## 燒辰砂

辰砂燒結後製成的暗色顏料。

8號

## 朱土

紅褐色顏料。與弁柄一樣，主
要成分都是氧化鐵。根據產地
不同成色也有所不同。燒結後
顏色會更偏褐色，且性質穩定、
不易變色。

8號

## 朱

水銀和硫磺人工合成的紅色系
顏料。根據水銀和硫磺不同的
混和比例與溫度，成色也有所
不同。又名銀朱。使用前得先
放在盤上加熱，才能融解開來。
非人工合成的則稱為辰砂。

赤口本朱　　　黃口本朱

## 弁柄

常見於彌生式土器的古老紅褐
色系顏料。又名紅柄、紅殼。
性質穩定、不易變色。

## 胭脂紅

紅色系染料。具透明感的紅色。

●特性是具有可溶於水的顏料，稱為「染料」。染料又分為兩種，一種
是從植物萃取的天然染料，另一種則是由化學合成的化學染料。最具代
表性的幾種天然染料，分別有從胭脂蟲萃取的「胭脂紅」、由植物萃取
的「靛藍色」、從藤黃屬植物的樹脂凝固產出的「藤黃」。

## 赤茶

由赤壁玉磨製出的顏料，色調比赤銅色更偏紅，成色比小豆茶更鮮豔。

赤碧玉
（Red Jasper）

瑪瑙（Agate）

## 瑪瑙末

具有琥珀般沉穩顏色的橙色。顏色比「朱土」更帶黃。

8號

石榴石（Garnet）

8號

珊瑚（Coral）

## 珊瑚末

根據原本珊瑚的顏色，能磨製出各式各樣的淡紅色。

淡口　8號

## 櫻鼠

由石榴石磨製出，「櫻鼠」是江戶時代中期便流傳下來的名稱。

8號

---

【新岩礦物顏料獨有的紅色】

### 岩紅

「紅」是平安時代就有的名稱，意指如紅花染般鮮豔的紅色。

### 岩赤

深而濃烈的紅色。

### 岩橙

紅中帶黃的顏色。

### 岩桃

顆粒較細的岩桃會變成淺桃色。

＊此處新岩礦物顏料的圖例，是取顏料中最濃烈的5號色，並在CMYK上找出相近色。

# 黃色

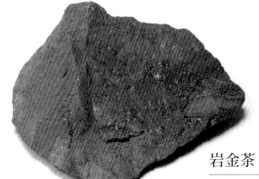

金茶石

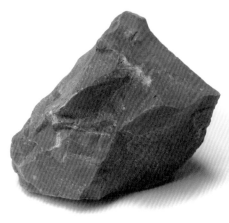

黃碧玉(Yellow jasper)

### 岩金茶

由金茶石磨製的顏料，褐色中帶有明顯黃色。「金茶」是江戶元祿年間誕生的名稱。

8號

### 岩黃土

由黃碧玉磨製的黃色系顏料，原石是鐵石英。燒結後會變成紅褐色的「紅葉茶」。

10號

### 練金茶

金茶燒結後製成的深色顏料。

白

---

【新岩礦物顏料獨有的黃色】

### 岩黃

分為淡口、赤口，兩者顏色的區別源自顆粒粗細的不同，編號大者顏色愈鮮明。

### 山吹

這個顏色的名稱取自植物山吹（棣棠花），是從平安時代流傳下的名稱。

### 黃土

帶有明顯黃色的褐色。這種顏色可說是調色時不可缺少的固定班底。

### 黃樺

帶黃的樺色。由於顏色近似樺櫻（山櫻）的樹皮，故名為樺色。

※此處新岩礦物顏料的圖例，是取顏料中最濃烈的5號色，並在CMYK上找出相近色。

# 褐色

虎眼石 (Tiger's eye)

## 岩岱赭

金茶石燒結後磨製的褐色系顏料。古時候此顏料的原料是赤鐵礦 (hematite)。

燒結：金茶石

### 象牙色

由象牙磨製成暖調帶白的淺橙色。

9號

### 朽葉

枯朽落葉的顏色。是平安時代中期流傳至今的傳統顏色。

9號

8號

## 丁子茶

由虎眼石磨製的褐色系顏料，是明亮、沉穩帶有橙色的上等褐色。

8號

## 合鼠唐茶末

比丁子茶更帶紅的沉穩褐色。江戶時代「唐」具有「舶來品」、「嶄新」的意思，名稱中的唐字便是由此而來。

白

## 合鼠白茶末

用數種顆粒細緻的天然礦物粉末混和而成，帶灰調的亮褐色。

白

●天然的土質顏料中也有許多褐色系顏料 (☞ P.23)。

# 紫色

方納石（Sodalite）

## 紫雲末

方納石磨碎後精煉出的顏料。令人聯想起初春微霧多雲模樣的帶紫藍灰色。

7號

---

**【新岩礦物顏料的紫色】**

●新岩礦物顏料的紫色色相十分廣泛，日本自古代就有用紫草根染出的紫色，還有用蘇木、茜草等替代物染出的紅紫色。由於這類顏色難以在天然礦物中找到，因此使用紫色時多會採用新岩礦物顏料。

## 紫群青

與江戶紫十分相似的鮮豔紫色。

8號

## 美岩紫

鮮豔的紫色。在日本古代是位階最尊貴的顏色。

8號

## 岩古代紫

深而沉穩的紅紫色。帶紅而古雅的京紫又名為古代紫，帶藍的江戶紫又名為今紫。

8號

## 藤紫

沉穩的藍紫色。從平安時代開始，紫藤花的顏色就深受人們喜愛。帶紫的藤紫是明治時代極具代表性的顏色名稱。

8號

## 赤紫

紅紫色。這種顏色與用蘇木和茜草染出的似紫顏色相似，是帶紅的華麗紫色。

7號

# 黑色、灰色

黑碧玉 (Black jasper)

黑曜石 (Obsidian)

## 黑樂

混合了10號～白號的顏料顆粒，此由筆者分類顏料顆粒調製出期望的黑色。

## 天然黑土

原料取自礦物的石墨。其中顏料顆粒細緻者稱為漆黑，顏料顆粒粗大者稱為濃鼠。

顆粒細緻

電氣石 (Tourmaline)

## 電氣石末

由電氣石磨製的灰色顏料。是一種比濃口鼠更帶點藍調的灰色。

8號

## 濃口鼠

由黑碧玉磨製的灰色顏料。5～8號的黑尤其醒目。

8號

## 岩鼠

灰色顏料。一種比濃口鼠更帶點褐色調的灰色。

9號

## 黑曜石末

由黑曜石磨製的灰色顏料。顆粒最細緻的白呈現明亮的灰色。

9號

●新岩礦物顏料中，還有其他不同色調的灰色。

紫鼠 ■：帶灰的紫。
岩鼠 ■■：分別有帶藍、帶褐的2種灰色。
立休鼠 ■：帶綠的灰色。
銀鼠 ■：相當於墨的五彩中「淡墨」的灰色。

# 白色

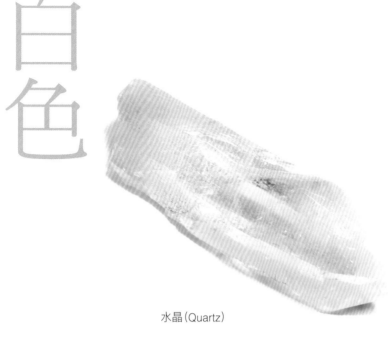

水晶(Quartz)

## 水晶末

水晶即是石英,具有菱面的六角柱結晶體。顏色是帶著透明的白色。

9號

## 雲母

是一種半透明帶光澤的顏料,除了可以與其他顏料混合,也能與膠液混合後當做打底色使用。

6號

## 珍珠粉

將福克多真珠蛤的珍珠母磨碎、精製出的顏料,特色是具有高雅的光澤感。還有一種是將雲母上色製成的金珍珠色。

No.163

## 方解末

將方解石磨碎後精製出的顏料,是一種耐光性佳、帶透明感的白色。

9號

## 胡粉

拖鞋牡蠣的貝殼風化後,磨碎精製出的白色顏料。有時也會使用帆立貝、文蛤來製作。

## 花胡粉

使用拖鞋牡蠣的下殼製作的胡粉,由於不易剝落的特性,常用於打底或做為底圖色。

## 盛上胡粉

這種顏料的顆粒粗細不同,因此不易剝落,適合反覆塗抹。可以用來製作「堆疊技法」時須用到的腐胡粉。

# 天然土質顏料

天然土質顏料的顆粒十分細緻，因此特色就是沉穩而自然的成色。根據土的產地不同，色調會有極大落差。

### 敦煌黃土

### 義大利綠土

### 俄羅斯綠土

### 德國焦茶

### 英國金茶

### 法蘭西黃土 3 號

# 珍珠顏料

將雲母著色後，製造出的具有光澤感的顏料。可以創造出傳統日本膠彩畫看不到的光彩。

### BR

### Ruby

### Moonstone

### Antique blue

### Super green

●珍珠顏料不僅能重現寶石和貴重寶石的閃耀光彩，顏色還十分多樣。因此也廣泛應用於膠彩畫以外的藝術領域。

# 挑選膠彩畫顏料

礦物顏料根據顏色及顆粒的粗細（編碼）不同，有許多不同的顏色。每一款顏料的套組，都是顏料製造商及美術社費盡苦心，組合出使用頻率最高的基本色、或混合編碼不同的基本色而成。建議初學者可以先收集基本色的套組，再依據實際需求及喜好買齊其他顏色。

●天然礦物顏料48色組「天平」

由24種天然礦物顏料的8號、12號，組成的深淺48色套組（每罐10cc）。另外也有由12種新岩礦物顏料的4款編碼組成的48色組，或者24種顏料2款編碼組成的套組(N)。

礦物顏料有數種包裝方法，一是玻璃瓶裝，二是收納時不佔空間的袋裝，三是顏料的分量多時利用的紙包、箱裝。通常每個顏色都是以克重計價，金屬顏料則依時價販售。

●天然　合鼠
（全6色）100g

混合數種顆粒細緻的礦物顏料，製成的明亮帶灰調的顏料(N)。

●銀灰末（全6色）100g

將無機顏料混合顆粒細緻的礦物顏料後，製成的明亮帶灰調的顏料(N)。

●礦物顏料的專家級60色組「京華」

從天然礦物顏料、新岩礦物顏料中，精選使用頻率最高、且同一編號的60種顏色（每罐15cc）。

●準天然礦物顏料12色組（每罐70cc）

準天然礦物顏料，是人工製造出類似天然礦物顏料的原石後磨製出的顏料(K)。

### ◉膠彩畫用礦物顏料「優彩」

磨碎天然的水晶後將磨製出的粉末分級，再用高級顏料塗漆加工而成的顏料。總共分為濃口（9、11、13號）和淡口（11號）4種，同一編號的顏料可以任意混合。這種顏料不會折射光澤，色彩又格外飽和鮮豔，其特色是即使是13號的顏料，也能有極飽和的顯色度(H)。

濃口藤黃　11號

濃口茜　11號　　濃口裏葉綠青　11號

## 【白色顏料】

▲各種胡粉。由左到右分別是帆立貝殼製的「飛切」(U)、拖鞋牡蠣殼製的「金鳳」(N)、天然牡蠣製的白雲(K)。

▲含膠胡粉「白麗」
膠彩畫的顏料中，胡粉的調製方法尤其困難。這項商品是利用機器，將膠液與胡粉平均地混合、攪散後乾燥成的商品。
這種胡粉不須經過研磨、揉捏，用溫水溶解粉末後即可使用。顏色是帶著暖調的白，不易龜裂剝落、性質穩定是其特色(N)。

▲蛤殼製的「白鷺」。成色雪白，不須研磨即可使用(H)。

▲打底到描白都適用，又不易剝落的花胡粉(U)。

▲這是混入黏著劑的軟管狀胡粉，用水溶解即可使用。需要反覆塗抹或拿來做最後裱裝時，可以再另外加入膠液(K)。

## 水干顏料

水干顏料因為使用難度低，是許多初學者也能輕鬆掌控的膠彩畫顏料。這種顏料常用於上礦物顏料前的打底，用意是撫平和紙的紋路，幫助後續的顏料附著。水干顏料本身有許多礦物顏料沒有的鮮豔顏色，再加上顏料顆粒大小皆相同，因此可以將調製好的顏色相互混合，做出更多樣的顏色。水干顏料的外觀呈大小不一的薄片狀，使用前須先用乳缽將顏料研磨成細粉，用膠調合後再用水稀釋方可使用（☞ P.78）。

### ●水干顏料24色

這個套組包含了基本色及使用頻率高的中間色(N)。

| 【第一列】 | 【第二列】 | 【第三列】 |
| --- | --- | --- |
| 紅 | 金茶 | 群綠 |
| 朱 | 岱赭 | 美青 |
| 樺 | 焦茶 | 群青 |
| 桃色 | 黃綠青 | 白群 |
| 肌色 | 綠青 | 紫 |
| 山吹 | 白綠 | 花藍 |
| 黃 | 黃草 | 鼠 |
| 黃土 | 青草 | 黑 |

### ●水干顏料24色

這是以最常使用的鮮豔基本色為中心組出的套組(K)。

| 【第一列】 | 【第二列】 |
| --- | --- |
| 胡粉 | 燕脂 |
| 鮮光黃 | 紅梅 |
| 黃土 | 山吹 |
| 朱 | 古代綠青 |
| 洋紅 | 青銅 |
| 若葉 | 花白綠 |
| 綠青 | 淺蔥 |
| 群青 | 白群 |
| 美藍 | 焦茶 |
| 紫 | 落葉茶 |
| 岱赭 | 栗皮茶 |
| 黑 | 銀鼠 |

## 軟管水干顏料

這種顏料是將水干顏料與阿拉伯膠、澱粉漿糊等黏著劑混合後製成的軟管狀顏料。使用時將顏料擠到調色碟，用水溶解即可使用。因為不須另外研磨顏料粉末，每次需要的分量可以精準取用，十分方便。

### ●軟管水干顏料12色＋膠液

基本的12種顏色和膠液的套組。若要使用這種顏料做層疊上色，或拿來當做礦物顏料前的打底色，使用時必須先用水溶解顏料，加入膠液增加顏料的黏著力。

| | |
| --- | --- |
| 胡粉 | 綠青 |
| 鮮光黃 | 群青 |
| 黃土 | 美藍 |
| 朱 | 紫 |
| 洋紅 | 岱赭 |
| 若葉 | 黑 |

# 膠彩畫用塊狀顏料

這種顏料是在膠彩畫顏料或色澱顏料中混入膠、天然高級澱粉、阿拉伯膠等物質後製成的顏料。只要有水就可以輕鬆開始作畫,適合畫淡彩或畫素描。另外加入膠液調合,就可以當做礦物顏料前的打底色使用。

## 【顏彩】

顏彩是用方盤盛裝的膠彩畫用塊狀顏料,放在圓盤的則稱為鐵缽。這種顏料的特徵是透明度高、成色鮮豔。使用時用沾濕的畫筆沾取顏料放到調色碟上,用水調成合適的濃淡即可使用。

### ●錬岩12色A套組(根據顏色不同有3款套組)

用顆粒細緻的新岩礦物顏料,與特製輔助劑混合後裝入方盤的顏料套組。使用方式類似塊狀水彩,成色比顏彩更穩定,顯色度佳是其特徵。若要層疊上色須另外添加膠液(K)。

### ●珍珠彩色8色套組

珍珠色的顏彩套組,內容物包含兩隻迷你畫筆(K)。

| | |
|---|---|
| 珍珠紫 | 珍珠紅 |
| 珍珠橙 | 珍珠黃綠 |
| 珍珠藍 | 珍珠綠 |
| 珍珠金 | 珍珠銀 |

| 燕脂 | 紅梅 | 紅 | 上朱 | 珊瑚色 | 山吹 | 鮮光黃 |
|---|---|---|---|---|---|---|
| 藤黃 | 金黃土 | 黃土 | 栗皮茶 | 岱赭 | 落葉茶 | 鶯茶綠 |
| 古代綠青 | 青瓷 | 青草 | 黃草 | 若葉 | 白綠 | 綠青 |
| 群綠 | 花白綠 | 群青 | 白群 | 淺蔥 | 鳩羽 | 紫 |
| 本藍 | 銀鼠 | 黑 | 胡粉 | 青金 | 赤金 | 銀 |

### ●高級顏彩35色

使用前先在各個顏料盤中滴入一滴水,就能用沾濕的畫筆輕鬆地沾取顏料。

使用完畢後,顏料盤上可能會殘留混雜的顏色,這時可以用沾濕的畫筆清理顏料盤,除去髒汙(K)。

## 【膠彩畫顏料】

### ●膠彩畫顏料「彩」24色

能控制顏料分量,並用水量調節色彩濃淡的軟管狀顏料。與膠液混合後便可用來當做水干顏料、礦物顏料前的打底色。加入少量的水溶解,就可以當做不透明水彩使用(H)。

【第一列】
白綠
綠青
千歲綠
鶯
白群
群青
淺蔥
藍
菫
牡丹
墨
胡粉

【第二列】
臙脂
紅
紅梅
赤橙
朱
山吹
檸檬
黃土
岱赭
焦茶
若葉
萌蔥

# 膠

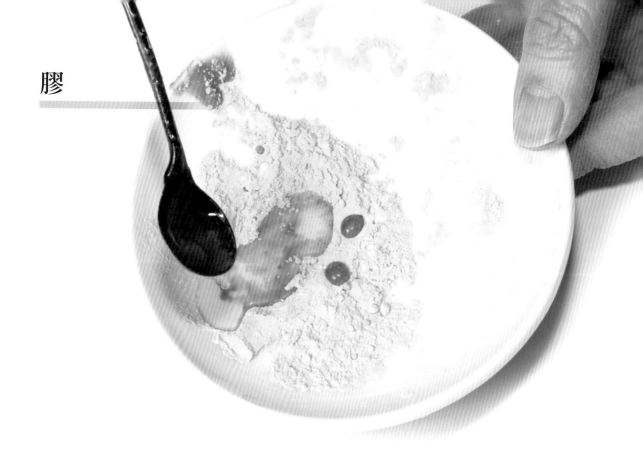

　　膠是讓顏料黏著在紙類等基底材的黏著劑。使用時須將膠與顏料仔細混合、充分溶解。另外，膠液加入明礬可調製成膠礬水，抹在基底材上可以防止水分滲透，也可以用來貼箔。

　　膠的使用狀況會依據氣溫、濕度有所改變。膠液的濃度、混合的比例，根據畫法和畫家的喜好亦有不同。通常來說夏天須調得較濃，冬天則調得較淡。膠液過濃顏料容易龜裂，膠液太淡顏料難以黏著，不易反覆上色。

　　這幾年傳統和膠的改良腳步不停，開發出膠以外的其他輔助劑，反覆塗抹或要做堆疊的效果時，能表現的空間更大了（☞ P.43）。

從左到右分別是吸水膨脹的粒膠、三千本膠、鹿膠。

## 三千本膠*

由牛等動物的皮、骨、腱製成的棒狀膠，黏著力略低於粒膠和鹿膠，但穩定度極佳。

## 粒膠

熬煮牛等動物的皮萃取後凝固出的顆粒狀膠。溶解度佳，黏著力和透明度都十分優秀。

## 鹿膠

邊長1公分的骰子狀膠，由動物的皮、骨、腱製成。容易風乾，是黏著力和透明度俱佳的膠。古時是使用鹿皮製造而成。

　　＊明治時代和膠一度停止生產，如今復刻再造，推出了減臭的商品。

## 膠液的製作方法

### ■ 需要的器具

- 粒膠10g（約4茶匙）（使用播州粒膠）
- 水100cc
- 膠鍋
- 水匙、木鏟
- 保溫爐或電熱爐

**1** 將粒膠與水以1：10的比例浸泡一晚（夏天時請放入冰箱冷藏）。
＊若有急需，播州粒膠(N)可以不必經過泡發，直接用熱水煮融。

**2** 邊加熱邊用木鏟仔細攪拌泡發後呈果凍狀的膠，必須留意不要把水燒開或讓膠燒焦，維持60度的溫度直到將膠融解。

**3** 煮到膠徹底融解，沒有任何顆粒便完成了。

### POINT

加熱過程若讓膠液沸騰或者熬煮太久，都會讓膠的黏著力下降。
若膠液冷卻凝固，重新加熱即可使用。
膠液容易腐敗，夏天時只要放進冰箱冷藏，就可以分好幾天使用。

### 【三千本膠的膠液製作方法】

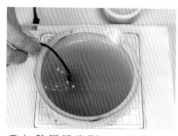

**1** 用布包住兩根三千本膠（約20g）折成小段後放入膠鍋，接著加入200cc的水靜置一晚泡發。

**2** 加熱膠鍋直到60～70度，一邊攪拌膠液，直到膠完全融解。若是使用電熱爐加熱，則須使用隔水加熱的方式。

**3** 等膠充分融解後，用廚房紙巾過濾掉不純物質。

※市面有販售不須加熱融解的液態膠，及不須靜置泡發的果凍狀膠。這類產品都會添加防霉劑、防腐劑，因此使用上十分便利。根據產品不同，所需的稀釋水量、用法皆有不同。請詳閱說明書後依照步驟製作膠液。

※播州粒膠屬於不純物稀少的洋膠。因此用膠：水＝1：10的比例製作出的膠液，若用超過2倍的水稀釋使用，黏著力會下降。

## ▉ 需要的器具

- ・礦物顏料
- ・膠液
- ・膠匙
- ・調色碟
- ・水

　　將顏料層層疊疊塗抹的「疊色」，是膠彩畫的重要技法。打底色時必須用較濃的膠液協助底色顏料黏著，往上疊色時則要用較稀的膠液，加強顏料的顯色度。一般來說，顆粒較粗的顏料需要添加的膠液較多，顆粒較細的顏料添加的膠液則較少。

1 用膠匙將顏料放到乾燥的調色碟上。

2 加入少量膠液，將食指疊放到中指上，再用中指指腹慢慢混合顏料。

3 添加膠液，讓顏料和膠液充分混合。

4 仔細混合顏料直到顏料變成霜狀，接著一點一點地加水，直到調出合適的濃度。

【朱的調製方法】用水調製完成後，靜置一會。等表面分離出黃色的液體（硫磺）後，將分離出的液體丟棄。接著加入少量膠液，反覆剛才的步驟2～3次，直到顏料呈現沉穩而深邃的顏色。

### POINT

調製顏料時，須充分混合膠液與顏料，直到膠液包裹每一粒顏料粉末。

顆粒細小的天然白綠、白群與膠液極難混合，而朱本身具備耐水性，調製十分不易。建議調製這些顏料時，先只滴入少量膠液，再邊混合顏料邊用電熱爐加熱調色碟。

顆粒較粗的顏料，建議使用濃膠液調製。

用膠調製過的顏料於冷卻後會固化，可將顏料稍加溫熱，藉由含水的畫筆＊拌勻調和後使用。

◀ 顆粒愈粗的顏料，愈容易產生沉澱，使用時應從底部沾取顏料使用。

　＊含水的畫筆容易讓膠變稀，這時可以在加熱後的顏料中滴入一滴膠液，就可以避免顏料中的膠液變稀薄。

## 胡粉的調製方法

### ■ 需要的器具

- 胡粉
- 膠液
- 乳缽和乳槌
- 白色瓷碗、調色碟、膠匙
- 50度左右的熱水

將胡粉與膠液混合極費工夫，如果混合不均容易導致顏料龜裂、剝落。尤其顆粒愈細的胡粉，在步驟4、步驟6愈要用心處理。使用時應避免一次性反覆塗抹，而是少量多次地沾取抹勻，如此一來便能讓顏料穩定黏著，並提升顏料的顯色度。

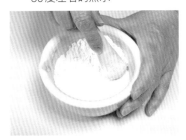

1 在乾燥的乳缽中細心研磨胡粉，直到沒有明顯的顆粒。

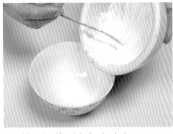

2 將胡粉移到白色瓷碗中。

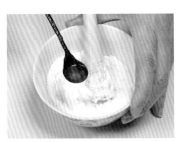

3 滴入少量膠液，並用乳槌充分混合。

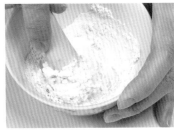

4 不斷加入膠液攪拌，直到胡粉變得柔軟，呈現耳垂般的觸感。

5 用指尖將胡粉揉成團後，移到調色碟上。

6 用胡粉團反覆迅速地拍擊調色碟*¹，幫助胡粉與膠液充分混合。

7 用掌心夾住胡粉團搓揉直到變成長條狀，以便與膠液充分混合。再次將胡粉搓揉成圓團，泡入50～60度的熱水3～5分鐘，去除胡粉團的黏性後即可倒掉熱水。

8 加入適量的水後再次研磨胡粉，直到胡粉呈現帶點黏性的霜狀*²。

9 取出需要的用量移到調色碟，加入少量的膠液、水，用手指充分混合直到胡粉化開，呈現易於塗抹的濃度。

※1 這是名為「百叩法」的程序，能使胡粉表面更具光澤。過程中若胡粉團變乾、出現裂紋，可以添加少量膠液。

※2 保存方法：用保鮮膜包裹放入冰箱可以冷藏4～5日。使用時只取出需要的用量放入調色碟，用電熱爐加熱融解，之後同步驟9。
　　若是以圓團狀保存，使用時取出需要的用量，貼在調色碟的邊緣後，邊加熱調色碟並慢慢加入水，等調出合適的濃度後，之後同步驟9。

# 畫筆、排筆

畫筆是左右成品質感的重要畫材。畫筆種類繁多，根據筆毛和筆毫的形狀不同，畫出的筆觸也各有特色。畫筆依據筆毛的種類可分成動物毛畫筆、混合動物毛與合成纖維的混合毛畫筆（Resable）、及合成纖維毛畫筆。

### 玉蘭

付立筆，又稱沒骨筆。為大型畫筆。作畫時會使用到筆毫全體，吸水性佳。

主原料：羊毛、黑狸毛、馬尾毛、馬毛

### 彩色筆

能大量吸取顏料和水分的著色用畫筆。中心筆柱多採用較硬的狸毛、馬毛等動物毛製作，外側筆毛則採用吸水性強的羊毛製作。

主原料：羊毛、羊尾毛、馬毛

### 則妙筆

整體以羊毛製作，筆尖則使用貓毛。能畫出柔軟飽滿的線條，適合用於上色。

主原料：羊毛、羊尾毛、白貓毛

### 削用筆

膠彩畫最具代表性的線描筆。刻意削去筆喉處讓筆尖更銳利。吸水性強，筆腰強健，能夠畫出剛硬的線條。

主原料：羊毛、鼬毛

### 面相筆

適合畫出纖細的線條或在細部著色。畫筆的名稱、筆觸，根據筆毫的長短和筆毛的種類皆有不同。

主原料：鼬毛、狸毛、白貓毛

### 隈取筆

又稱為暈染筆。沾滿水分後能夠將彩色筆抹上的顏料、墨色暈開。

主原料：羊毛、羊尾毛、鼬毛

### 平筆

筆尖平整的著色用畫筆。能夠當做平刷毛使用，是用途廣泛的畫筆。

主原料：羊毛、羊尾毛、馬毛

### 繪畫用排筆

能夠大範圍均勻著色的畫筆。高級的繪畫用排筆，含水性佳，且筆尖不會分岔。

主原料：羊毛、羊尾毛、馬毛

### 膠礬用排筆

不同於繪畫用排筆，專門塗抹膠礬水的排筆，也時常於貼箔時使用。

主原料：羊毛、羊尾毛、馬毛

## POINT

一起選用品質優良的基礎畫筆吧！下方的畫筆套組，是適合畫10～12號大小作品的套組。

【畫筆套組】
| | |
|---|---|
| ・玉蘭(中) | 1 |
| ・彩色筆6號、3號各 | 1 |
| ・天然則妙筆(中) | 1 |
| ・削用筆(中) | 1 |
| ・面相筆(小) | 1 |
| ・隈取筆(中) | 1 |
| ・平筆　6號、3號各 | 1 |
| ・排筆(2寸) | 1 |
| ・膠礬用排筆(2寸) | 1 |

畫筆套組(S)

●「混合毛畫筆」是使用高級合成纖維毛與羊毛混合製出的畫筆，這種高級合成纖維毛與動物毛極為相似，是作畫手感極佳的畫筆。與動物毛畫筆相比不僅更耐用、價格也便宜，也可用於壓克力顏料、水彩(HG)。

●這是水彩畫用的高級合成纖維毛畫筆，十分耐用。並另有適合膠彩畫的彩色型、長流型畫筆(HG)。

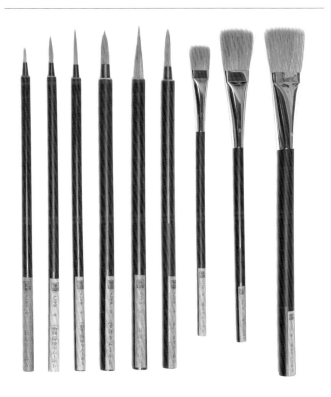

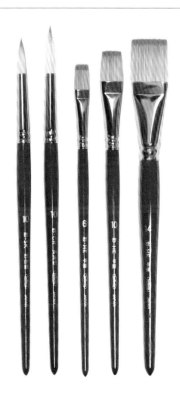

# 基底材：和紙、繪絹等

畫畫時承載顏料的主體即是基底材。近幾年，膠彩畫主流的基底材多是使用和紙、繪絹，前者質地柔軟又堅韌，後者觸感柔滑，能展現出顏料獨特的色彩。

## 膠彩畫使用的和紙

「和紙」的反義詞為「洋紙」，前者是指自古以來日本生產的傳統紙，後者則是指明治時代起引進日本的紙。「手漉和紙」根據生產地、製作者不同，會出現不同的紙質。這種紙不僅兼具美感與獨特觸感，保存且堅韌的特性尤其獨一無二。但由於手漉和紙價格昂貴，現今膠彩畫使用的和紙大多是用機器漉洗。

### 【主要的和紙種類】

#### ● 麻紙

這是混合麻樹和構樹的纖維後，經由漉洗製出的堅韌且紙質特殊的紙。其中又以「雲肌麻紙」的質地尤為堅韌，適用於需要反覆疊色的大型作品。麻紙依據厚度又分為厚口和特厚口兩種。除了雲肌麻紙之外，另外還有土佐麻紙、高知麻紙、布目麻紙、白麻紙（比雲肌麻紙略薄的紙，編號數字愈大則愈厚）等種類。

#### ● 鳥之子紙

這種紙呈淡黃色，紙質細緻光滑。適用於水墨或膠彩畫，也做為色紙使用。根據製造的原料不同，分為：
· 雁皮製造的鳥之子特號；雁皮、結香製造的鳥之子1號；結香製造的鳥之子2號；結香、木漿製造的鳥之子3號。

#### ● 薄美濃紙

主原料為構樹 是一種輕薄堅韌的紙 適用於底稿轉印、臨摹。

#### ● 畫仙紙

中國製的畫仙紙原料是竹子纖維，日本製的畫仙紙原料則是麥稈、竹漿。因紙質特殊的觸感及美麗的暈染效果而廣受喜愛。常被使用於書法、水墨畫、繪畫。

手漉的和紙卷

### 【和紙的尺寸】

市售的和紙大致可分為塗過膠礬水的和紙、沒有塗膠礬水的紙、帶毛邊的和紙。販售形式有裁切的紙片及紙卷。

● 和紙的尺寸範例

| | |
|---|---|
| 半紙判 | 333×242（單位=mm） |
| 美濃判 | 394×273 |
| 小判 | 900×600 |

● 雲肌麻紙的尺寸範例

| | |
|---|---|
| 小判 | 1360×670（單位=mm） |
| 三六判 | 1880×970（適用至F50號為止） |
| 四六判 | 1820×1210 |
| ⋮ | |
| 七九判 | 2730×2120（適用至F150號） |

### 【用和紙作畫】

將和紙用水裱法固定在膠彩畫用的木製畫板後，即可開始作畫（☞P.37、P.178）。木製畫板的種類繁多，有不易出油且彎曲的椴樹膠合板，還有經封膜處理過不易變色的畫板可以選擇。市面也有販售根據和紙的種類和尺寸將和紙裱板於木製畫板或裱板的商品。

## 繪絹

繪絹是專門為了作畫織成的絹布，作畫後一定得在背面加護，再裝裱起來。目前市售的繪絹多由機械織成。

### 【繪絹的尺寸和厚度】

繪絹的寬長可從一尺寬（約30cm）到6尺寬（約182cm），長度單位為疋（1疋=22.6×25m）。根據厚度分為二丁樋特上、二丁樋重目、三丁樋，數字愈大繪絹的厚度愈厚。

### 【使用繪絹作畫】

必須先將繪絹固定在絹框上（☞P.136）。使用比畫作稍寬的繪絹。記得在裁切繪絹時在上下左右留下3cm的黏貼用寬度。同時，考量到繪絹會收縮的特性，需要在左右多留下2cm、上下多留下1cm收縮的幅度。機器織的繪絹尤其容易上下收縮，而繪絹或顏料層愈厚收縮的幅度就愈大。因此作畫時必須先預想好收縮後的情形再落筆，例如要畫圓形時，應故意畫成有些長的橢圓形。

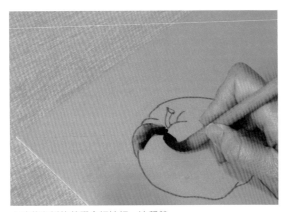

▲貼著和紙的薄膠合板裱板。這種基底材十分適合初學者使用(☞P.80)。

▲貼著和紙的木製畫板(☞P.96)。

◀繪絹畫作的特色是織品質地的彈性及柔美的筆觸(☞P.142)。市面有販售已經裱在絹框上的繪絹，適用號數至10號以下。

▲扇型和紙，作畫完成後可以直接做成紙扇。

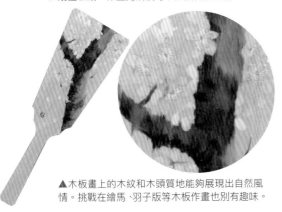

▲木板畫上的木紋和木頭質地能夠展現出自然風情。挑戰在繪馬、羽子版等木板作畫也別有趣味。

### ●膠彩畫木製畫框的尺寸表　　　　單位mm

| 號數 | F<br>Figura 人物 | P<br>Paysage 風景 | M<br>Marine 海景 | S<br>Square 正方形 |
|---|---|---|---|---|
| 0號 | 180×140 | - | - | 180×180 |
| SM | 227×160 | - | - | 227×227 |
| 1號 | 220×160 | 220×140 | 220×120 | 220×220 |
| 2號 | 240×190 | 240×160 | 240×140 | 240×240 |
| 3號 | 273×220 | 273×190 | 273×160 | 273×273 |
| 4號 | 333×242 | 333×220 | 333×190 | 333×333 |
| 5號 | 350×273 | 350×242 | 350×212 | 350×350 |
| 6號 | 410×318 | 410×273 | 410×242 | 410×410 |
| 8號 | 455×380 | 455×333 | 455×273 | 455×455 |
| 10號 | 530×455 | 530×410 | 530×333 | 530×530 |
| 12號 | 606×500 | 606×455 | 606×410 | 606×606 |
| 15號 | 652×530 | 652×500 | 652×455 | 652×652 |
| 20號 | 727×606 | 727×530 | 727×500 | 727×727 |
| 25號 | 803×652 | 803×606 | 803×530 | 803×803 |
| 30號 | 909×727 | 909×652 | 910×606 | 910×910 |
| 40號 | 1000×803 | 1000×727 | 1000×652 | 1000×1000 |
| 50號 | 1167×910 | 1167×803 | 1167×727 | 1167×1167 |
| 60號 | 1303×970 | 1303×894 | 1303×803 | 1303×1303 |
| 80號 | 1455×1120 | 1455×970 | 1455×894 | 1455×1455 |
| 100號 | 1621×1303 | 1621×1120 | 1621×970 | 1620×1620 |
| 120號 | 1939×1303 | 1939×1121 | 1939×970 | 1940×1940 |
| 130號 | 1940×1620 | - | - | - |
| 150號 | 2273×1818 | 2273×1620 | 2273×1455 | 2273×2273 |

## 和紙做為基底材時的準備工作

　　和紙和絹都是吸水性極強的材質，因此需要使用膠液和生明礬混合成的膠礬水打底，避免水分過度滲透。這道工序稱為「上膠礬水」，如果沒有經過這道程序，就直接將已調好膠液的顏料直接塗上，那麼膠液就會滲入基底材並導致顏料無法附著。

　　裱板前請務必確認，塗刷過膠礬水的和紙是否已經風乾。

　　**繪絹的貼法、膠礬水打底：**☞ P.136

**生明礬**
粒狀和塊狀的生明礬，需要先放入乳缽中研磨後才可使用。

---

### 膠礬水打底

#### ■ 需要的器具

- 膠液／用500cc的水與7.5g的膠混合
- 生明礬／2.5g (紅豆大小)
- 膠礬用排筆
- 毛毯或毛巾
- 雲肌麻紙 (未抹過膠礬水)

**【膠礬水的製作方法】**
在60～70度的膠液中，將研磨好的生明礬粉末一點一點加入，並充分攪拌、混合。等生明礬完全溶解，靜置冷卻到36度左右即可使用。

#### POINT

- 要讓膠礬水的溫度冷卻到人體體溫才能使用。溫度過高的膠礬水會讓和紙變得光亮。
- 用在繪絹、薄和紙的膠礬水，需要將原液稀釋2倍後再使用。
- 於厚口、特厚口的和紙上底時，須正反交替著塗抹，總計要塗抹5次。
- 應避免在雨天等濕度高的日子上膠礬水，建議選在晴天為佳。

●使用膠礬水貼箔時
用少量熱水 (60～70度) 融解研磨好的生明礬，與膠液混合即可使用。明礬放得太多會變苦，嘗起來微辣的程度便是最合適的分量。市面也有販售瓶裝的膠礬水。

**1**【上膠礬水】在桌面鋪上毛毯、毛巾，再放上正面朝上的雲肌麻紙。等膠礬水冷卻到人體體溫後，以膠礬用排筆沾取大量膠礬水，從紙的上方往下按照固定方向塗抹。每一筆須稍微與前一筆重疊，以免留下空白處。塗抹完畢後須靜置風乾。

**2**將風乾的紙翻到背面，再塗抹膠礬水，靜置風乾。接著翻回正面，用相同方法進行第三次塗刷，完成後靜置風乾。

## 和紙裱板

### ■ 需要的器具

- 雲肌麻紙（已塗刷膠礬水）
- 木製畫板（8號 455×380mm）
- 漿糊
- 排筆
- 水

裁切雲肌麻紙時，記得四邊都要比木製畫板多留2cm（黏貼區）。

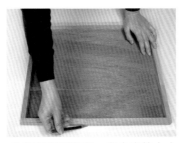

1 將紙翻到背面，在中央放上木製畫框，用鉛筆畫出木製畫框的邊線。

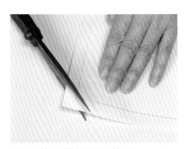

2 用剪刀剪掉紙張的四個邊角。

鉛筆線

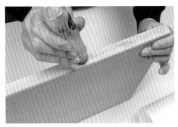

3 在木製畫框的側邊塗上漿糊。靠紙面側的邊界2～3mm處不要塗。

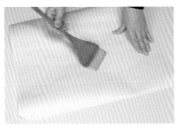

4 排筆沾水後在紙的背面打底。依照對角方向、水平方向、垂直方向的順序刷塗，讓紙張完整地攤平。完成後將木製畫框放到步驟1框出的範圍中。

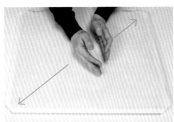

5 將木製畫框與和紙一併翻回正面，從中央往外推平紙面，壓出木製畫框和紙張之間的空氣。完成後，將紙沿著木製畫框的四個邊壓出折角。

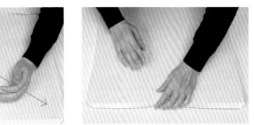

6 將和紙沿折角貼合木製畫框的四個邊，再從邊框的中心點向左右壓平紙張。

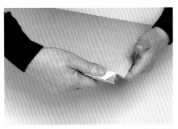

7 小心挪動木製畫框四個邊角的紙面，讓邊角也能貼合木製畫框的四邊。

### POINT

裱板與膠礬水打底的情況相反，應避免在晴天進行裱板，雨天或濕度高的時候為佳。如此一來紙張會更容易展開攤平，裱板的成品也更美觀。

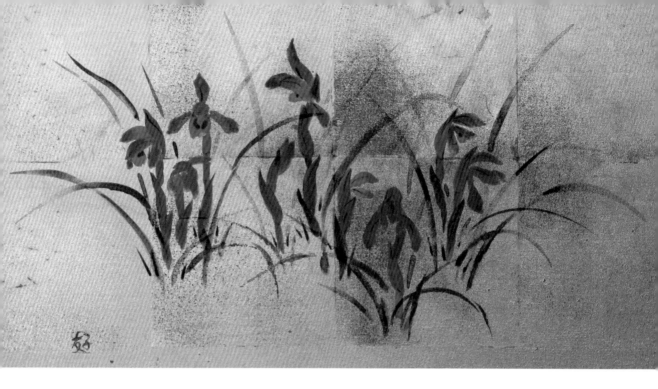

# 金屬媒材

膠彩畫其一特色，就是會運用到金、銀等金屬媒材。除了用金屬媒材在畫布上貼箔，還會使用碎片狀的切箔、細砂狀的金砂、金粉製成的金泥，營造不同視覺效果。

**金箔**

金混合銀、銅的合金。根據加入的銀、銅的比例*，可以製作出青金、水金等顏色。

**銀箔**

100%純銀製的箔。遇到酸及硫化物(如銀朱)會氧化變黑。

**金泥**

由金箔研磨而成，須用膠溶解後才能使用。其他還有純金泥、青金泥、白金泥、銀泥等種類。

**玉蟲箔**

銀箔和硫磺經過化學反應後，具有如玉蟲般色澤的箔。

**黑箔**

銀箔和硫磺經過化學反應後，加工成黑色的箔。

**鐵缽裝的金泥、銀泥**

鐵缽內的金泥事先已經與膠充分混合，使用時直接用沾濕的畫筆沾取即可。

*金箔的種類和金屬含量的範例

38　　金箔五毛色(五耗箔)：金98.91%、銀0.49%、銅0.59%；金箔三步色(青金)：約金75%、銀25%；金箔水色(水金)：約金60%、銀40%。

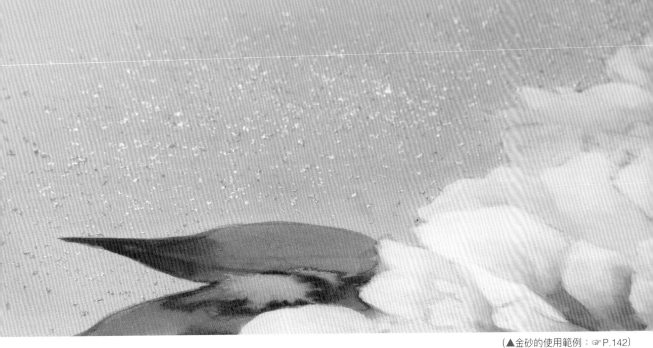

（▲金砂的使用範例：☞ P.142）

### 砂子筒

貼著鐵絲網的竹筒，撒金砂時使用的道具。根據鐵絲網的粗細總共分有五個款式。▶極荒、中目、極細

### 布海苔

用箔貼出細線、或貼出小塊的花樣等技法稱為切金。這個技法使用的黏著劑，便是用布海苔與膠液混合製成。

### 箔箸

鑷子狀的竹製道具，又稱為箔夾。

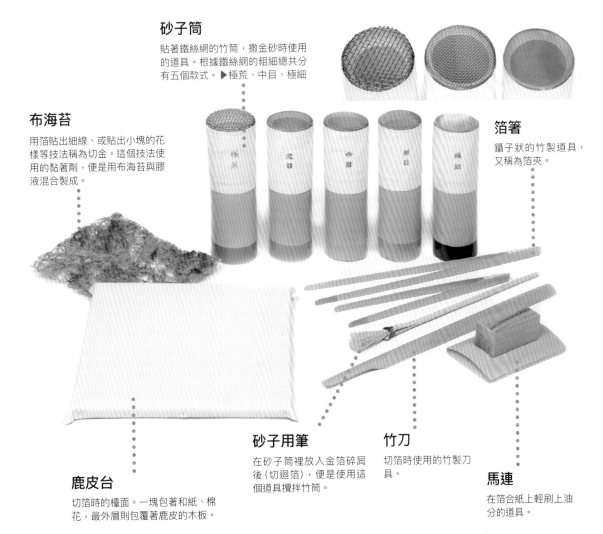

### 鹿皮台

切箔時的檯面。一塊包著和紙、棉花，最外層則包覆著鹿皮的木板。

### 砂子用筆

在砂子筒裡放入金箔碎屑後（切迴箔），便是使用這個道具攪拌竹筒。

### 竹刀

切箔時使用的竹製刀具。

### 馬連

在箔合紙上輕刷上油分的道具。

# 墨、印

墨是膠彩畫中不可或缺的重要顏料之一。可以用來勾勒底圖的線條、呈現明暗暈染、與顏料、胡粉混合後又能改變原有的色調，也可以單純當做半透明的「黑」使用。

## 墨

墨是採集菜籽油或芝麻油的油煙、松木煙所生產的煤，與香料、膠混合後凝製而成。油煙墨的煤顆粒較細且大小平均，可以畫出濃重、帶有光澤及韻味的墨色。松煙墨的煤顆粒較粗，適於畫出各種顏色的淡墨。其中帶點藍色的墨稱為青墨。

為了避免研磨過的墨條龜裂，可用紙、布擦乾沾水處。平時應避免放置在陽光直射處，乾燥的地方較佳。

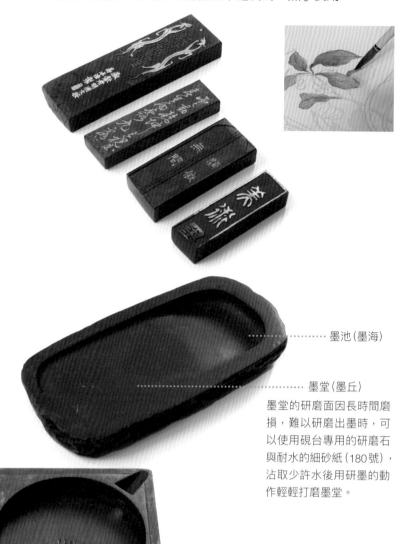

## 硯

使用時先在硯台的墨堂（墨丘）倒入少量的水，讓磨好的墨汁積存在墨池（墨海）。研磨時墨條應以45度角靠緊硯面，輕輕研磨。

使用完畢應將硯台中的墨清洗乾淨，收進乾燥的硯匣，放置在通風良好處。如果長時間不使用，在硯台內放入水或有養硯效果。

墨池（墨海）

墨堂（墨丘）

墨堂的研磨面因長時間磨損，難以研磨出墨時，可以使用硯台專用的研磨石與耐水的細砂紙（180號），沾取少許水後用研墨的動作輕輕打磨墨堂。

### ●線描用墨汁

膠彩畫專用的液態墨汁，用水稀釋後即可使用。添加了防腐劑，因此不會腐敗。有些墨汁的成分是用合成樹脂取代膠，這類墨汁風乾後會具有耐水性（N）。

　　在完成的作品署名、捺印稱為落款。落款是呈現畫作完整度的一個重要元素，因此落印的位置、印章的模樣、用印的顏色都極為講究。

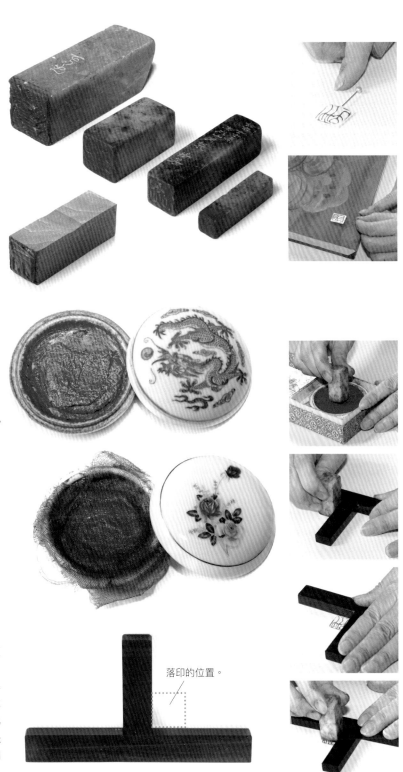

## 落款印（姓名章）

落款印的原料種類繁多，從石頭、象牙、黃楊木到橡皮都有。根據印章雕刻的方式，又分為朱文印和白文印。前者印出的文字是紅色，後者印出的文字是白色。

通常印章上的文字是本名或雅號。目前落款的主流是親手簽名後再蓋上姓名章，但也可以選擇只蓋章、或只手寫簽名。建議可以先在一般紙上落印，將紙對折後背後用漿糊黏上大頭針。如此一來就能用這個道具在作品上確認落印的位置，降低失敗機率。

## 朱肉、印泥

有焰紅色、橘紅色、紅色、紅褐色等數種顏色。剛買回來的印泥得先用抹刀等器具拌勻，將油分和印泥充分混合。使用時先用印章對著印泥輕輕按壓數次，即可確保顏色完整附著在印章上。

不使用時，記得在印泥表面覆蓋一張可以吸油的紙。如果印泥過於黏稠，無法印出漂亮的章，可以在印泥表面覆蓋一張網目細密的紗布再使用。

## 印規

用印時避免圖章蓋歪的竹製道具，有分為T字型、L字型的款式。使用方法是將印章對準印規的直角處押印，拿起印章時小心不要移動到印規，如此一來，即使印出來的文字有缺角或顏色沾取不足，也能在同一個位置重新落印。

落印的位置。

# 其他道具

膠彩畫還有許多不可或缺的道具，諸如：調製顏料的調色碟、研磨顏料的乳缽及膠鍋等等。

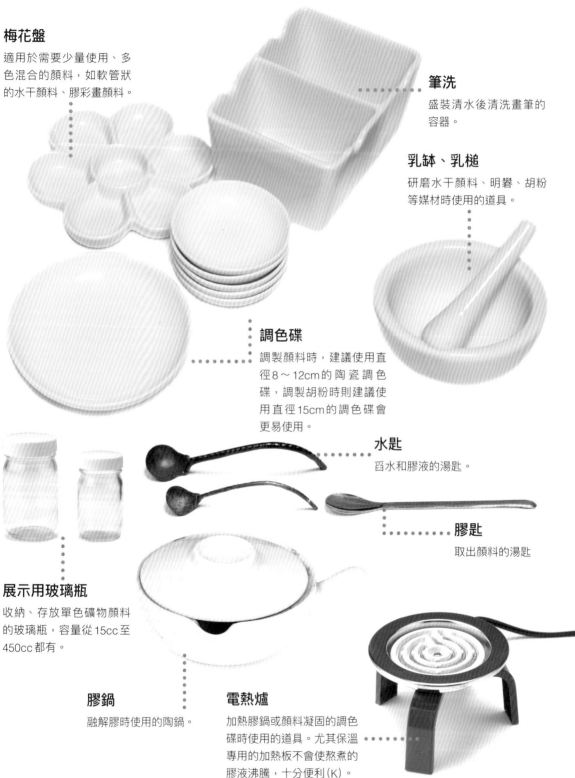

## 梅花盤

適用於需要少量使用、多色混合的顏料，如軟管狀的水干顏料、膠彩畫顏料。

## 筆洗

盛裝清水後清洗畫筆的容器。

## 乳缽、乳槌

研磨水干顏料、明礬、胡粉等媒材時使用的道具。

## 調色碟

調製顏料時，建議使用直徑8～12cm的陶瓷調色碟，調製胡粉時則建議使用直徑15cm的調色碟會更易使用。

## 水匙

舀水和膠液的湯匙。

## 膠匙

取出顏料的湯匙

## 展示用玻璃瓶

收納、存放單色礦物顏料的玻璃瓶，容量從15cc至450cc都有。

## 膠鍋

融解膠時使用的陶鍋。

## 電熱爐

加熱膠鍋或顏料凝固的調色碟時使用的道具。尤其保溫專用的加熱板不會使熬煮的膠液沸騰，十分便利(K)。

# 新畫材

使用膠液作畫時，須視溫度、濕度控制膠液的濃淡。這項畫材的掌控對於初學者來說，簡直是難上又難。於是為了能夠「不使用膠來畫膠彩畫」，輔助劑應運而生（範例☞ P.152、P.162）。

## Aquaglue（UE）

### 【特色】

· 原料是植物（多醣類）因此具水溶性，即使風乾後也可用水刮除（洗掉）。

· 具有一定程度的耐水性，適於需要反覆塗抹上色的作品。

· 黏著性佳，可以形成柔軟的顏料層（乾燥保護膜）。

· 呈清爽的液體狀，不易受濕度、溫度影響。

· 不易因乾燥龜裂。

· 即使是乾掉的顏料，只要加入水就可以重新調合。

· 具有防霉的功能。

### 【基本的使用方法】

用Aquaglue溶解礦物顏料，再充分混合顏料直到呈現糊狀。接著可視個人喜好加水稀釋後使用（Aquaglue：水＝1：2～3）。

## 樹脂膠礬水（UE）

### 【特色】

· 能使紙張保持中性，具有穩定的防滲透效果。

· 呈乳白色的液體狀，可在常溫保存。

· 可用於無法用膠礬水打底的古紙 或已經風乾過的紙。

· 具有防霉的功能。

### 【基本的使用方法】

1. 使用前須在紙下墊張毛毯或毛巾。

2. 用排筆沾取樹脂膠礬水，依照固定方向塗抹紙面。塗抹時注意要謹慎地抹平整、均勻，不能有過厚或空白處。

3. 完成後風乾即可。

＊ 厚的紙張至少重複正面塗抹→風乾、反面塗抹→風乾、正面塗抹→風乾的步驟共3次。

## 適合反覆塗抹上色用的輔助劑、耐水性白色顏料

將AG GLOSS GEL與礦物顏料充分混合，再用畫刀挖到畫布上塗抹。
（☞P.165）

### AG GLOSS GEL（UE）

· 具有黏性的水性壓克力輔助劑，風乾後耐水性普通。

· 用畫刀充分混合礦物顏料後，可以塗抹出帶有厚度的質感。

### 石彩礦物顏料　練胡粉（UE）

· 這是胡粉與壓克力樹脂混合而成的白色顏料。

· 風乾後具有耐水性（無法用水清除）。

# 入門套組

有些人雖然對膠彩畫有興趣，但想到要購買一整組膠彩畫道具就不禁卻步。以下介紹幾款能讓初學者感受繪畫趣味喜悅的入門套組。

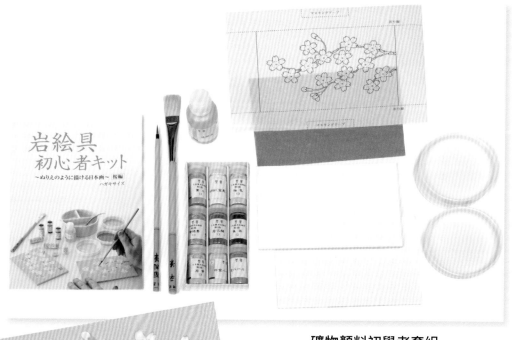

## 礦物顏料初學者套組

這是一組即使是初次接觸膠彩畫的人，也能輕鬆體驗膠彩畫樂趣的著色套組。根據繪畫教學手冊，就能畫出具膠彩畫風情的櫻、山茶花、楓葉等圖樣的小型作品。有兩個款式：一款是有9張明信片大小作品的套組（礦物顏料9色），一款則是有4種SM號大小作品的套組（礦物顏料10色）(N)。

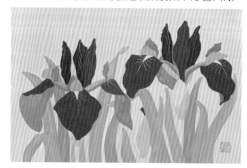

將底圖轉印後，就能像著色簿一樣盡情填入色彩。即使是新手也能輕鬆體驗膠彩畫的基礎樂趣。

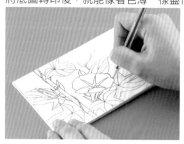

對初學者來說，挑選顏料和畫筆也是一大學問。建議先購買一套品質精良的入門套組，等打好扎實的基礎後，再慢慢添購其他工具。

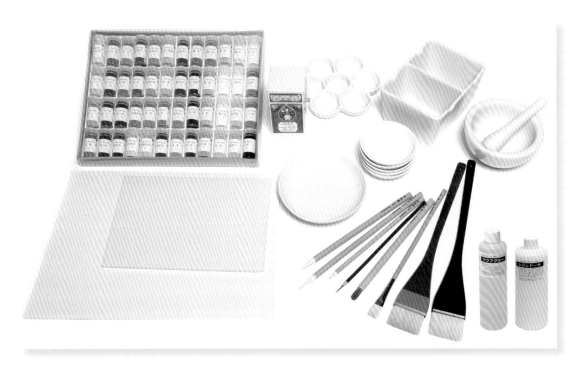

## 膠彩畫初學套組「松」

這是由專業美術社挑選組合的高級工具套組。內容物包含：使用頻率最高的天然礦物顏料10色、新岩礦物顏料38色的顏料組，除此之外還有精良的畫筆、取代膠的水溶性輔助劑、樹脂膠礬水(☞P.43)(繪具屋三吉)。

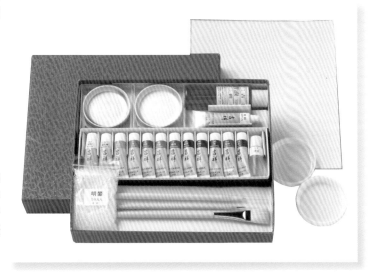

## 水干顏料軟管狀套組

這個套組的內容物包含：用水就能輕鬆進行調色的軟管狀水干顏料、鐵鉢裝的金泥與銀泥、膠液。軟管的水干顏料和膠混合之後，也能用來當做礦物顏料的打底色(K)。

# 畫筆的保養

高級的動物毛畫筆雖然價格高昂，但卻是左右了筆觸、畫作韻味的重要道具。只要按照正確的順序保養，就能避免出現畫筆脫毛、尖端分叉的問題，得以長久使用。

## 丟掉透明的保護套

為了保護畫筆的筆毫，美術社販售時會在筆毫外包上一個透明的保護套。這個保護套並沒有其他用途，購買後可以直接丟棄。▶如果在用過的畫筆套上保護套，畫筆容易斷毛。在潮濕的畫筆上套上保護套，是使畫筆脫毛、發霉的主因。

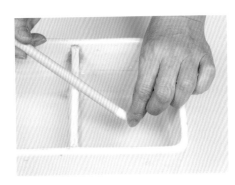

## 用清水溶解筆毫漿糊

嶄新的畫筆筆毫多由漿糊固定成型。因此初次使用時，須先將畫筆放入筆洗的清水中，用指頭輕輕搓揉開筆毫，記得也要照顧到筆毛根部。揉開筆毛後將水分瀝乾，再將筆毛收攏後風乾即可。風乾時須將畫筆放到乾燥的毛巾上，避免陽光直曬，靜置於通風良好的地方。▶如果沒有泡水就直接搓開筆毫，容易損傷毛質。

## 繪畫用排筆和膠礬用排筆應分開收納

需要沾取膠礬水做打底、貼箔用的排筆、畫筆，應與繪畫用的畫筆區隔。▶使用了明礬的膠礬水是酸性，容易損傷動物毛，並會排斥顏料附著，使畫筆難以沾取顏料。

膠礬用排筆因為時常要浸泡在熱水中，建議在手柄的根部塗添加強保護。

## 用溫水及肥皂清洗畫筆

使用完畫筆後，請用肥皂和溫水清潔畫筆上的膠。須仔細清潔，直到筆毛根部再也洗不出顏色。風乾時記得要將筆毛收攏。肥皂建議選用傳統的肥皂，更能徹底清除筆毛表層的油分和添加物形成的保護膜。▶畫筆若沒有清洗乾淨，容易出現筆頭分叉的問題。

捏住洗淨後潮濕的排筆毛毫，向外擠壓出水分後風乾。

## 攜帶方法及保養方法

最便利的攜帶畫筆工具，是最能固定住畫筆的簾狀筆簾，或布製的捲筆袋。筆者不建議使用筒狀的塑膠筆筒，這種收納方式不僅容易損傷筆頭，透氣性也不佳。帶潮濕的畫筆回家時，切記要展開筆簾讓畫筆風乾。

長期不使用的畫筆，須徹底風乾後放入裝有乾燥劑、防蟲劑的密閉容器中。新購買的畫筆，取下透明保護套後比照處理。

# 寫生的基礎

 # 寫生：觀察後再畫

寫生的第一步便是要「仔細觀察」、「感
受」對象物，繪畫的題材和寫生的對象物稱為
Motif。所謂畫草圖、素描，即是將對象物的形
體用鉛筆畫出來。透過在素描上簡略上色，能
更進一步掌握對象物的形貌。通常膠彩畫指的
「寫生」包含了鉛筆素描及上色。

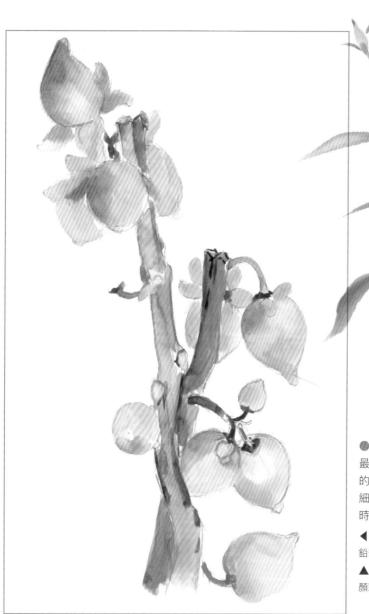

●各式各樣的繪畫題材中，花是
最能表現四季美感又最容易取得
的素材。素描時若能將細節都仔
細刻劃後上色，未來可成為作畫
時的珍貴參考資料。

◀乳茄
鉛筆、顏彩　素描本
▲長萼瞿麥
顏彩　色紙

●花和靜物這類能完整畫於素描本大小的素材，可以直接按照實體比例作畫，或畫得比實體更大一些。在旁邊畫上局部放大圖、使用的顏色，都能在未來作畫時成為重要參考資料。

▶鐵線蓮
鉛筆、色鉛筆　素描本
▼鐵線蓮
鉛筆、顏彩　素描本

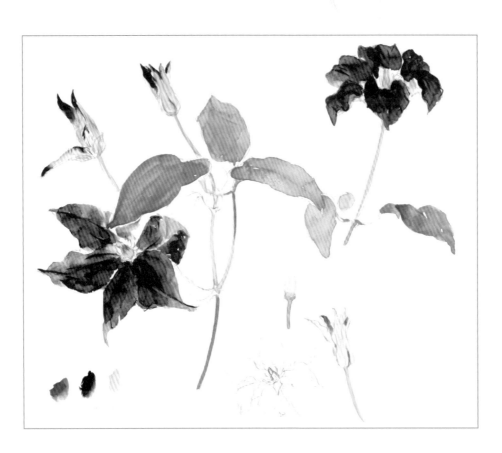

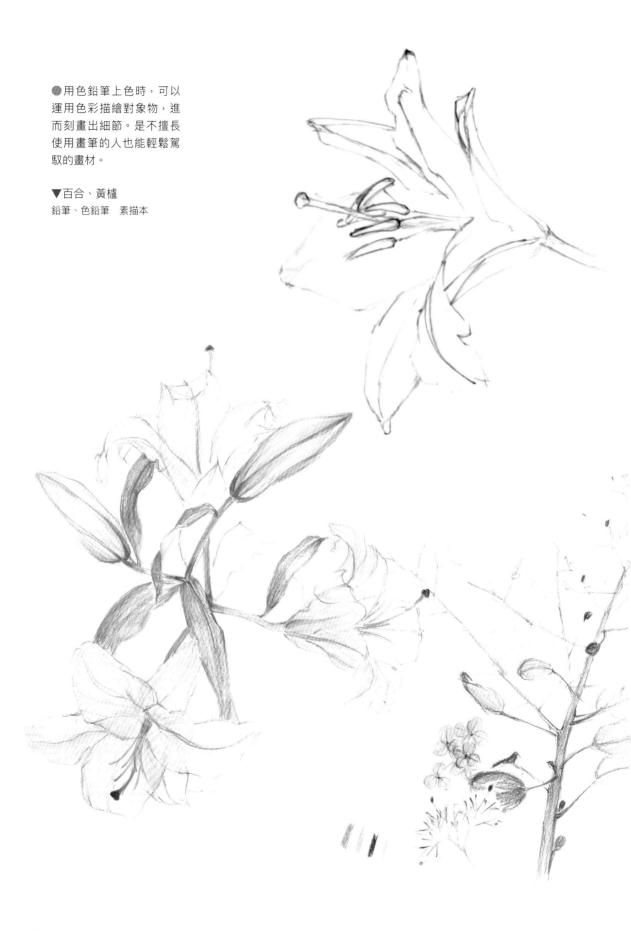

●用色鉛筆上色時，可以
運用色彩描繪對象物，進
而刻畫出細節。是不擅長
使用畫筆的人也能輕鬆駕
馭的畫材。

▼百合、黃櫨
鉛筆、色鉛筆　素描本

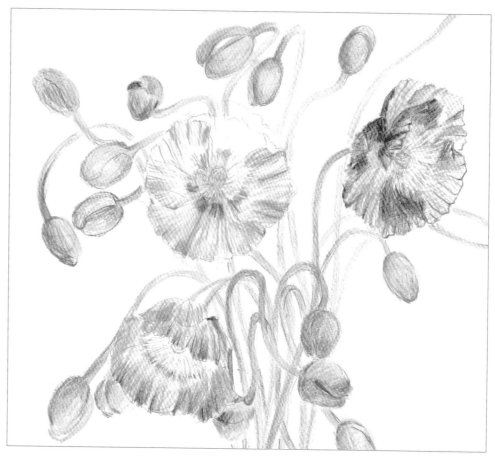

●根據不同種類，花的構造特徵大約可分成長筒狀、盤狀、圓球狀等形狀。應先掌握花整體的造型，再仔細觀察花的細節作畫。以花莖或花（花苞）為中心，用線條連結到每一朵花和花苞的擺向，便能畫出自然的枝條延展和角度。

▶罌粟花　▲局部
鉛筆、色鉛筆　素描本

▲構圖用的紀錄圖

 # 寫生I　山茶花：鉛筆素描

使用水干顏料畫製SM號（227×158mm）的小品圖之前（☞P.96），首先得先為山茶花素描。這個尺寸大小可以畫上一支與實體同大的山茶花。

1 首先決定對象物的位置和擺向。將花器放在盒子上，便能畫出由上往下的視角，邊調整自己的構圖邊轉動花的擺向。

2 在畫紙中央框出素描的範圍，並預設對象物概略的位置。

3 以筆芯較軟的2B鉛筆勾勒整體的造型，再用輕柔的筆觸畫出淡色線條，慢慢描繪整幅素描。可以使用橡皮擦或軟橡皮來清理畫面。花器本身是上寬下窄的圓柱體，因此素描時可以先忽略把手，確認是否有畫出正確的花器造型。

4 仔細觀察正前方低垂的花朵、及後方只綻開七分的花朵擺向，再刻畫花瓣柔軟的質感。

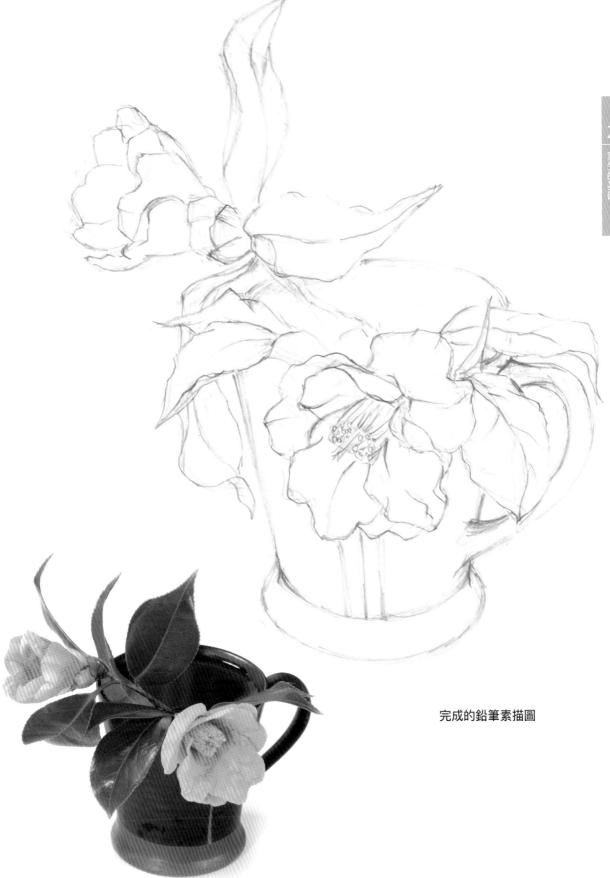

完成的鉛筆素描圖

# 寫生 I　山茶花：用顏彩著色

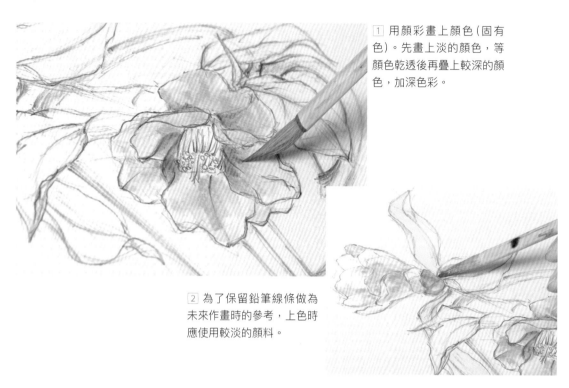

1 用顏彩畫上顏色（固有色）。先畫上淡的顏色，等顏色乾透後再疊上較深的顏色，加深色彩。

2 為了保留鉛筆線條做為未來作畫時的參考，上色時應使用較淡的顏料。

顏彩的使用方法，是用沾濕的畫筆沾取顏料放到調色碟或調色板，再加入水控制顏色明暗、進行調色。

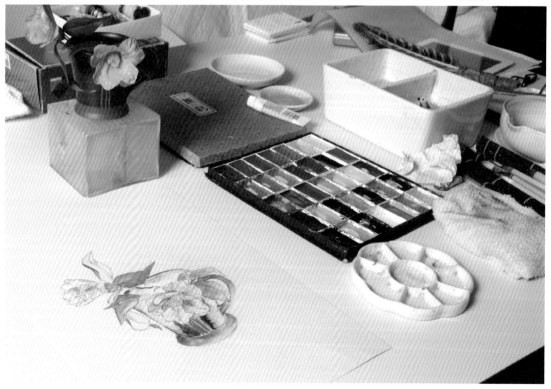

**上色完畢**

●將葉片的正面、背面用不
同顏色做區隔，便能清晰看
出葉片的彎折和擺向。上色
時的其中一個重點，便是要
確實畫出對象物細節的特徵，
例如：花萼上些微的紅色。

●鬱金香是種隨日光反覆
綻放、閉合的花朵。即使
剪下了花枝，花莖也會趨
向光源生長。根據插花的
方式，能給予截然不同的
感受，是作畫時格外有趣
味的植物。

在第 6 章我們會使用不同的輔助劑（☞ P.152）繪製這幅鬱金香，因此得先為鬱金香畫鉛筆素描。展開整面線裝的素描本直立使用，便可以在素描本上畫出實體大小的長筒狀鬱金香。

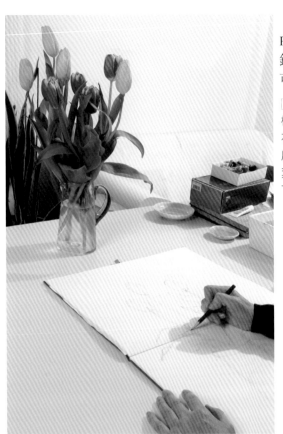

1 描繪插在玻璃花器中的植物時，要注意水上水下花莖的連接，畫出花枝舒展的姿態。可以適時調整葉片邊思考構圖，只須留下畫面必須的葉片即可。

2 素描時可以挑出臙脂、檸檬、山吹、萌蔥、白綠 5 個顏色，定出之後要使用的顏色形象。

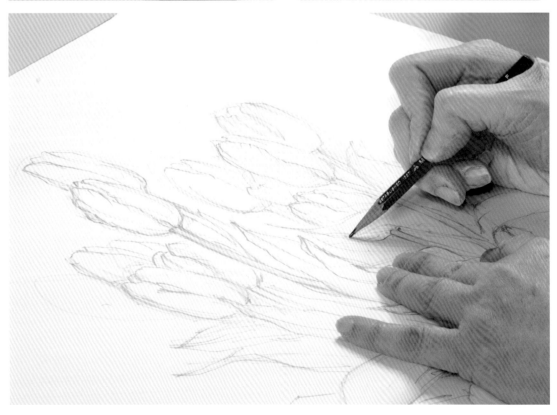

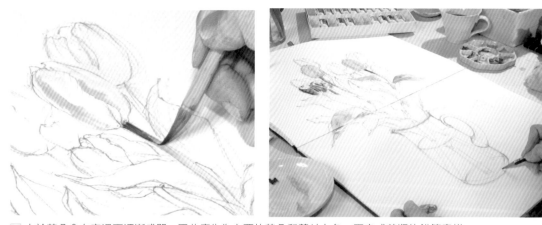

3 由於花朵會在室溫下逐漸盛開，因此應先為主要的花朵和葉片上色，再完成花瓶的鉛筆素描。

●鬱金香的品種眾多，
有些品種的鬱金香在開
花後花莖便會彎折，這
種品種十分適合營造具
有生命力的構圖。

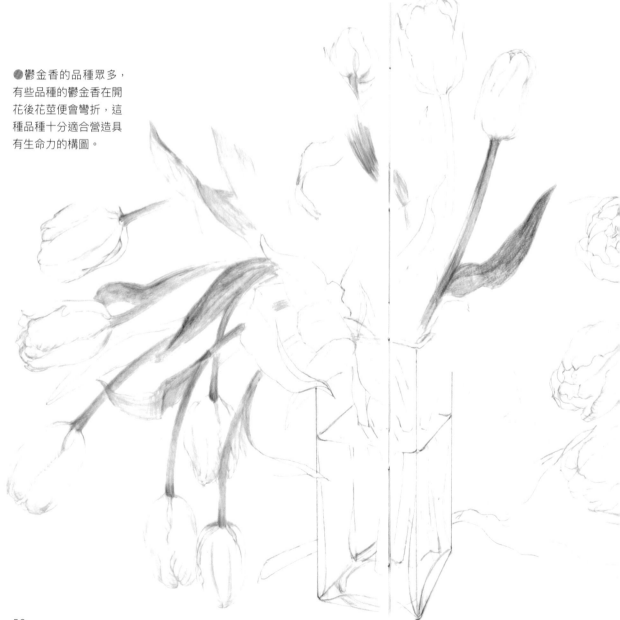

**完成的彩色素描圖**

●鉛筆素描的著色,重點以玻璃花器鮮豔的綠與鬱金香帶有白色反光的葉色為中心,再概略畫出所需的顏色。後面的作畫範例,筆者重新調整構圖、配色,將其中兩支黃色鬱金香換成白色,並增加了一支紅色鬱金香。

 **以寫生為始，以寫生而終**

寫生是作畫時十分寶貴的依據及參考資料。

看到美景、花朵、可愛的動物，我時常會興起「好想畫下來！」的念頭。每當這種時候，我便會趕緊拿出素描本開始寫生。可是，有好幾次當我畫好草圖、準備好基底材，終於要開始盡情創作時，才發現一件十分困擾的事。

那就是我畫的寫生實在太不合格了，有時是寫生的成品太片段、有時是落筆完全沒有考慮到構圖……即使寫生時不斷自我提醒「真的該這麼畫嗎？」也時常因為心急，就匆匆開始著色。

「看見」與「觀察」是完全不同的兩回事。針對一個對象物，從各個角度觀察、確認、理解構造十分重要。只要耐心與對象物共處，就能慢慢看見許多細節，對於對象物的認知也會更全面。

以膠彩畫來說，進入作畫階段，花朵這類對象物時常已經凋謝枯萎。因此在寫生時便須徹底釐清對象物的細節，記在腦海才能動筆。我們容易將注意力放在顏色或形狀醒目的花瓣，但也請別忘了仔細觀察花蕊、花萼、花梗等細節。考量構圖需求而省略不畫，與搞不清楚該怎麼畫而省略不畫，兩者之間有極大的區別，這正是決定了畫作的寫實感與生命力的重點。

另外，我極不建議省略寫生的步驟，直接用數位相機捕捉對象物並對照著照片畫。相機的鏡頭絕不能與人的肉眼相比，人類的感性與記憶驚人，相機充其量只是用來照實記錄的工具。寫生雖然是畫出肉眼觀察到的模樣，卻是經過取捨後並在腦中重新建構畫面的成果。

但從另一個角度，我不否認借助拍照的功能有時也十分重要。尤其對初學者來說，要寫生捕捉動物或動態畫面極其困難。因此在某些情況中，利用相機拍下整體的樣貌與瞬間的動態，會更有效率且便捷。針對動物的眼、耳、鼻、手腳等細節，筆者則建議應找到機會就反覆練習寫生。本書第 6 章中出現的「愛犬 John」的畫作，便是如此完成的（☞ P.175）。

至今我在寫生時還是不時會十分心急，因此總得不斷提醒自己慢慢來。

總結來說，寫生是透過眼睛與身體來記錄素材。記錄的素材愈多，作畫便能愈迅速，畫作也會愈有生命力。

第3章

基本的技法

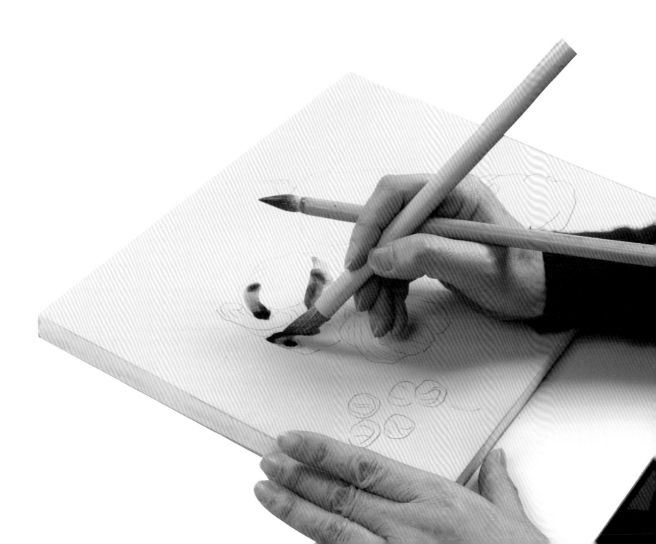

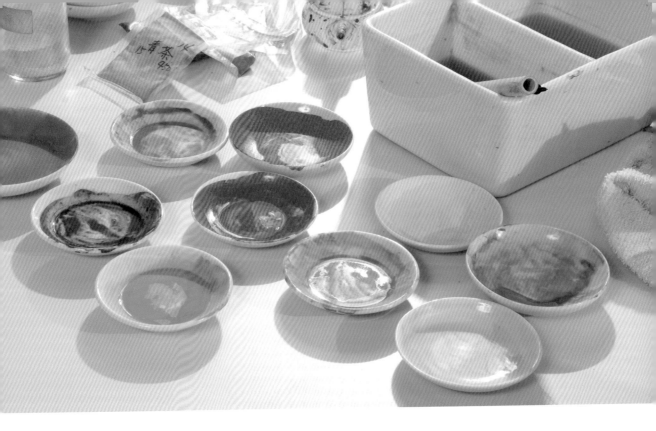

## ◆ 準備畫材

　　膠彩畫使用的畫材繁多，作畫時請準備一張深度及寬度兼具的桌子。大件的作品可以放在地面作畫，但 50 號為止的作品應該都能在桌上作畫。

鉛筆畫的寫生及著色圖。

**畫膠彩畫時基本注意事項**

● 將對象物放在正前方能輕鬆觀察的位置。素描、草圖則放在手邊，以便隨時確認。

● 溶解顏料時不可或缺的是膠液和水。膠液冷卻便會凝固，因此保溫爐（或電熱爐）是加熱膠鍋和調色碟（膠和顏料）的必需品。應放在伸手可及且安全的地方。

● 開始作畫後，使用的顏料及調色碟的數量都會增加。因此作畫時的訣竅是，隨手整理畫材放在容易拿取的位置。

裝有水的陶製小缽。取膠用的膠匙放在缽中即可。

因為膠冷卻而凝固的調色碟，可放到保溫爐（或電熱爐）上加熱。並從旁邊已經溫熱過的小缽取幾滴水滴入調色碟，用手指充分混合後使用。

## ● 畫材道具的位置

這是一般右撇子畫材的擺設位置。可以依照每個人的習慣自行調整。

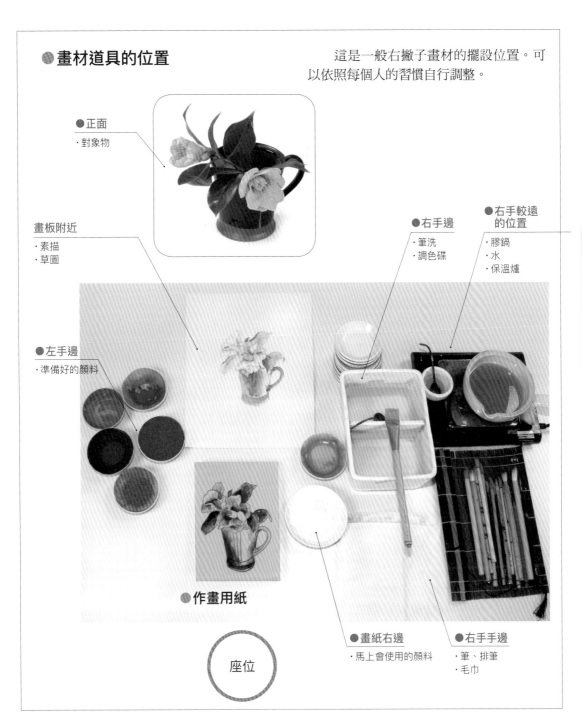

**● 正面**
・對象物

**畫板附近**
・素描
・草圖

**● 右手邊**
・筆洗
・調色碟

**● 右手較遠的位置**
・膠鍋
・水
・保溫爐

**● 左手邊**
・準備好的顏料

**● 作畫用紙**

**座位**

**● 畫紙右邊**
・馬上會使用的顏料

**● 右手手邊**
・筆、排筆
・毛巾

筆洗不只可以清洗畫筆，還能清潔混合顏料時弄髒的手指。因此建議選用大型且不易晃動的筆洗為佳。

毛巾是去除畫筆水氣、多餘的顏料時的必需品。在毛巾墊上廚房紙巾，可以避免毛巾的纖維附著畫筆。

# 基本的筆法和上色法
## ▶如何描線

　　要畫出工整線條的訣竅，便是保持筆尖的形狀。在熟練之前，可以使用專畫細線的面相筆，並將手靠在畫板上保持穩定。作畫時不是只移動手指，而是整個手腕要順著線的方向移動，如此一來便能畫出流暢的線條。

　　畫水平或垂直方向的直線、曲線時，可以依照自己手腕移動的方向，調整畫板的位置，能讓作畫更輕鬆。

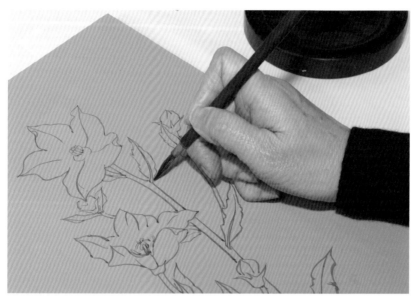

### ●骨描法

底稿轉印在畫紙上後，用墨描繪線條的技法稱做「骨描法」；此法尤其著重纖細而工整的線條。

（範例☞P.90）

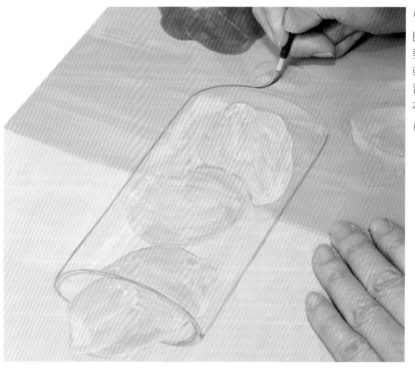

### ●畫出輪廓

即使進入上色的階段，仍需要描線，特別是有許多直線或曲線的人造器物。因此練習如何正確畫出平行線、左右對稱的形狀十分重要。

（範例☞P.108）

# ▶如何畫出圓點

　　不論是多小的圓點，都要用筆尖畫圓的感覺去畫。畫大的圓點（圓圈）時，則是各別畫出半圓，並將兩個半圓的頭尾相接。

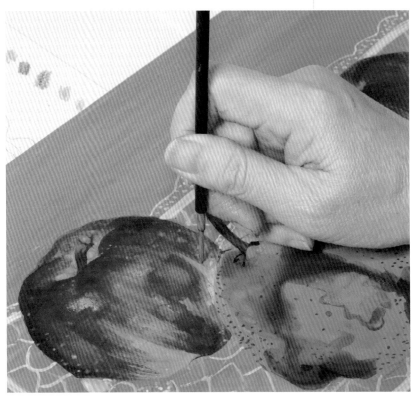

### ●清晰的圓點

用面相筆沾取較濃的顏料，垂直筆桿讓筆尖點在畫紙上。每畫完一點就收筆，每一點都要慎重仔細。

（範例☞P.80）

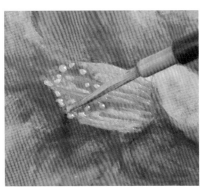

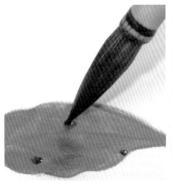

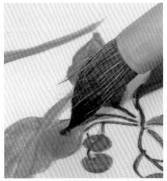

### ●色彩飽和的圓點

畫出這種圓點的技巧是用筆尖點在紙面，讓筆尖的顏料凝聚成圓點狀。這樣等顏料乾透後，就會呈現顏色飽和且清晰的圓點。

（範例☞P.96）

### ●暈染圓點的輪廓

作畫時，先讓筆尖的顏料凝聚成圓點狀，再畫出圓點。等顏料稍微風乾後，再用限取筆暈染輪廓。

（範例☞P.136）

# ▶如何暈染明暗

「隈取法」是膠彩畫中獨特的技法名稱，即「暈染」之意。在用墨畫出的邊線（輪廓線）上暈染明暗、在著色的階段暈染畫紙上的顏色、或將金泥等素材與背景融合，即可打造物體的立體感、強調外型，並具有裝飾的效果。歌舞伎演員的妝容也稱為「隈取」。

用彩色筆等畫筆塗抹上的墨和顏料，應使用專用的隈取筆（暈染筆）做暈染。暈染也有許多不同的技法，只暈染上色的其中一面稱為「單染法」，暈染其外圍稱為「外染法」，用比原有更明亮的顏色暈染，做出明暗效果的技法稱為「照隈法」。

● 隈取筆　隈取筆的特徵是筆毫粗，筆頭呈圓形。使用方法是趁畫紙上的顏料、墨還未乾透時，筆毫沾滿水將顏色的邊線往外暈染。

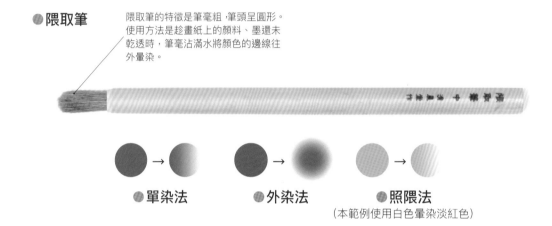

● 單染法　　　● 外染法　　　● 照隈法
（本範例使用白色暈染淡紅色）

## Ａ 描線後做暈染

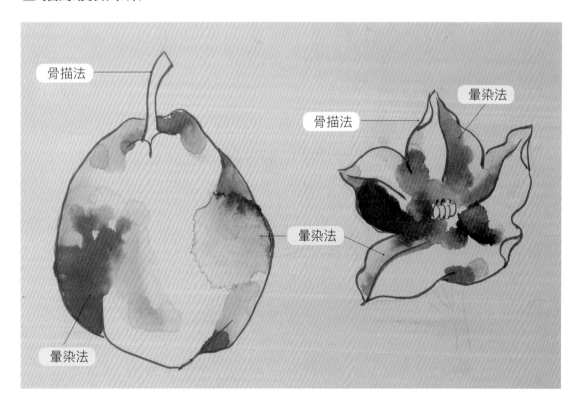

骨描法

骨描法　暈染法

暈染法

暈染法

## 1. 塗上濃墨

用彩色筆沾取中墨（濃度
為中度的墨），塗抹在物
體陰影深處。

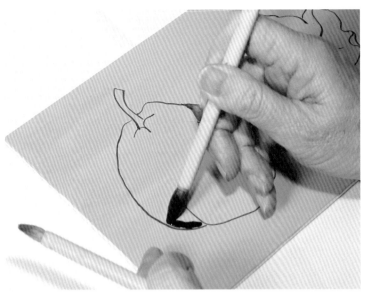

## 2. 暈染

用沾滿水的隈取筆，將墨
的邊緣向外暈染。熟練之
後，可以比照照片用手指
夾著兩隻畫筆交替使用，
如此一來就能邊上色邊暈
染。

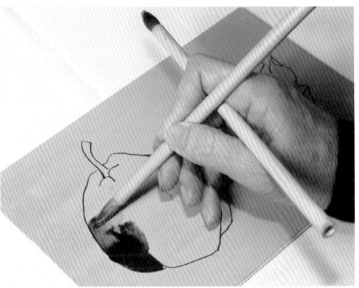

沿著花瓣的中心線塗上墨，再用暈染的方式將墨朝右側暈染，便能打造花瓣的立體感。

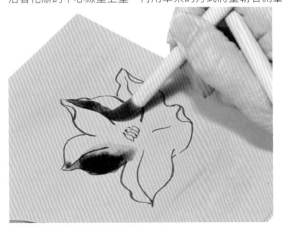

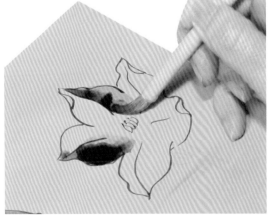

## ᴮ 用隈取法著色

膠彩畫的一大特徵就是用顏料少量多次不斷層疊，因此可以利用隈取法讓疊加的顏色與底色相互融合，或藉由暈染增強物體的立體感。著色、暈染應輪流進行。

### 🔵加強立體感

先在玻璃的陰影處塗上固有色黃綠色，再用隈取法沿著圓弧的外型暈染，呈現自然的立體感。

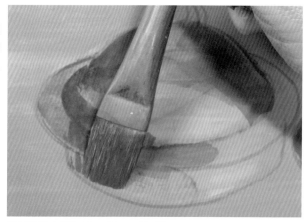

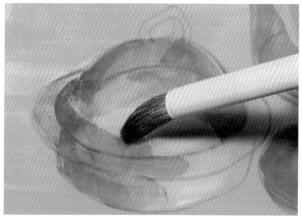

### ⚫加強顏色

疊加上濃而鮮艷的顏色，再用隈取法塗抹開來，可以強化深色的效果。

（範例☞P.96）

### 應用🔵暈染邊界

暈染畫紙上的顏色，消除周圍顏色的邊界，使兩者自然地融合。

（範例☞P.114）

（範例☞P.108）

## C 收尾的暈染

不同於加深顏色、陰影的隈取法，照隈是加強明亮處的技法。等原先上好的顏色乾透後，再用較亮的顏色或白色暈染，加強物體的立體感。

藉由照隈法用胡粉增強明亮處，使淡紅色和淡墨色的陰影更明顯。

使用隈取法的淡紅色、淡墨色

使用照隈法，可以凸顯前方花朵和後方花朵的距離感。

(範例☞P.142)

---

### 老舊畫筆的新生

● 膠彩畫的顏料因為顆粒粗細不同，因此畫筆極容易損耗。若彩色筆、付立筆的筆頭分岔、筆毫難以聚攏，可以用來當做隈取筆使用。

● 如照片將筆頭剪齊，還能拿來充當砂子筆使用。

修剪的訣竅是在畫筆乾燥的狀態，用鋒利的布剪刀一口氣剪齊。

# ▶著色

## Ⓐ 用疊色加深色彩

膠彩畫的畫技基本是用少量的顏色疊加數層，慢慢讓色彩飽和並加深顏色。等第一層顏色乾透後，再疊加一層顏色，便能藉由重疊的兩色加深色調。

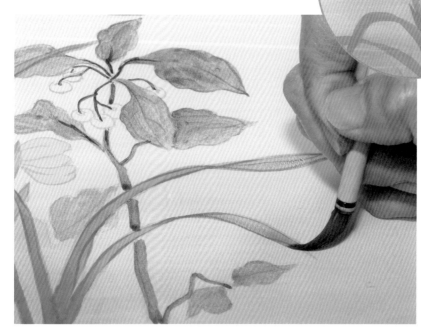

### 1. 塗底色

描完墨線且完成暈染後，就可以進行上色。用少量的黃綠色塗葉片，當做底色。

（範例☞P.136）

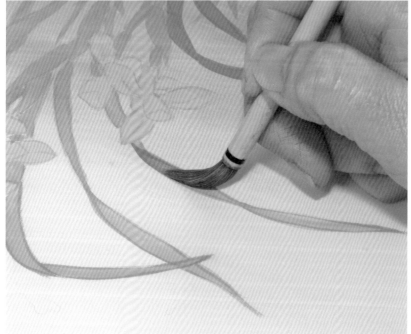

### 2. 疊加上色

等第一層乾透，再覆蓋一層更鮮豔濃郁的綠，讓葉片顏色更接近對象物的實體顏色。

兩色疊加後，就能畫出濃郁又深邃的綠色。

## ⓑ 利用撞色法融合顏色

這一種著色技法，是趁第一個顏色未乾時滴入其他顏色，使兩色自然融合。一般認為，這個技法最先源自江戶初期的畫家俵屋宗達，琳派的作品也常見這種技法。

根據前一個顏色及滴入的顏色濃度、滴入的時間點，都會讓顏色產生不同的融合效果。

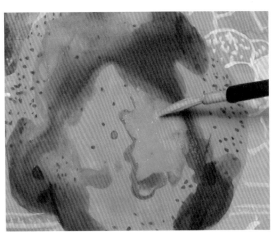

用草綠色塗在洋梨的明亮處，接著滴入黃土色後，再滴入草綠色混合。因為這兩種顏色的濃度幾乎相同，因此顏色會慢慢滲透開來。（範例☞P.80）

在牡丹的葉片塗上墨色，並趁墨色半乾時滴入水，創造亮色的渲染效果。或者在葉尖滴入顏料，讓葉片滲透其他顏色。（範例☞P.142）

## ▶ 磨色法

磨色法是用沾濕的畫筆抹去、刮除已經乾透的顏料層，讓下層的顏料「顯露出來」。這是使用膠液的膠彩畫獨有的畫技。（範例☞P.101、P.126）

〔重畫及畫紙的二次利用〕 ..................................................................

●和紙中以雲肌麻紙最為堅實，可以用濕的毛巾用力擦去顏料層（左），還可以用流水沖洗畫紙表面（右）。

如果整張畫紙表面被打濕，需要先徹底風乾並重新用膠礬水打底後才可使用。

 # 作畫的程序：在色紙上用顏彩作畫

　　首先，使用顏彩來熟悉膠彩畫的技法和基本的作畫程序。此處使用的是顯色度佳、不易滲透的鳥之子色紙。

## ▶寫生

1. 這次寫生的對象物是顏色及形狀都易於描繪的辣椒。建議嘗試不同的辣椒擺位，思考如何構圖才能呈現出好看的辣椒。
2. 先在素描本上用鉛筆標出與色紙同大小的框線，在框線內素描。
3. 用色鉛筆著色。色鉛筆和鉛筆一樣，便於深入描繪細節，建議第一次為素描上色時，使用色鉛筆會比較好畫。

**■需要的器具**

　　對象物：辣椒
　　色紙(長273×寬243mm)
　　鉛筆(H～4B)和軟橡皮
　　色鉛筆
　　描圖紙(B4)
　　墨
　　顏彩
　　筆、調色碟、筆洗

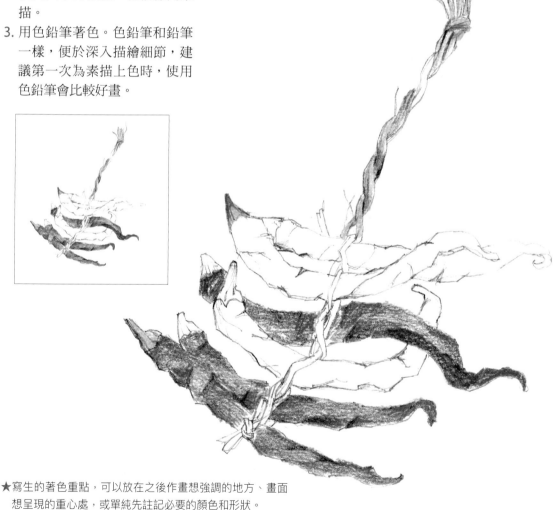

★寫生的著色重點，可以放在之後作畫想強調的地方、畫面想呈現的重心處，或單純先註記必要的顏色和形狀。

## ▶製作底稿、底稿轉印

所謂「底稿」即墨線稿，和之後實際畫作同大小。沿著素描的圖案輪廓線描線，成為底稿，將圖案轉印到畫作（色紙）的表面。

（範例☞ P.185）

1. 將描圖紙放在素描上，先用鉛筆在描圖紙上標出色紙的四個邊角。接著對照下方素描的圖案輪廓描線，畫出底稿。

2. 畫完後將描圖紙翻到背面，在線條上、線條周圍用 4B 鉛筆塗黑，再用衛生紙輕輕擦拭。

3. 將描圖紙翻回正面，對準色紙後用紅色原子筆沿著線條描線，轉印底稿。

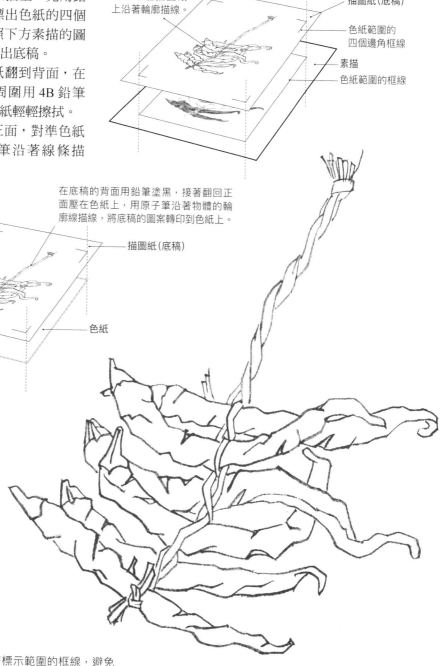

用鉛筆在描圖紙上沿著輪廓描線。

描圖紙（底稿）

色紙範圍的四個邊角框線

素描

色紙範圍的框線

在底稿的背面用鉛筆塗黑，接著翻回正面壓在色紙上，用原子筆沿著物體的輪廓線描線，將底稿的圖案轉印到色紙上。

描圖紙（底稿）

色紙

★注意將四個邊角對齊標示範圍的框線，避免畫出來的圖案歪斜。

基本的技法

## ▶描線後做明暗暈染

將轉印後的底圖用墨重新描線（骨描法），並用墨增加陰影（隈取法）。如此一來，著色時暈染處顏色會變深，進而表現出物體的立體感。

1. 沿著底稿的細線描線，風乾。
2. 壓在底部的辣椒、每根辣椒的底部和表皮皺褶、繩索交纏的陰影處，都塗上墨。
3. 每畫下一筆，用沾滿水的隈取筆做暈染。
4. 暈染細節部位時，先用畫筆的筆尖點上些許墨，再用隈取筆沾取少量的水做暈染。

「隈取法」
有塗墨的位置

暈染的位置及方向

「骨描法」

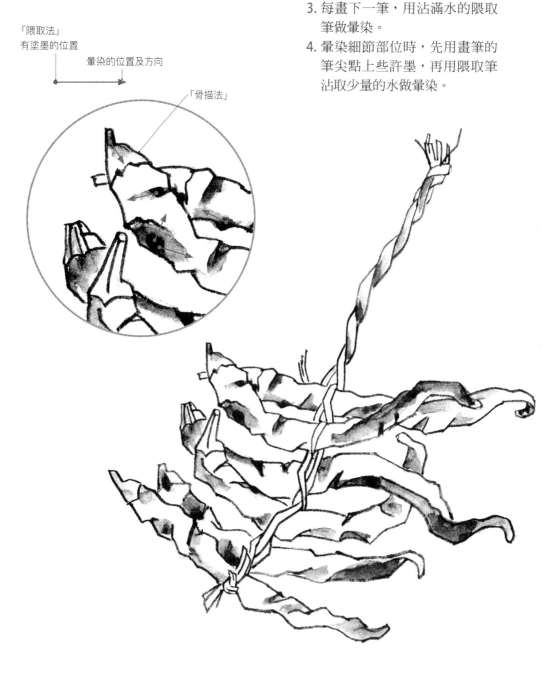

★保留紙原本的明亮質地，經過上色後顏色會十分鮮艷。先用墨暈染過的深色處與其他顏色混合後，則會產生陰影效果。

# ▶著色

　　終於要開始進行著色。仔細觀察對象物，思考應該使用什麼顏色，並嘗試調出數種顏色，決定好配色後開始上色。

1. 用沾滿水的彩色筆沾取顏彩，等顏料溶解後，再將顏料挪移到調色碟上。
2. 用畫筆沾取筆洗的水，稀釋顏料後著色。要上新的顏色時，應先等前一個顏色乾透再著色，顏色才不會被滲開或變得汙濁。
3. 先從淺色開始上色，再用深色疊加在暈染的位置。壓在底部的辣椒顏色，應比上層的辣椒顏色更暗紅。

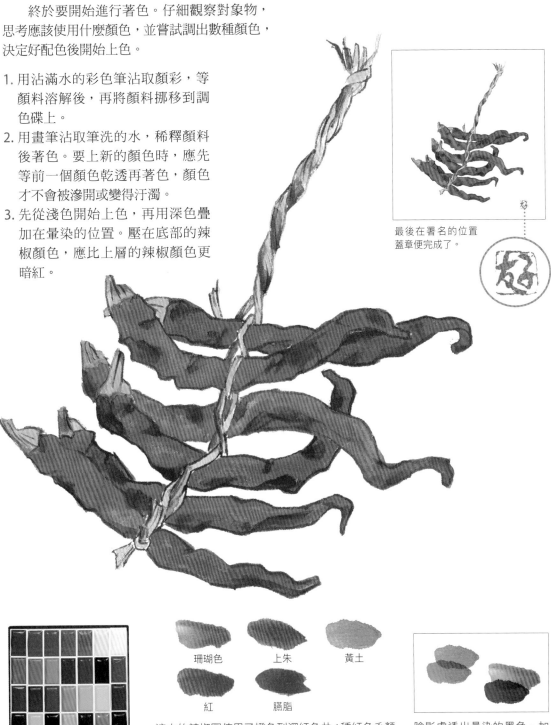

最後在署名的位置蓋章便完成了。

顏彩35色套組

| | | |
|---|---|---|
| 珊瑚色 | 上朱 | 黃土 |
| 紅 | 臙脂 | |

這次的辣椒圖使用了橙色到深紅色共4種紅色系顏料，繩索則使用了黃土色。用珊瑚色著色的辣椒，在陰影部使用紅色加深色調；用上朱色著色的辣椒，則使用臙脂做出顏色的變化。

陰影處透出暈染的墨色，加深了暗色的色調。

# ◆ 共通的基礎

統整了膠彩畫的畫材介紹、作畫順序教學的「基礎」章節到此結束。

我做任何事都喜歡一鼓作氣，因此膠彩畫我也是一口氣就買齊了畫材和道具。膠彩畫從寫生描繪到作畫階段，有專屬的各式各樣的畫材，累計起來數量也不在少數。我建議剛開始學習膠彩畫的朋友可以先利用顏彩、水干顏料練習，等能夠熟練使用後再開始購買礦物顏料，並依照各個階段的需求慢慢備齊道具即可。

在寫生、作畫、基礎技法的階段，不管使用什麼畫材都不會有太大差異。本章說明的事項在之後也都可以通用。

例如底稿轉印後用墨描線的「骨描法」、在對象物上增添陰影的「隈取法」，都是之後也能不斷使用的技法。

基本的作畫程序在第 72 ～ 75 頁已經充分講解，因此以下僅用條列式簡要回顧。

◉ **寫生**
決定對象物後進行素描。

◉ **底稿轉印**
從寫生的圖中挑選必要的線條，描在描圖紙上，這就是所謂的「底圖」。接著用 4B 鉛筆塗黑描圖紙的背面、並用衛生紙擦拭後，將描圖紙翻回正面放在基底材上（本章使用的基底材是色紙），再重新沿著輪廓描線即可。

◉ **骨描法**
在用底稿轉印出的輪廓線上，用墨描線。

◉ **隈取法**
在描線後的圖上暈染墨色，製造陰影的效果。

◉ **著色**
使用顏料上色。

各程序的細部重點，將從下個章節開始一一追加說明。接著正式進入作畫的章節。

第
4
章

用水干顏料作畫

 # 水干顏料的調製方法

水干顏料外型呈薄片狀,因此需要先用乳缽研磨成細粉再使用。如果只需要調製一盤顏料,可以將水干顏料放入對折的紙中,滾動筆桿即可簡單壓碎顏料。

使用時,先在磨碎的水干顏料中放入膠液充分混合,再加入水調出合適的濃度。調製好的顏料可以相互混色,因此能夠調製出各式各樣的顏色。

## 1 磨碎水干顏料

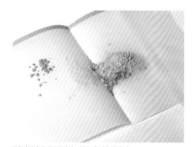

將顏料倒到有摺痕的紙上。

將紙對折後,滾動鉛筆或畫筆的筆桿,壓碎顏料直到變成細粉。

磨製成粉後,準備將顏料移到乾燥的調色碟上。

## 2 加入膠液溶解

加入少量膠液。

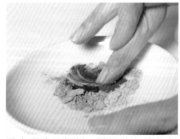

混合膠液及顏料,讓膠液包裹顏料粉末。

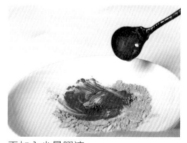

再加入少量膠液。

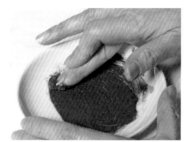

用膠液包覆顏料,並充分混合。

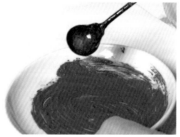

等顏料變得足夠滑順且能在調色碟上延展後,再次加入膠液。

在調色碟上抹開顏料至調色碟邊緣,讓顏料能均勻分布。

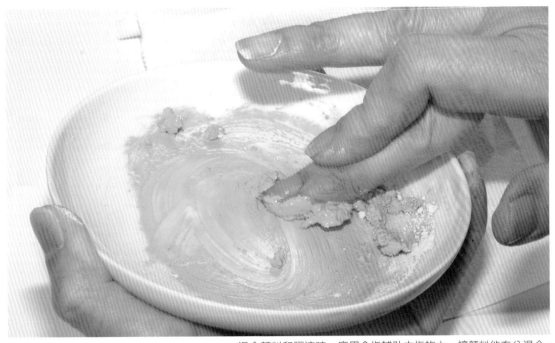

混合顏料和膠液時，應用食指輔助中指施力，讓顏料能充分混合。

## ③ 混合顏料進行調色

用相同步驟調製出另一個顏色。這裡混合黃綠色與灰色，以便調出帶綠的灰色。

少量多次地在灰色中加入黃綠色，直到出現滿意的色調。

將顏料試抹在紙上，再調整色調。

### ● 膠液冷卻讓顏料凝固，可以加熱再使用

將調色碟放在保溫爐上加熱，可以融化膠液。

從保溫爐上取下調色碟，加入數滴水慢慢融解顏料。

調色碟邊緣的顏料也需要融解，與整體顏料充分混合。

## ◆ 描繪靜物畫

　　第一幅作品，我們將針對膠彩畫作畫順序的 4
個重點做解說，也就是「製作底圖」、「繪製底稿
（描線和暈染明暗）」、「打底」、「著色」。

| 1 | **寫生** |

　　第一次畫靜物畫，不妨選擇平常就觸目可及、隨
手可得的物品。本範例使用 4 號麻紙裱板，畫的是幾
乎與原尺寸相同的 2 顆蘋果及 1 顆西洋梨。

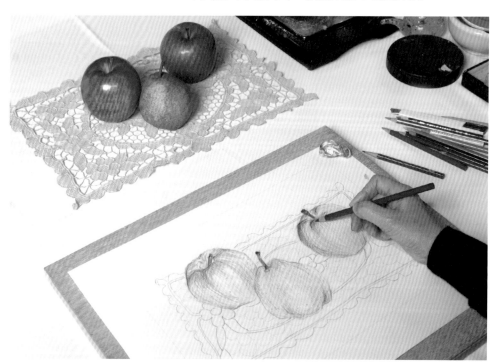

在素描本上用鉛筆標示出麻紙裱板的四個邊角，框出作畫範圍。考量寫生對象物的大小、留白的空
間並決定構圖，再用鉛筆素描、色鉛筆著色。

## ▊需要的器具

- ·寫生用的水果
- ·F6素描本、畫紙
- ·鉛筆(H～4B)及軟橡皮
- ·厚的描圖紙(B4)

- ·膠礬水打底過的麻紙裱板(4號)
- ·水干顏料
- ·膠液、膠匙
- ·畫筆、排筆

- ·水、筆洗
- ·調色碟
- ·保溫爐、電熱爐等
- ·試寫用的紙

## ▊麻紙裱板的事前準備工作

　　麻紙裱板是指，裱板上頭貼著一張用水裱法固定的麻紙。如果已經先用膠礬水打底過，使用上會更方便。麻紙又分成白麻紙和偏黃色的雲肌麻紙等種類。若能配合畫作最後的成色打底，之後的顏料顏色會更加顯色、濃烈，紙張本身也會更牢固。範例中，先使用帶白的黃土色當做背景打底色、接著疊加黃綠色打底，引導出最後帶有濃烈綠色調的利休鼠色。

「打底的範例」

排筆的寬度　　　　打底時將部分的排筆筆跡重疊

❶將水干黃土濃口的顏料用乳缽磨碎後，用膠溶解。接著，用同樣的方法溶解花胡粉。

❷將水干黃土濃口與花胡粉以6：4的比例混合，調製帶白的黃土色。

❸用排筆將❷塗在麻紙裱板上。

❹將麻紙裱板旋轉90度，塗上第2層打底色。使用空刷毛消除顏料的斑塊和排筆的筆痕，讓顏色變得均勻。

## 素描及著色的重點

● 用色鉛筆著色比用畫筆著色更需要細緻刻畫細節，因此需要縝密的觀察能力。

● 先分別畫上蘋果的紅、西洋梨的暗綠，接著應仔細觀察2顆蘋果之間的紅色差異。

● 右邊的蘋果外型呈圓形，顏色偏向暗紅色，左邊的蘋果外型偏於四方形，顏色是泛著粉紅的鮮紅色。

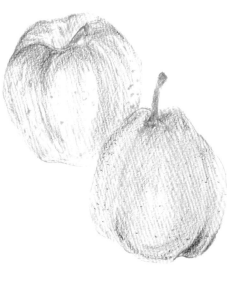
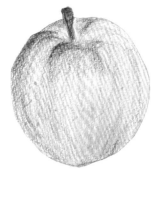

## ② 製作底稿

在素描紙上放上一張小一號的描圖紙，紙張頂端用紙膠帶固定。在描圖紙上標示麻紙裱板邊角的邊線，並描上物體的輪廓線。

翻轉描圖紙，在線條的周圍用鉛筆 (4B) 塗色。完成後，用衛生紙擦拭塗色處，讓鉛筆的碳粉能平均分布。

### 畫底稿的重點

● 畫底稿並非單純沿著素描圖案的輪廓描線，而是只挑選素描中必要的線條，並畫出簡潔的線稿。這個程序是會影響之後「骨描法」的重要步驟。

● 蘋果蒂頭凹陷處起伏的凹凸線條、及西洋梨膨脹的底部凹凸線條，是這次的作畫重點。

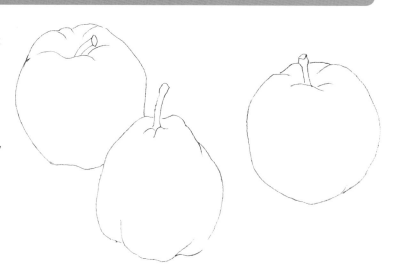

■ 完成的底稿　　麻紙裱板四個角的框線。

■ 底稿的背面：用鉛筆塗上碳粉，做為轉印用紙。

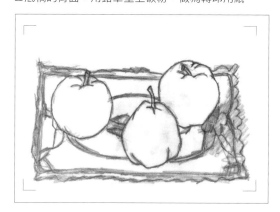

將底稿放在麻紙裱板上，讓框線對齊麻紙裱板的四個邊角，並用紙膠帶固定住一側。接著用紅色原子筆描出蘋果及西洋梨的輪廓線，轉印底稿圖案。

應不時檢查是否有漏畫處，或者線條是否不完整。
※ 之後要在麻紙裱板做整面的打底，因此只轉印了蘋果及西洋梨的輪廓，而不轉印蕾絲的圖案。

## 4　描線（描輪廓線）

在轉印出的圖案上用墨描線。將濃墨用水稀釋成濃淡適宜的中墨，再用面相筆描上纖細的輪廓線。

從左側開始描線，就不會弄髒圖面。

畫曲線時可以轉動麻紙裱板，調整到自己順手的方向。

⇨ 風乾

●描線時應盡量保持纖細而工整的線條。用固定的速度及力道運筆，是描線時的訣竅。

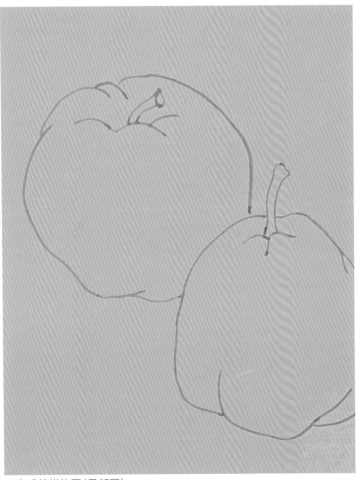

■完成線描的圖（局部圖）

## ⑤ 暈染明暗(畫上陰影)

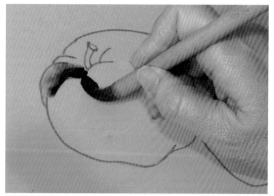

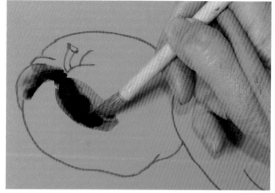

用彩色筆塗上墨色,再用沾滿水的隈取筆暈染墨色的外緣。

控制隈取筆的水量,往要暈染的方向延展墨色是暈染時的訣竅。

### 暈染的重點

● 在素描或草圖的深色、暗色處塗上墨色,再沿著物體的形狀暈染就能製造立體感。

● 初學者可以先試著將彩色的素描畫成黑白圖,黑白圖中暗色的部分就是需要暈染的地方。

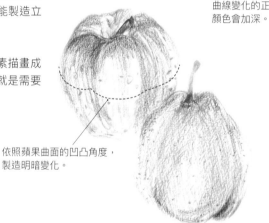

曲線變化的正面部位顏色會加深。

依照蘋果曲面的凹凸角度,製造明暗變化。

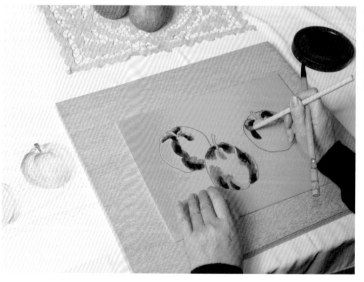

作畫時應不斷確認實體及素描的差異。另外,由於墨色乾透後顏色會變淡,因此下筆時擔心有點太深的色調,通常會是最適宜的顏色。

濃墨 →乾透後的顏色

中墨 →乾透後的顏色

淡墨 →乾透後的顏色

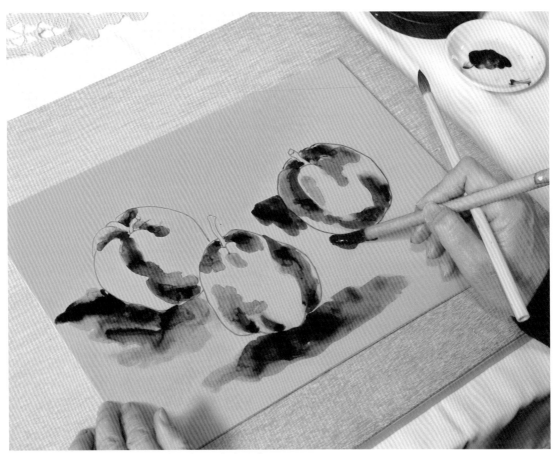

畫上物體及背景的陰影後，能使整幅作品更有遠近感。

⟶ 風乾

●隈取法是給墨線圖增加陰影、打造立體感及物體質感的程序。進入著色階段時，深墨色的地方就是要加深顏料色調的地方。

　墨色同時有打底色的效果，能夠抑制疊加的顏料的顯色度，並製造出陰影的效果。

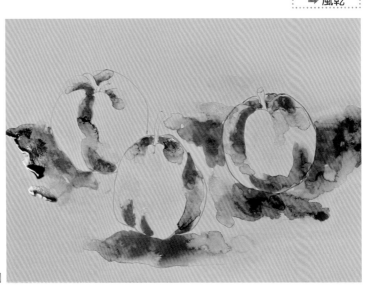

◼完成暈染的圖

## 6 打底色Ⅰ

打底色是經由粗略的上色，決定物體的色彩形象、塗上背景色的程序。這項程序可以增加後續顏料的顯色度，還能經由疊色加深物體的色調。

用膠液調製水干濃黃，塗在左邊的蘋果上。蘋果正面暈染過的部分疊加黃色，增強立體感。

用膠液調製水干若葉，塗在右邊的整顆蘋果上。並在蘋果正面突出的地方疊加顏色。

將水干黃土與水干若葉混合，調製出深綠色，塗在整顆西洋梨上。

➡ 風乾

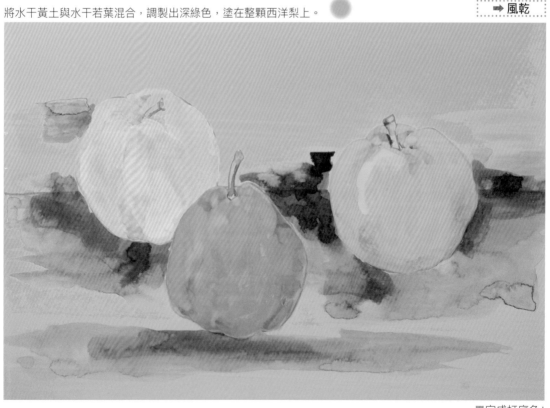

■完成打底色Ⅰ

## 打底色II

在水干白綠中加入少量水干黃土，調製出背景色，塗抹在整張畫作表面。用背景色覆蓋對象物，可以柔化物體的輪廓線，讓物體更融入背景，更能呈現畫面的空間感和遠近距離。

➡ 風乾

用相同背景色在畫作表面塗上第二層，加深色調。

趁著顏料未乾，用乾淨的畫筆沾水抹去對象物上的背景色，讓物體露出之前的打底色I。

➡ 風乾

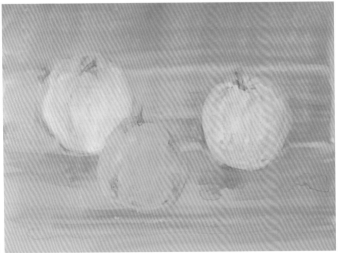

▌完成打底色II

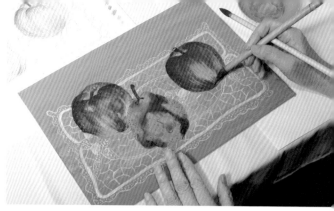

## 7 著色

終於進入塗上固有色的程序。

在給蘋果、西洋梨上色前,先完成鋪墊的蕾絲。用底圖轉印出蕾絲的圖案,再用花胡粉混入少量水干黃土製成的象牙色描繪上色。

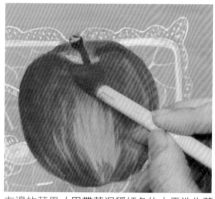 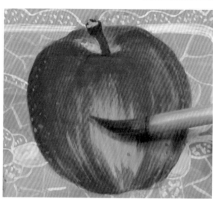

右邊的蘋果 / 用帶著沉穩紅色的水干洗朱著色。著色時應沿著圓弧的外型,從上到下畫出曲線。底部則活用剛才打底的黃色,僅用洗朱做淺淺的暈染。

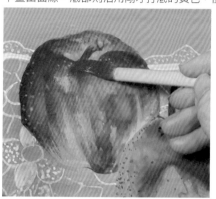 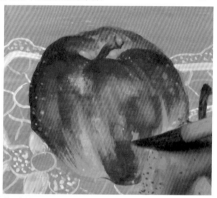

左邊的蘋果 / 用鮮艷的水干洋紅著色,並沿著物體的形狀做暈染。

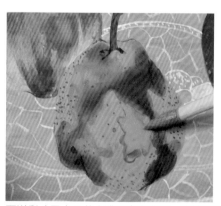 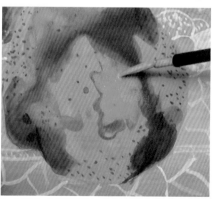

西洋梨 / 用水干黃土濃口畫出陰影,接著在黃土中混入少量背景色黃綠色,調出草綠色塗在明亮處。物體突出的部分先用水干黃土著色,再用草綠色進行撞色。

## 收尾的重點

● 最後畫上蘋果和西洋梨的斑點就完成了。畫斑點時注意密集散布物體的邊界、正中央則稀少，就能畫出自然的立體感。

■完成圖　靜物　4號

仔細對照實體及素描，補上細節完成。

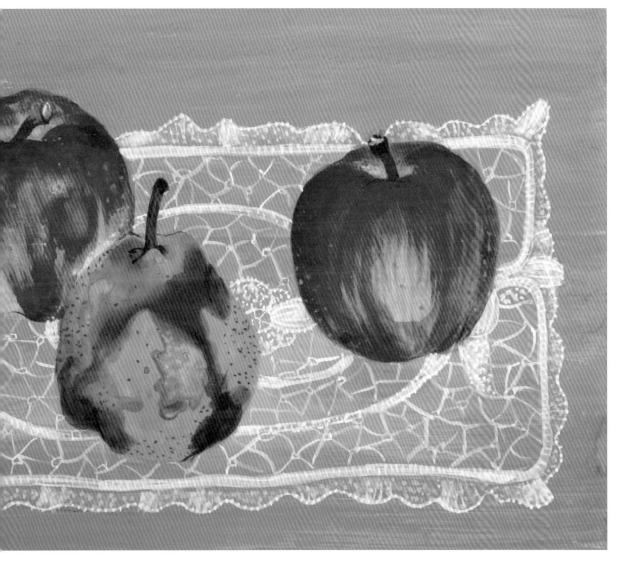

4 用水干顏料作畫

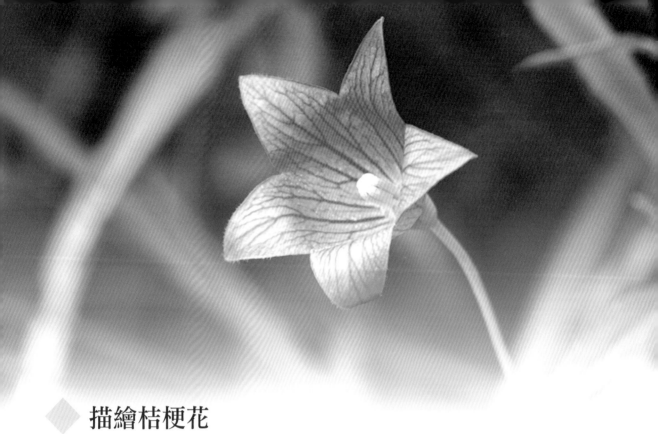

# 描繪桔梗花

## ① 製作底稿

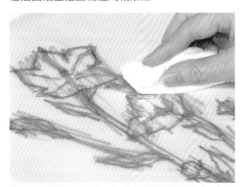

在描圖紙上描出物體的輪廓線。

將描圖紙翻至反面，在線的周圍用鉛筆 (4B) 塗色。再用衛生紙擦拭塗色處。

## ② 線描及暈染

在F4尺寸的木製畫板上裱上膠礬水打底過的雲肌麻紙，並使用胡粉與水干黃土的混合色上色當做背景底色。

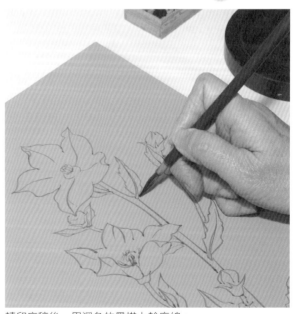

轉印底稿後，用深色的墨描上輪廓線。

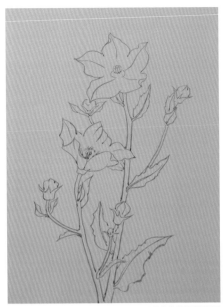

■完成描線的圖　　➡ **風乾**

▼在花瓣的陰影處塗上中墨後，用水筆做暈
染。再用相同方法為花蕾及主要葉片暈染上
陰影。

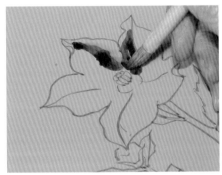

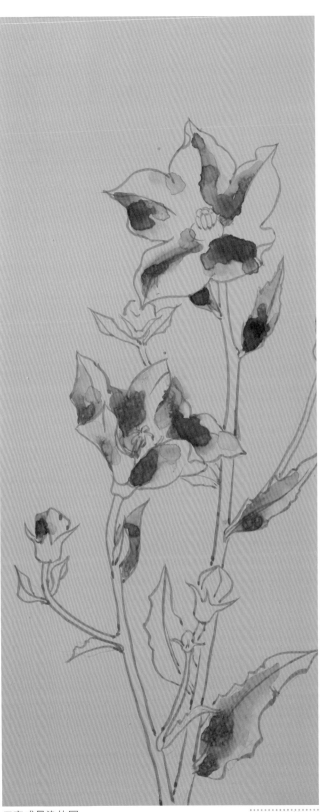

■完成暈染的圖　　　　➡ **風乾**

## ③ 打底色

接著塗上打底色。第一層先使用黃綠色，之後用帶綠的銀鼠色疊加上第二層顏色，增加深邃度。

將水干若葉、胡粉、黃土以約7：2：1的比例混合，調製出黃綠色，並平塗在畫紙上後風乾。接著將第一層的黃綠色取少量混入水干銀鼠中，塗上第二層背景底色。

在顏料未乾時，用乾淨的畫筆沾水抹去花朵上的顏色，讓花朵的底色顯露出來。

➡ 風乾

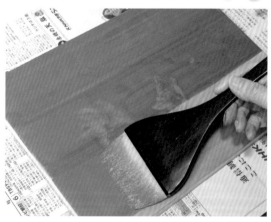

塗上第三層底色，並趁顏料未乾時，用乾淨的畫筆沾水抹去花朵、葉片上的顏色。

➡ 風乾

水筆抹去的顏料可以用濕毛巾擦掉，接著將水筆放到筆洗中，再次沾取清水並重複抹掉顏料的程序。

■完成打底的圖（局部圖）

## 再次轉印底稿

●打底完成後，若畫紙上的線條變得模糊不清而難以下筆，可以重新轉印底稿。

將底稿準確地對準畫紙的四個角落，再描一次輪廓線。

4 著色

接著調製桔梗花瓣的顏色。首先選擇水干白群當做主色，在水干白群中混入胡粉創造明亮的天藍色 a，暗色處選用紫色 b，最後混合 2 色調製成青紫色 c，當做固有色使用。

水干白群

將顏料夾在紙中磨成細粉。

慢慢加入膠液溶解顏料。

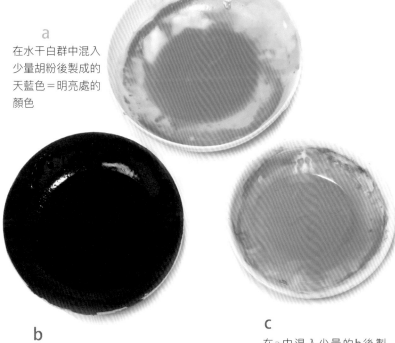

**a**
在水干白群中混入少量胡粉後製成的天藍色＝明亮處的顏色

**b**
水干赤紫＝陰影的顏色

**c**
在 a 中混入少量的 b 後製成的青紫色＝花的固有色

花朵塗上顏色c。運筆時應一瓣一瓣從頂端畫到花朵中心。等第一層顏料風乾後再塗上第二層顏色,消除畫筆的筆觸。

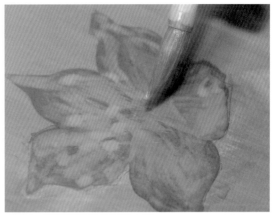

➡ 風乾

在花瓣頂端塗上顏色b,接著用水筆將顏色b往花朵中心做暈染。

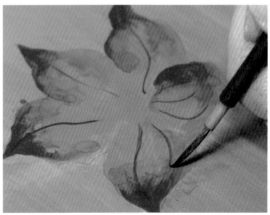

用顏色b畫出花脈,只需畫上最粗且主要的幾根脈絡即可,太細節的花脈可以省略。

## 畫花的重點

### ●花朵要畫大一點

花朵著色後會比素描時感覺更小,因此畫花時應要畫得比實體大15%左右。另外,描線時若將線條畫在底稿線的內側,圖案容易愈畫愈小,所以描線時應盡量將顏料覆蓋在底稿的線條上。

### ●用「綠青＋黃土」創造深邃的葉片綠色

在水干綠青中混入少量水干黃土,調製出沉穩的綠色並塗在花莖及葉片上。在這個基底色中混入水干若葉,調製出明亮的綠色,疊加在花萼及顏色較亮的位置。在基底色中混入白綠調製出偏白的綠色,塗在葉片背面。

▲ 在水干綠青中混入水干黃土調製出綠色,並塗在花莖及葉片上。

◀ 花瓣的背面塗上顏色a,強化花瓣內外的距離感。

| | | | | |
|---|---|---|---|---|
| 在綠青中混入黃土 | ⬤ | ● | → | ⬤ 基本色 |
| 混入若葉增加鮮豔度 | ⬤ | · | → | ⬤ 明亮處 |
| 混入白綠增加明亮度 | ⬤ | ● | → | ⬤ 葉片背面 |

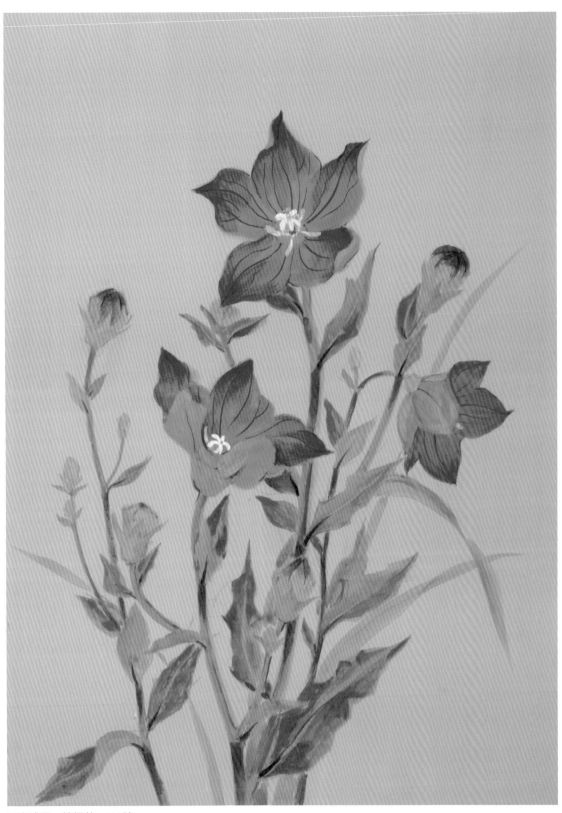

■完成圖　桔梗花　M4號

# ◆ 描繪山茶花

　　寫生的章節中（☞ P.52）使用水干顏料在山茶花的素描上打底。接下來這幅作品，藉由疊加顏料創造更深的色調，手法會比前兩幅示範作品更細膩。

　　底稿的準備到轉印為止的做法，與前面的「桔梗花」相同。

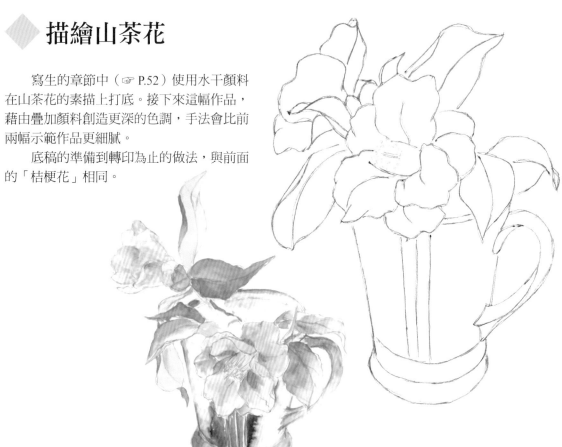

## 1 製作底稿

由於花朵已比寫生階段更加盛開,建議在繪製底稿前重新調整枝葉的位置。

## 2 背景打底

混合水干黃土與胡粉調成淺茶色,打底後風乾。

## 3 轉印底稿

在畫了底稿的描圖紙背面,用4B鉛筆沿線塗黑,再用衛生紙按壓。用紅色原子筆沿著線條再描一遍,將圖案轉印到畫紙上。

## 4 勾勒線條、暈染明暗,塗上部分底色

用墨線勾勒線條(描線),暈染明暗後風乾。為了增加成色,將水干洋紅塗抹在葉片、花瓶的陰影處後風乾。

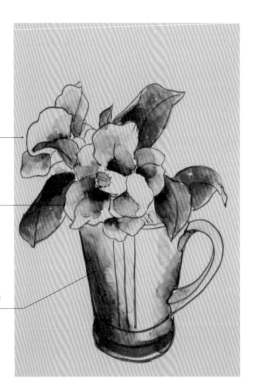

## 5 打底色I

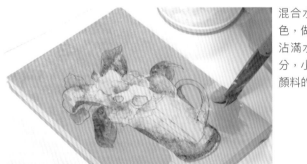

混合水干白群與胡粉調出天藍色,做為第二層的打底色。由於沾滿水的平筆會增加畫紙的水分,小技巧是添加一滴膠液增強顏料的黏著力。

➡ 風乾

● 事先調製山茶花的花瓣、葉片、花瓶顏色,以便調整與背景底色的平衡感。

- 水干紅梅
- 水干洋紅
- 水干栗皮茶
- 水干黃土 + 胡粉
- 水干綠青

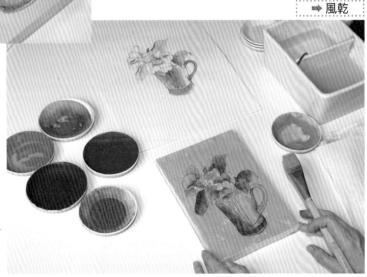

■ 完成打底色I的圖

6 **打底色 II**　　　用固有色在花朵及葉片打底，再重新塗上一層打底色。這次的背景底色不是塗在整幅作品表面，而是只疊加在背景、遠處的葉片及花朵和花瓶的輪廓，製造遠近感。

### 調色的重點

● 在已經溶解的水干綠青中加入少量的水干黃土，調製出葉片的顏色。若膠液因為冷卻而凝固，可以在調色碟加入少量的水後放到保溫爐上加熱，溶解顏料。

在葉片塗上剛才調製的顏色打底。

用水干栗皮茶塗在花瓶上。

 ➡ 風乾

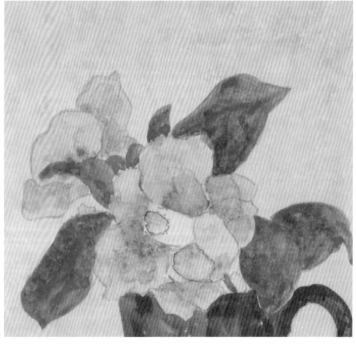

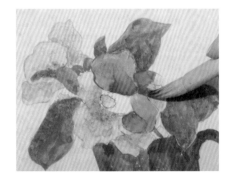

在溶解的水干紅梅中加入胡粉，調製成淺粉紅色塗在花瓣上。用水干黃土塗在雄蕊上。

顏料不要上得太厚，以免覆蓋墨色的線條。

 ➡ 風乾

98

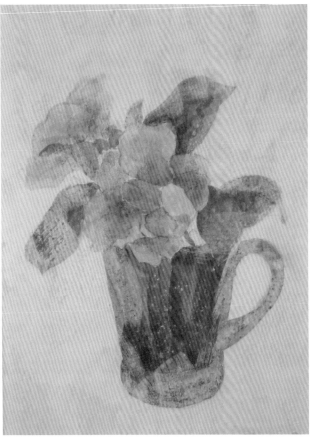

溶解水干白綠塗在背景，加深色調。為了避免
視覺效果像著色本般平板，背景與物體間的交
接處也塗上顏料，讓物體的輪廓與背景能自然
融合。

■完成打底色Ⅱ的圖　　　　　　　➡ 風乾

在先前的淺粉紅色中
加入水干洋紅以加深
色調，並疊加在花瓣
上。

在先前葉片的綠色中
混入水干黃土，調製
出黃綠色塗在葉片背
面，並用隈取筆做暈
染。

➡ 風乾

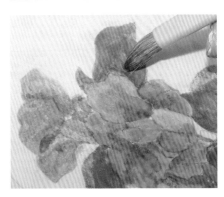

## 7 加深背景色

　　再次在背景疊加淺色，加深整體色調。
亮色的水干顏料風乾後色調會偏白，因此著色
時用平筆薄薄地塗上顏料後再沿展即可。

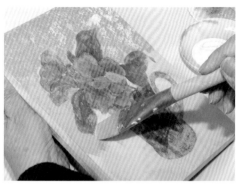

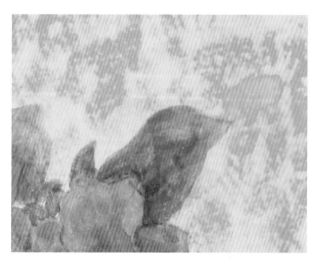

再次使用最初塗在整幅作品表面的天空色，塗在
背景之後風乾。　　　　　　　　　　**➡ 風乾**

混合水干白群和水干銀鼠，調製出藍灰色。在調色碟中充分混合2色，用膠液徹底溶
解顏料，確認色調正確後塗在背景，如此一來背景色就完成了。　**➡ 風乾**

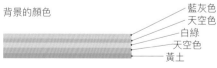

●這次的背景色最終總計疊加了5層
顏料。反覆疊色、加深色調時，應小
心控制畫筆的筆觸及運筆，避免破壞
了底下塗好的顏料。

背景的顏色

藍灰色
天空色
白綠
天空色
黃土

## 8 細部作畫

完成背景後,接著刻劃花朵及花瓶。利用畫刀增加花瓶的質感,可以強化柔軟的花瓣的對比。

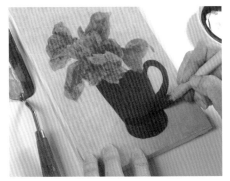

● 畫刀屬於油畫的畫材,建議可以準備一把刀長70mm左右的畫刀,作畫會更方便。

在溶解的水干栗皮茶中混入水干洋紅,調製出紅褐色塗在花瓶上。接著用畫刀刮出花瓶上的線狀花紋。

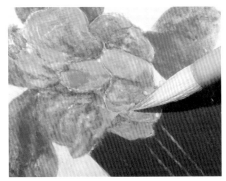

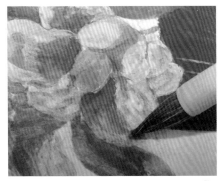

▲在花胡粉中混入少量的水干紅梅,調製出淡粉紅色畫在花瓣,然後風乾。

▲▼用水干紅梅畫在花瓣的中心,加深色調。使用隈取筆暈染,製造花朵的立體感。

● 膠液冷卻而開始凝固時,可以在調色碟加入少量的水後放到保溫爐上加熱,等顏料溶解後即可使用。

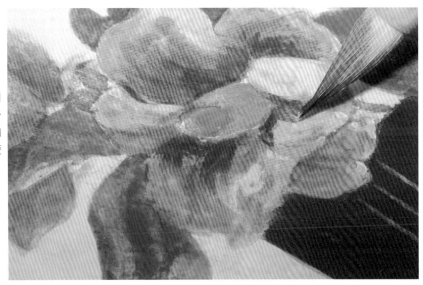

## ⑨ 收尾

　　接著要進一步刻畫花瓶，藉由磨色法和
畫刀製造花瓶的質地。最後再畫上花的雄蕊、
雌蕊後便完成。

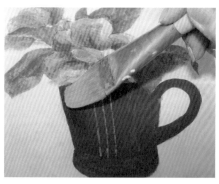 

用平筆沾水打濕花
瓶的明亮處，將遇
水溶解的顏料用毛
巾擦去，露出底下
的打底色。

用畫刀刮除最亮面
部位的顏料，露出
底下打底的黃土色。
花瓶的底部用水干
黑增加陰影，再用
畫刀抹開，呈現出
剛硬的質感。

在雄蕊及雌蕊使用水干山
吹上色。用面相筆的筆尖
刻劃細節，能讓花朵整體
視覺效果更完整。

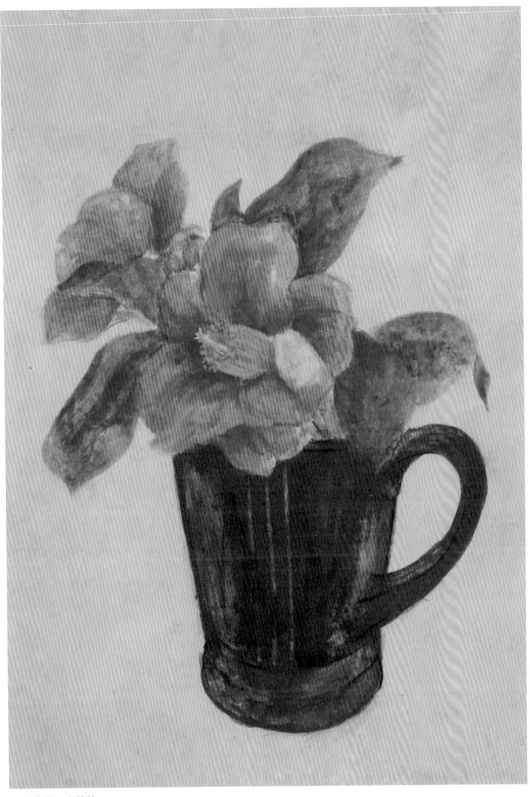

■完成圖 山茶花 SM

## 從水干顏料學習膠彩畫

　　水干顏料是開始畫膠彩畫後，第一個會認識的重要顏料。我想每一個初學者在第一次使用膠液溶解顏料時，都會因為終於要正式開始畫膠彩畫而雀躍不已吧！

　　如第一章「膠彩畫的顏料」的說明，簡單來說水干顏料是將白色系顏料混合顏料粉末製成的顏料。這種顏料的特徵是顆粒細緻、延展性佳、顏色消光且不透明，可以任意疊色（重色）、混合調色（混色），創造多樣的色彩。

　　水干顏料外觀呈現碎薄片狀，使用時需要用乳缽將顏料個別磨碎，再用膠溶解。根據顏色不同，有些顏色溶解時很快就能變得滑順，有些顏色即使花很長時間溶解也還是留有顆粒感。其中以黃土、洋紅、綠青等顏色比較難溶解，因此溶解這幾種顏料前，務必將顏料仔細磨碎。

　　單用水干顏料上色的畫作，相較於使用礦物顏料的畫作，質地比較單一，也難以營造遠近的空間感，不熟悉這種顏料畫出來的畫作容易給人比較柔弱的印象。因此請從構圖開始一步一步前進，熟悉運筆時的筆觸和顏色的疊加技巧。

　　水干顏料可說是為了輔佐礦物顏料而生的顏料。

　　如果從一開始就只用礦物顏料來作畫，後續難以疊出扎實的顏料層。因此應先使用水干顏料當做背景底色或打底色，就能疊出足夠的顏料層。之後只要慢慢習慣和紙的紋理、礦物顏料的質地，可應用的技法就會更廣泛。

　　另外，由於水干顏料可以輕易混出礦物顏料沒有的顏色，建議在畫花瓣這種鮮豔而細膩的色調時，可以從頭到尾都只用水干顏料著色。又或者可以在最後收尾時局部使用，都會有不錯的效果。

　　不必研磨或用膠液溶解的軟管水干顏料，也是十分便利的畫材，只要在顏料中混合膠液，就能當做礦物顏料的打底色。若只需要少數幾種水干顏料、或只需要創作小幅作品時，軟管水干顏料都是極佳的選擇。

第 5 章

用礦物顏料作畫

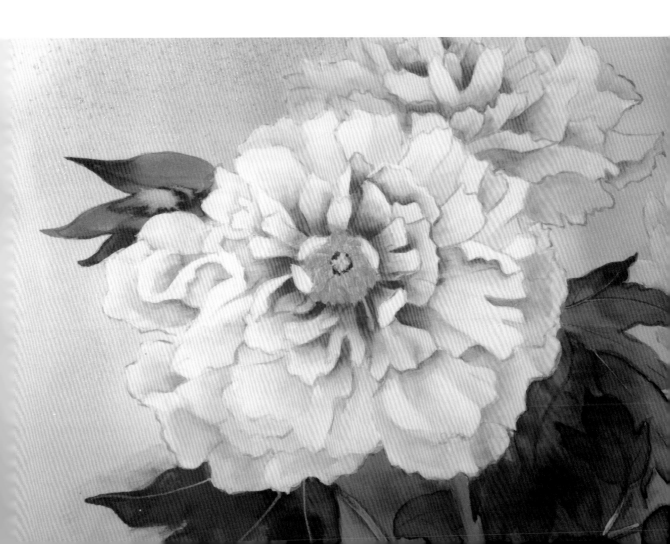

 # 礦物顏料的調色方法

使用天然礦物顏料、新岩礦物顏料、合成礦物顏料時，都需用膠液調合。顏料與膠液調合後，呈現的顏色會比乾燥狀態更濃烈，但等顏料乾燥後又會再變淺。因此不要一次塗抹太厚，應少量多次重複著色、風乾，疊加出想要的色彩。

調合礦物顏料與膠液的訣竅，與水干顏料的做法相同。都是用手指仔細混合膠液與顏料，直到膠液完全包裹粉末。顆粒較細的顏料（特別是朱或泥），應少量多次地混入膠液，慢慢用手指調製（☞ P.30）。

## A 少量多次著色

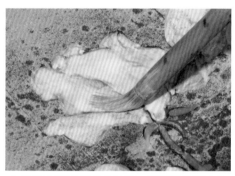

1 薄塗上淺粉紅色後風乾，反覆塗抹幾層後，就能畫出淡紅色的基底。

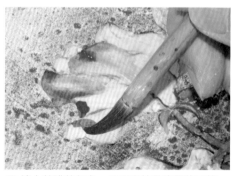

2 塗上較濃的紅色，用隈取筆暈染開後風乾。

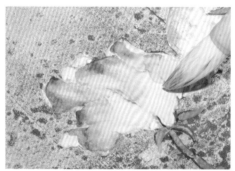

3 再疊上淺粉紅色覆蓋紅色，就能暈染出自然的淡紅色。

## B 混合顏料調製顏色

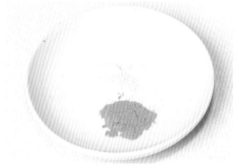

1 將顆粒同樣粗細（即編碼相同）的顏料粉末，用湯匙盛到小碟中混合，確認是否為想要的顏色。

2 滴入少量膠液將顏料充分混合，直到膠液包裹每一粒顏料粉末。

3 添加膠液，進一步混合。加水調出合適的濃度。

## 🇨 利用胡粉來調淡顏色

1 用膠匙把顏料放入調色碟。

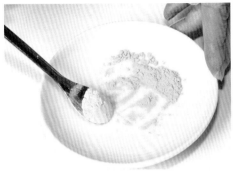

2 放入同樣分量的花胡粉，調出明亮的藍色。

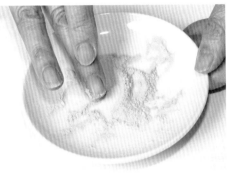

3 用手指充分混合兩種顏料。

4 滴入少量的膠液，再用手指慢慢混合。

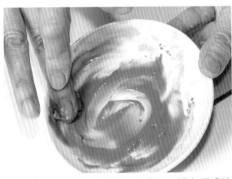

5 加入膠液，讓顏料進一步溶解。調色碟邊緣的顏料也需抹開、充分混合。

6 加水調出合適的濃度。

## 🇩 混合個別調製完成的顏料

用膠液調製完成的顏料，也可以再混合成新的顏色。▶分別在岩桃（淡紅色）和胭脂（紅色）中，加入已經用膠液溶解的胡粉，便能調出淡粉紅色與較濃的粉紅色。

 # 描繪靜物畫

　　這次我們要使用軟管裝的膠彩畫顏料「彩」（☞ P.27）和合成礦物顏料（☞ P.25）來畫靜物畫。

　　膠彩畫顏料「彩」，是用膠液溶解後就能與礦物顏料一起使用的顏料。如果用水溶解則可以當做水彩使用。這次的範例中，將用膠液溶解「彩」來畫背景打底及基底色，並用合成礦物顏料提升對象物的鮮豔度。

1　**製作底稿**

◀改變對象物的組成方式畫概略圖，思考構圖和畫面的平衡。

▲考量最能凸顯玻璃容器的綠、檸檬的黃、甜椒的紅的組成方式，來決定構圖。

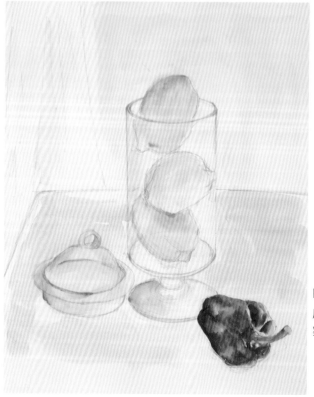

■寫生完成圖

用描圖紙轉印圖案，製作底稿。

## ② 背景打底（使用膠彩畫顏料「彩」）

準備F6畫板，裱上雲肌麻紙。將黃土與胡粉混合後用水溶解，再加入膠液當做背景打底色使用，完成後將作品風乾。

## ③ 轉印底稿

在畫了底稿的描圖紙背面，用4B鉛筆沿線描黑，用衛生紙按壓描黑處。再用紅色鉛筆沿著線條再描一遍，將圖案轉印到畫紙上。

## ④ 描線、暈染明暗

用中墨描線（畫出邊框），用隈取法暈染陰影後風乾。

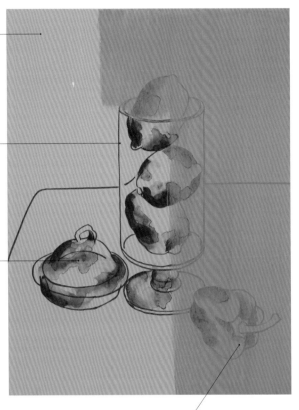

## ⑤ 塗上打底色（使用膠彩畫顏料「彩」）

在膠彩畫顏料的淺蔥中混入薄墨，調製出藍灰色，並加入膠液，塗在整幅畫作表面。這個藍灰色不僅是背景的底色，同時也是對象物的基底色。

### POINT

將膠彩畫調顏料當做礦物顏料的打底色使用時，需要在顏料中添加膠液。

┄┄┄➡ 風乾

## 6 固有色的打底（膠彩畫顏料「彩」）

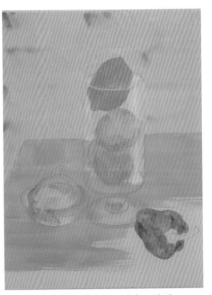

在檸檬塗上黃綠色（檸檬色＋綠青），在綠色的玻璃容器塗上黃色（檸檬色），在紅色的甜椒塗上互補色綠色（綠青）後風乾。這個步驟能讓之後的顏料成色更鮮豔，並達到加深色調的效果。

在桌面塗上褐色（岱赭＋白）。玻璃容器透光看到的桌面部分也要記得著色。

➡ 風乾

### 背景的著色技巧

將 5 的藍灰色疊加在背景上。控制筆觸，創造不同的色調質地。

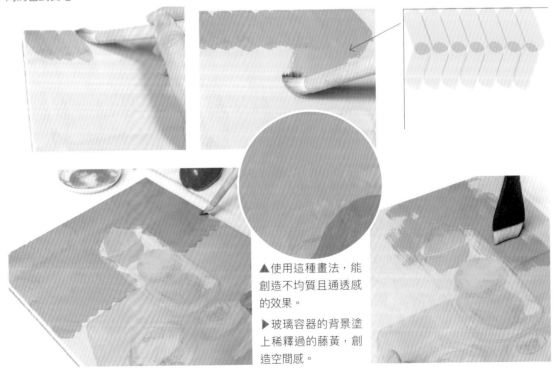

▲使用這種畫法，能創造不均質且通透感的效果。

▶玻璃容器的背景塗上稀釋過的藤黃，創造空間感。

在桌面平塗褐色（岱赭＋胡粉）。作畫時用一張紙覆蓋桌面的邊緣，如此一來就能畫出工整的邊線。

趁顏料未乾時，用水筆抹去玻璃容器上的褐色顏料，讓下方的底色顯露出來。這項程序是用水筆沾取清水抹除顏料，附著在水筆上的顏料可以用毛巾擦掉。

➡ 風乾

## [7] 刻劃細節（合成礦物顏料）

● 這裡使用的是合成礦物顏料「11號　濃口」

在檸檬塗上黃色（檸檬色＋黃土）的底色，並在甜椒塗上紅辰砂當做底色。甜椒的著色祕訣是在突起的瓣面整面著色，但在每一瓣的邊界處保留底下的綠色底色。

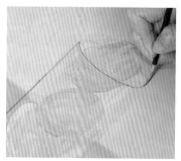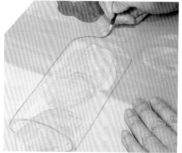

用松葉綠青畫出玻璃容器的輪廓線。畫圓柱體的柱身及頂部的橢圓形時，要注意保持左右對稱。

## ⑧ 利用疊色加深色調

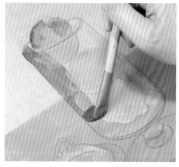
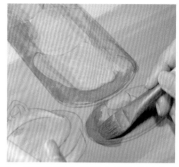

使用黃綠色 (鴉色) 當做玻璃容器的底色。活用平筆的筆觸在圓柱體的柱身、底座、蓋子著色，接著用沾有稀薄膠液的畫筆沿著容器的形體做暈染。

### POINT
要暈染礦物顏料著色的地方時，不是用水沾濕畫筆，而是用稀薄的膠液取代。

在檸檬的明亮部塗上黃色 (檸檬色) 加強立體感。另外在甜椒整體塗上橘色和紅褐色，但在線狀的瓣面邊線，則要使用紅橙砂再次加強明暗對比。甜椒蒂頭則用鴉色著色。

➡ 風乾

---

### 使用畫刀著色

拿一張紙遮蓋住桌面的位置，用紙膠帶固定。用排筆沾取胡粉塗在窗簾的位置。

◀▲用畫刀刮除 (Scratch) 顏料，露出底下的背景底色，再用水筆抹除顏料、暈染明暗，表現出布痕的皺褶。

畫刀：屬油畫的畫材，有各式各樣的形狀。建議選購刀刃與刀柄一體成形，比較耐用。

## ⑨ 收尾

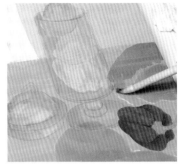

用粉筆*畫出桌巾花紋的輪廓,接著在剛才混合了胡粉的黃土 ◯ ⬤ 中,再次混入胡粉後著色。

在玻璃容器疊加裏葉綠青,加 ⬤ 強物體的立體度。

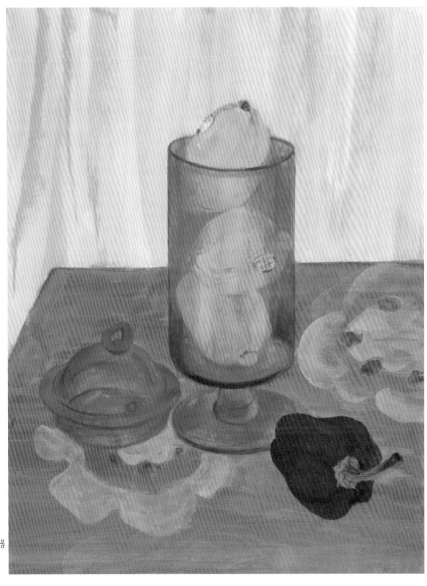

■完成圖
蔬菜與玻璃容器
F6號

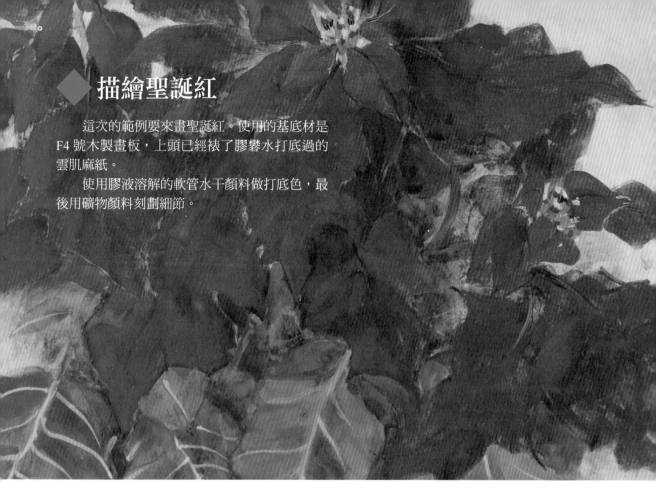

## ◆ 描繪聖誕紅

　　這次的範例要來畫聖誕紅。使用的基底材是 F4 號木製畫板，上頭已經裱了膠礬水打底過的雲肌麻紙。

　　使用膠液溶解的軟管水干顏料做打底色，最後用礦物顏料刻劃細節。

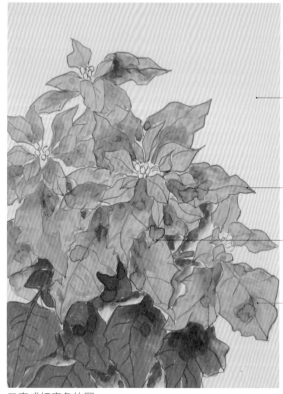

■完成打底色的圖

### 1 製作底稿

素描聖誕紅，再用描圖紙轉印出底稿。

### 2 背景打底

在水干黃土中混入胡粉當做背景打底色，完成後風乾。

### 3 轉印底稿、描墨線

### 4 暈染明暗、製造陰影

用墨在下層的葉片畫出陰影（隈取法）後風乾。

### 5 用軟管水干顏料畫底色

在上層的紅色葉片塗上綠青當做打底色，在下層的綠色葉片塗上洋紅當做打底色。使用實際顏色（最後收尾的顏色）的對比色或互補色當做基底色，可以讓之後塗的顏色更有深邃度。

➡ 風乾

## 6

### 創造作品整體的色調
### （軟管水干顏料）

在軟管水干顏料的若葉中加入胡粉，調製帶著白的綠色，接著加入膠液充分混合。

▶▼小心不要破壞原先用黃土上的背景底色，用排筆畫出垂直的筆痕。

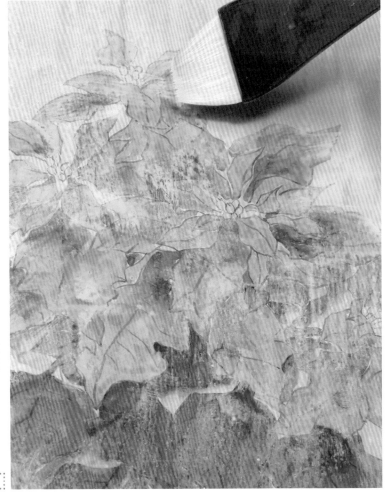

趁顏料未乾時，用微濕的排筆抹去顏料，露出底下的底色，進而達到調節作品明暗比例的效果。

「需要去除顏料的地方」

· 過度暈染的地方

· 葉片重疊的陰影處

┈➡ 風乾

## 7 塗上固有色（礦物顏料）

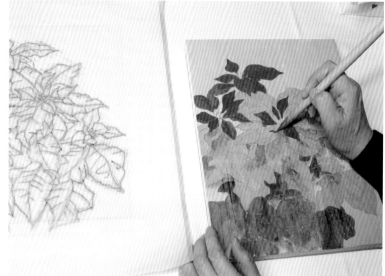

使用礦物岩緋（13）塗成紅色葉片。

▲將底稿放在左手邊，邊著色邊確認複雜層疊的葉片位置。

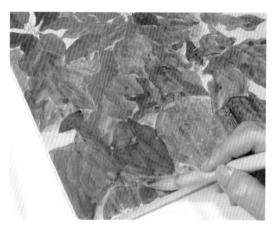

將新岩濃口鶸（13）與礦物綠青（13）混合調製成綠色後上色。

### 用「疊色」創造出的顏色

只上一層顏色，不可能呈現出鮮豔濃烈、或深沉濃烈的顏色。要創造層次，一定得先用最後成色的對比色、或是與最後成色雷同的顏色打底，再少量多次的疊色才能創造這種效果。作畫愈接近收尾，愈要用鮮艷的飽和色、明亮色著色。想要最終創造出繽紛的色彩效果，祕訣就是疊加顏色時，盡量不要破壞先前已經畫好的顏色。

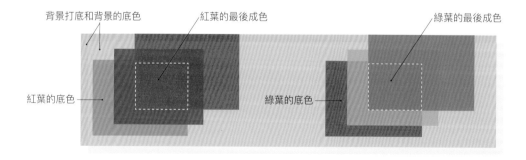

背景打底和背景的底色　　紅葉的最後成色　　綠葉的最後成色

紅葉的底色　　綠葉的底色

＊礦物顏料綠青（10號）、新岩礦物顏料群青（12號）等
顏料，將簡稱標示如下。
→礦物綠青（10）　→新岩群青（12）

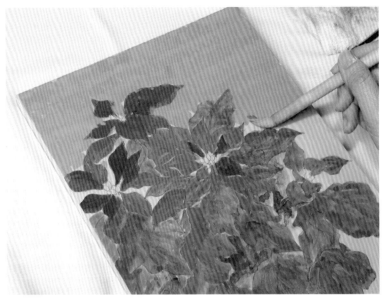

將礦物松葉綠青（11）塗在背景。
著色時不要用單一的畫法著色，
而是利用短促的筆觸製造色調的
變化（☞P.110）。

➡ 風乾

用礦物群綠（11）疊加綠葉的顏
色。依照葉脈切割出的區域個別
著色，增加葉片的立體感。

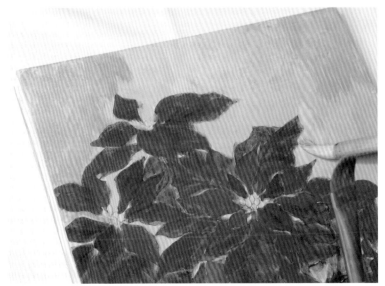

於礦物岩桃（11）混入胡粉調製成
淡紅色，疊加塗抹在背景上。疊
色時留意不要破壞底部顏色，成
色後下至上為黃土、綠、淡紅色。

5

用礦物顏料作畫

117

## 8 用疊色加深色調

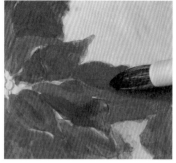
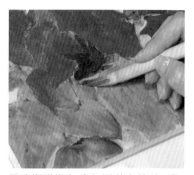

在紅葉上疊加礦物岩桃（13），並用沾有稀薄膠液的隈取筆沿著葉片形狀做暈染。

用礦物群綠（11）加深茂密葉片處的陰影。

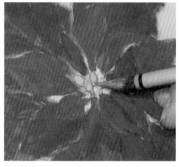

用新岩濃口鶸（11）畫出聖誕紅中心的花朵。

在葉脈切割出的區域塗上礦物群綠（11）後做暈染。在葉脈塗上礦物白綠（11），葉脈和葉片的交接處則使用群綠加深色調。

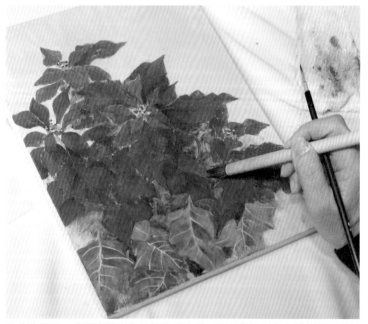

最後收尾時，應留意整幅作品的明暗比例，再考慮如何在底層的葉片疊加顏色加深陰影部。

### POINT

用礦物顏料著色時，要想像是將顏料堆放到畫紙上。再用沾有稀薄膠液的隈取筆把顏料延展開來。

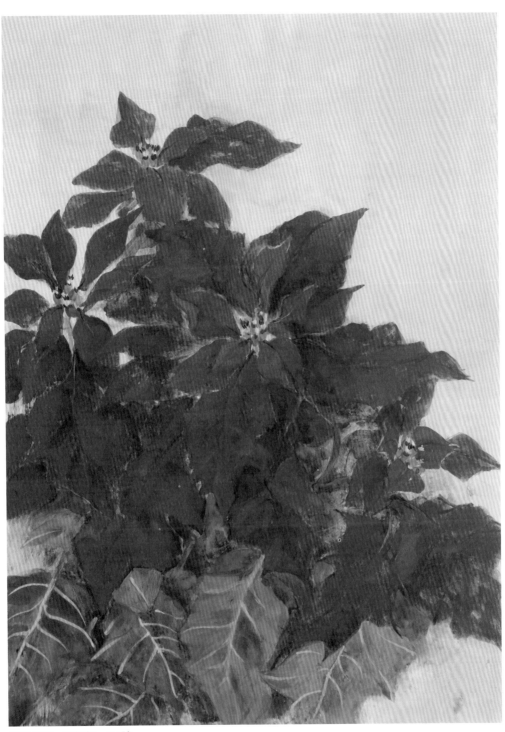

■完成圖　聖誕紅　F4號

 ## 重複疊色：蔬菜

　　本次範例中，會藉由顆粒較粗的礦物顏料或磨色法，呈現重複疊色製造的質地。

　　這次的作品基底材，使用裱褙了雲肌麻紙的F4號木製畫板。背景底色則是將水干黃土和胡粉以4：6的比例混合調製出的黃土色。

1 製作底稿及轉印

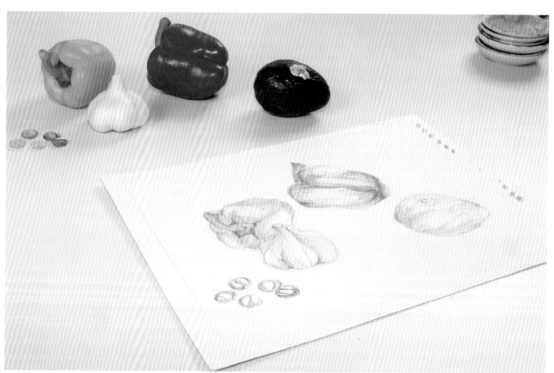

在素描完成的紙上，用鉛筆框出F4號木製畫板的範圍。考量紅色和黃色的甜椒、大蒜、酪梨及玻璃扁珠的位置後，用色鉛筆著色。

在素描紙上放上描圖紙，用鉛筆描出圖案輪廓，製作底稿。

將底稿對齊木製畫板，重新評估上下左右的留白。接著在底稿及木製畫板中間放入一張複寫紙，描出圖案輪廓轉印底稿。作業時須留意，即使鉛筆只是輕輕碰到複寫紙，都會複印到背面，因此要小心不要用指甲按壓紙面。

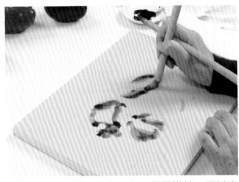

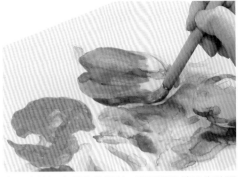

複寫紙屬於油性，因此不必再用墨描線，可以直接用墨暈染明暗後風乾。

先用水溶解水干軟管顏料，再用膠匙挖取半匙膠液混入顏料中，當做物體的基底色使用。

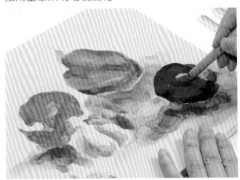

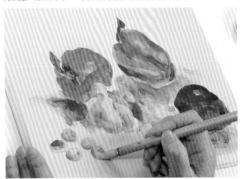

在黃色甜椒塗上水干珊瑚、在紅色甜椒塗上水干綠青、在酪梨塗上水干洋光、在大蒜塗上水干山吹、在玻璃扁珠分別塗上水干綠青和山吹。先分別塗上這層底色，能使物體最後的成色更鮮明、顏色更飽和。

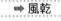

➡ 風乾

■完成打底的圖

5
用礦物顏料作畫

＊礦物顏料綠青（10號），新岩礦物顏料群青（12號）
等顏料，將簡稱標示如下。合成礦物顏料則簡稱
為「合礦」。
→礦物綠青（10）　→新岩群青（12）

## ③ 在整幅作品表面塗上打底色（礦物顏料）

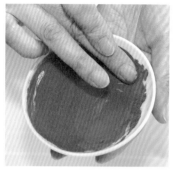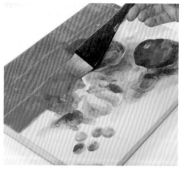

▲溶解赤口朱（☞P.30）當做第一層打底色。使用排筆平塗整幅作品表面，並趁顏料未乾時用沾
滿水的排筆抹去對象物上的顏料。　　　　　　　　　　　　　　　　　　　　　　**➡ 風乾**

▲溶解新岩緋（10），塗在整幅作品表面當做第二層打底色。由於這號顏料顆粒較粗，沾取顏料
時可以將調色碟斜靠在畫筆的筆桿上，用畫筆撈取顏料。接著用水筆抹除對象物上的紅色顏料，
讓底色顯露出來。　　　　　　　　　　　　　　　　　　　　　　　　　　　　　**➡ 風乾**

用礦物岩黑 (11) 塗在背景處。著色時小心不要破壞之前物體的紅色底色，並使用畫刀抹開背景的局部岩黑處。

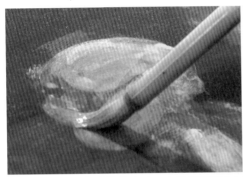
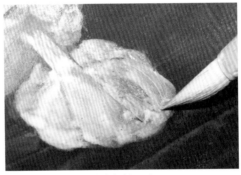

在黃色甜椒塗上新岩檸檬 (11)、在紅色甜椒塗上新岩黃口朱、在大蒜塗上胡粉、在酪梨塗上新岩鶸色(10)後風乾。 ⇨ 風乾

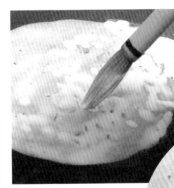

◀▼將花胡粉和盛上胡粉混合調製成白色，厚厚地塗在酪梨上。再用牙籤在顏料上戳出小小的凹洞。

接著用剛才上白色顏料的畫筆吸取大量顏料，滴在酪梨上，製造表面的顆粒感。

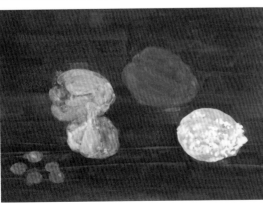

◀在紅色甜椒塗上新岩緋 (10)。
除了酪梨和玻璃扁珠以外，其他的物體都完成打底了。 ⇨ 風乾

## ⑤ 重新確認對象物的造型

反覆塗上背景色後，對象物的輪廓線會變得愈來愈模糊、物體呈現愈來愈小的趨勢。如果覺得物體愈畫愈小，可以重新轉印底稿，再次掌握物體的外型。

※ 本次範例因為背景是黑色，為了方便看清線條，所以先用白色粉筆塗滿底稿背面，再進行轉印。

輪流疊加新岩岩緋（10）和濃口朱修整物體的造型，加強甜椒的紅。

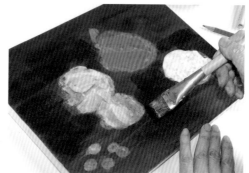

▲▶在背景平塗上礦物岩黑（7）後，趁顏料未乾時用畫刀刮除顏料，露出背景底色的新岩緋。

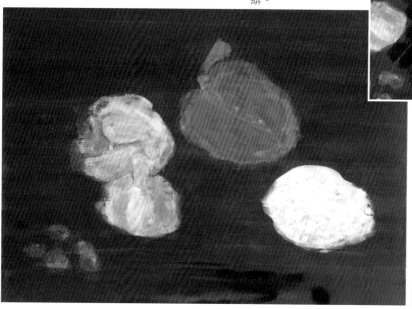

使用新岩草綠（13）、新岩松葉綠青（11）畫出甜椒的蒂頭及陰影。用新岩鶯茶（白）在大蒜塗上陰影。

使用合礦檸檬加深黃色甜椒的色調。

⇒ 風乾

## 6 刻劃細節

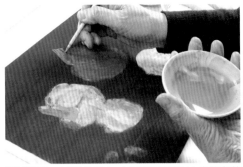

用新岩黃口松葉綠青（11）和新岩草綠（11）塗在蒂頭及葉莖。接著輪流疊加新岩緋（7）和濃口朱，加強紅色甜椒的紅。

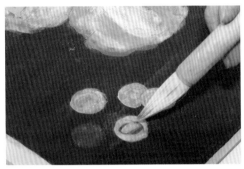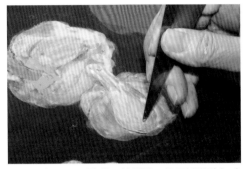

用盛上胡粉塗在玻璃扁珠及大蒜的明亮處，再用畫刀刮出線條，呈現脈絡紋理的質地。使用新岩鶸（10）加深陰影。

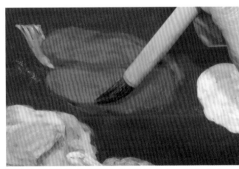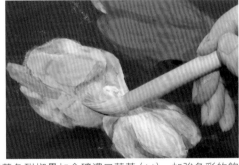

在紅色甜椒的底部疊加新岩緋（7），加深色調。在黃色甜椒疊加合礦濃口藤黃（11），加強色彩的飽和度。

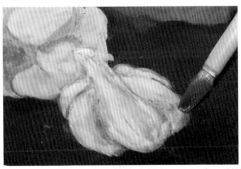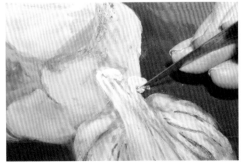

使用新岩緋（7）塗在大蒜的陰影處，再用畫刀刮除表面顏料，顯露出底色的紅色及鶯茶，呈現出大蒜的質地。

## 7 運用顆粒粗的礦物顏料及磨色法表現特殊質地

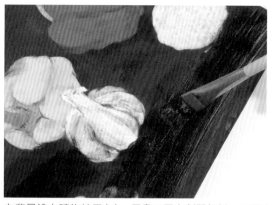
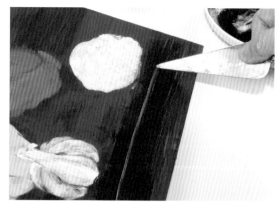

在背景塗上礦物純黑(7)，用畫刀用力劃開顏料，顯露出底下的紅色。

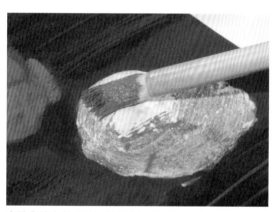

在酪梨塗上新岩黃口鶯茶(7)和新岩鶯(5)。

●編碼5號、7號左右的礦物顏料風乾後，粗糙的質地堪比400號砂紙。因此應使用更多膠液加強顏料的黏著力。

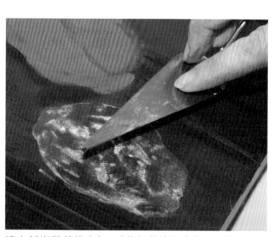

滴上新岩鶯茶綠(5)、礦物松葉綠青(5)，用畫刀刮花表面，呈現酪梨的表皮質感。

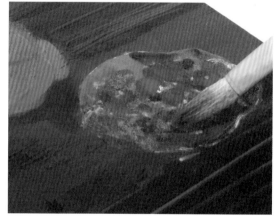

明亮處使用礦物黃口松葉綠青(5)，在陰影部使用新岩緋(10)畫上斑點。作畫時應隨時調節色彩的平衡。

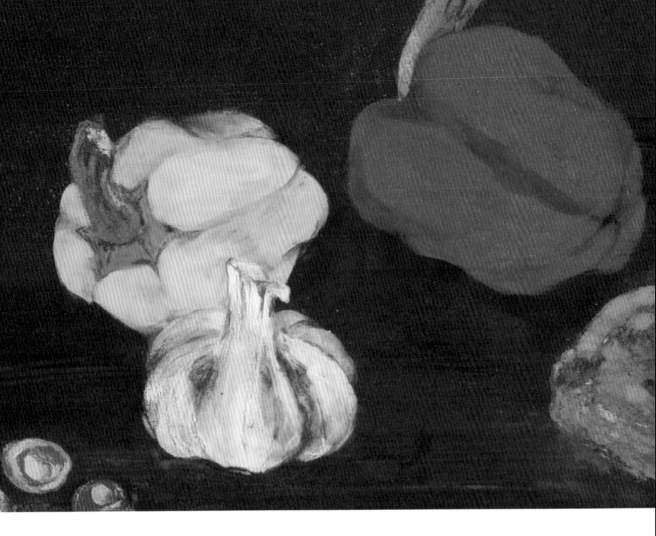

■完成圖
（上：完成的
局部圖）
蔬菜　F4號

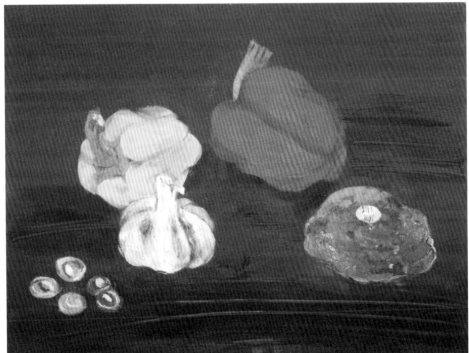

 # 貼箔的技法：香豌豆

箔是薄紙狀的金屬，不能直接用手拿取。因此要將箔先貼在箔合紙上，再用膠液固定在畫作上。將箔貼在箔合紙的程序稱為「箔合」，將箔貼在畫作上，稱為「貼箔」。

開始作業前，記得先在手上或箔夾抹上滑石粉。貼箔後剩下的金箔碎片，可以拿來當做「金砂」使用（☞ P.146）。

## 箔合技法

### ▓ 需要的器具

金箔
箔合紙（表面塗有蠟或石蠟的薄紙）
箔夾

● 一次只需要箔合必要的張數即可。如果箔合後長時間放置不理，箔會黏在紙上難以剝離。

1 小心地打開包著箔的紙包，用箔夾取出箔之間的薄紙。

2 拎著箔合紙對角的兩個邊角，將其中一個邊角對準箔的邊角後輕輕放下。

3 用箔夾的夾背輕輕撫平表面，逼出空氣讓兩者密合。

4 要移動箔合完成的紙張時，可以用箔夾或手指提住只有箔合紙的地方。一次箔合數張箔時，要小心不要損傷箔的表面。

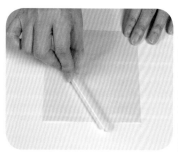

「箔合紙的做法」

使用蠟燭 / 用蠟燭在比箔還要大上一圈的薄紙上滑動，塗上薄而平均的蠟。

使用油 / 在雜誌紙上滴上數滴油（例如苦茶油）後，用馬連擦拭紙面，讓油平均沾附。接著將箔合紙放在別本雜誌上，用馬連擦拭箔合紙，就能讓吸附的油薄而平均地附著在箔合紙上。

POINT

· 在要貼箔的位置放上廢棄的箔合紙，丈量尺寸，再裁切出需要的張數。

· 要裁切已經貼上箔的箔合紙時，將箔合紙與原先放在箔之間的薄紙相疊，再用剪刀裁切。或者將貼箔的那面朝下與厚的紙張相疊，再用美工刀裁切。

## ▦ 需要的器具

用來貼箔的木板：平塗2層背景底色（範例使用的是礦物黑綠青11號）後風乾的木板。
箔合過的金箔：依照作品的尺寸取用必要的張數
膠礬水
膠礬用排筆
紗布、毛巾

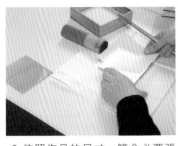

**1** 依照作品的尺寸，箔合必要張數的金箔。

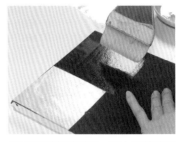

**2** 在要貼箔的地方，塗上稀薄的膠礬水（也可以使用稀薄的膠液）。

**3** 以對角線拎住箔合紙，讓紙張中央低垂。接著將箔合紙的左上角對齊水平線後輕輕地放下。使用紗布小心地撫平表面，擠壓出裡面的空氣後將箔合紙拿開。將膠液疊加在鄰近金箔的2～3mm處，再貼上下一張金箔。

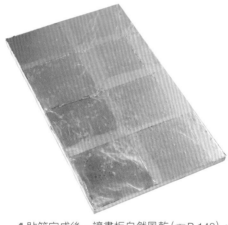

**4** 貼箔完成後，讓畫板自然風乾（☞P.148）。為了避免金箔失去光澤、氧化變色，使用稀薄的膠礬水再次塗抹畫作表面後風乾（純金箔、白金箔不會變色）。

◀▼用摺成四方形的毛巾做磨色。

### 「背景底色下功夫」

貼箔之前上的背景底色可以增加箔的顯色度、鮮豔度，同樣道理，反過來說背景底色也能讓金箔變得晦暗沉穩。

本次範例中使用黑綠青做為背景打底色，並利用顏料在畫作局部製造凹凸不平的斑點，增加背景的變化（滴畫法）。配合磨色法能讓背景呈現出特殊的質地。

### 「箔的磨色法」

用毛巾擦拭金箔表面，顯露金箔底下的背景底色。

本次範例中，可以看到磨色後金箔下透出了黑色的背景底色、及點狀的顏料紋路，讓背景的質地更有層次。

**5**
用礦物顏料作畫

接下來要在這幅貼滿金箔的畫版上畫香豌豆。組合多張素描的圖案，構思花朵的擺向、花莖的位置後畫出草稿，並製作成底稿。

## 1 製作底稿

香豌豆的素描及描圖紙轉印出的底稿。

## 2 背景底色

使用礦物黑綠青 (11) 打底，貼滿金箔後風乾的畫板。

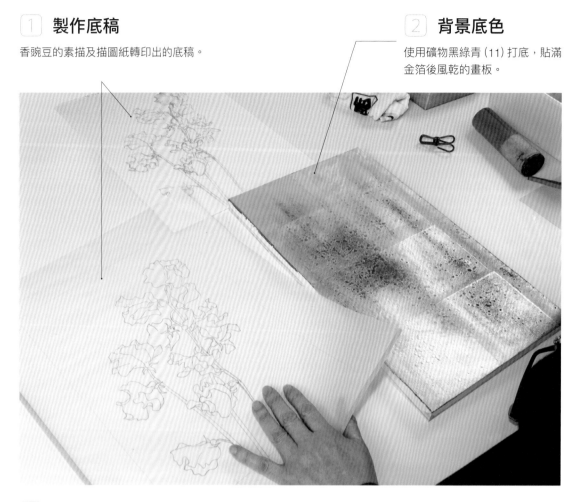

## 3 轉印底稿、描墨線

貼箔後難以分辨鉛筆線條，因此使用複寫紙再轉印一次底稿。

## 4 暈染明暗、製造陰影

二度轉印後線條仍不夠清晰，再用墨描線加強。花瓣的中心及重疊處，則使用隈取法製造陰影。

## 5 固有色的打底（軟管水干顏料）

將固有色用力塗在金箔上打底，抑制箔的顯色度。

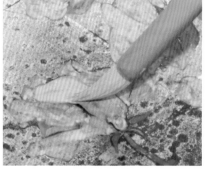

用水溶解軟管水干顏料的胡粉和紅梅，調製淺桃紅色，並混入膠液塗在花瓣上。

➡ 風乾

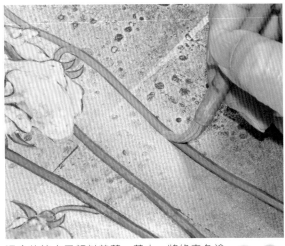

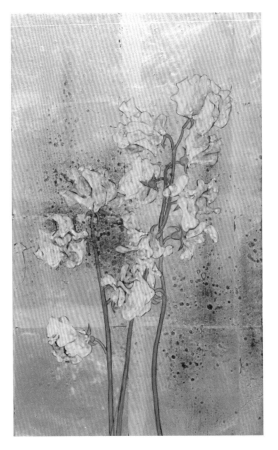

混合軟管水干顏料若葉、黃土，將綠青色塗
在花莖和花萼後風乾。

重複疊色3～4次，當做之後礦物顏料的打底
色。

※用水調合水干軟管顏料，直到顏料變得有
些黏稠，再用湯匙（小）加入半匙左右的膠液
加強黏著力。

## 6 反覆疊加深色與淺色，加深色調（礦物顏料）

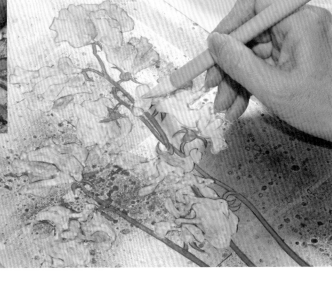

▲▶將花胡粉與新岩櫻色
（11）混合，調製出粉紅色塗
在花瓣。使用新岩濃口綠青
（13）薄薄地塗在花莖及花萼
後風乾。重複著色、風乾的
程序3～4次 慢慢加強色調。

反覆疊加礦物顏料，直到塗出想要的顏色。
尤其是與胡粉混合的偏白淺色，千萬不能厚重
塗抹，只能依靠少量多次地著色來加深色調。

溶解天然染料的胭脂紅。胭
脂紅和朱一樣粉末輕盈細緻，
因此必須少量多次地添加膠
液慢慢調製。在胭脂紅中混
入胡粉，便能調製出鮮豔的
櫻花粉色。

在近處花朵的花瓣尖端塗上胭脂紅，再用隈取筆暈染顏料至花朵中心。

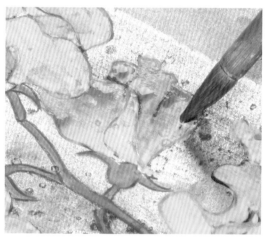

在遠處花朵的花瓣
尖端塗上黃口朱，
再用隈取筆暈染。

## POINT

· 貼箔的畫板因為表面平滑，
  顏料難以附著。因此使用水
  干顏料塗上底色後，可以再
  用顆粒較細的礦物顏料仔細
  刻畫。
· 不管是水干顏料還是礦物顏
  料，都只能藉由少量多次地
  上色來調節顯色度。

→ 風乾

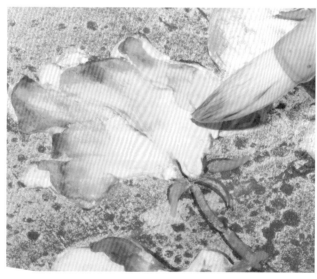

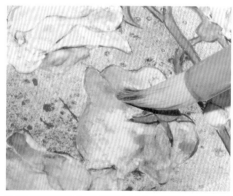

在花胡粉中加入少量岩桃（白）調製成淺桃紅
色，塗在有花朵的地方。可抑制胭脂紅和黃口
朱的顯色度。

→ 風乾

# 再利用調色碟中殘留的顏料

調色碟中殘留的顏料，只需使用「除膠法\*」後風乾，就能恢復原本的模樣。

本次示範會順便介紹為新作品打底的方法。平時就應常備 1、2 幅和紙裱板過且已經塗完背景底色的畫板，這樣有剩餘的顏料時就能馬上活用。

## ■ 需要的器具
- ·裝著殘餘顏料的調色碟
- ·膠液
- ·保溫爐（電熱爐）
- ·用和紙裱板並上完打底色的基底材

**1** 在保溫爐上加熱調色碟，溶解礦物顏料。

**2** 用膠匙加入半勺膠液後充分混合。

**3** 在已經用水干顏料打底過的畫板上，用平筆隨意亂畫。

● 不要預設完成圖，任意地使用顏色、改變筆觸，像在畫抽象畫一樣在畫布打底，反而更有助未來創作。

**4** 除了平塗著色以外，也可以試試用畫筆沾取大量顏料後，揮舞畫筆讓顏料滴濺在畫板上。

● 未來要作畫時，可以從這些隨機著色打底的畫板中，挑選符合主題的色調、筆觸的畫板來使用。

● 著色時可以只概略地區分紅色系顏料打底的區塊、藍色系顏料打底的區塊即可。使用滴畫法打底的區域，則能製造出畫布凹凸不平的質地。

> **＊除膠法**
> 在調色碟中倒入熱水後，用手指充分混合。等顏料沉澱後，捨棄上半部的液體。重複此步驟2～3次後，就能去除顏料中的膠，最後將顏料連著調色碟直接風乾。

## ⑦ 再次疊色 進行收尾

● 著色時，盡量將顏料覆蓋在花瓣和花萼的墨線上。但細長的花莖部分，著色時則要保留墨線的邊線，強調出筆挺的效果。

用新岩鵜(10)塗在花萼和花莖後風乾。在這層明亮的黃綠色打底色後，再疊加上深綠。

再次在花胡粉中加入少量岩桃(白)，調製淺桃紅色，塗在有花朵的位置後風乾。最後收尾時，混合胭脂紅及黃口朱，少量多次地塗在花朵上。

使用新岩綠青(白)塗在花萼，用新岩青茶(14)塗在遠處花朵的花莖上。在彎折的花莖的光明面塗上合礦濃口鵜(11)，在陰影面塗上新岩燒綠青(13)，呈現香豌豆的花莖特徵。

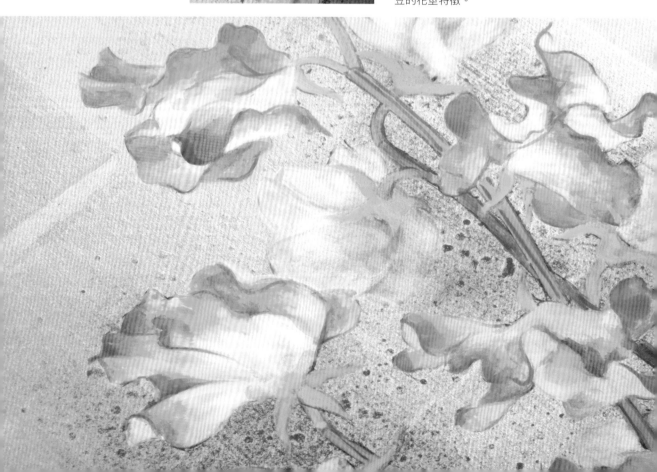

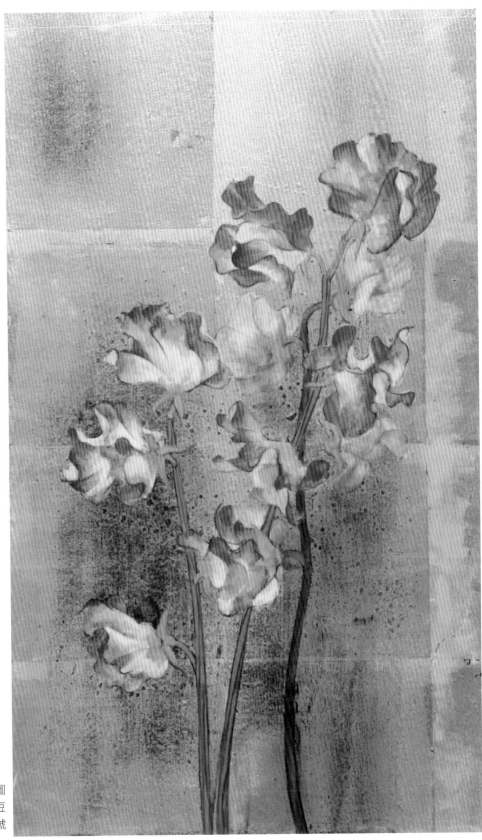

■完成圖
香豌豆
M6號

5

用礦物顏料作畫

135

# ◆ 繪絹作畫 I：春蘭和紫金牛

繪絹需要裱在專用的<br/>絹框，並使用膠礬水打底，<br/>避免顏料滲透。

## 裱繪絹

### ■ 需要的器具

繪絹
絹框
漿糊
排筆
大頭針
熱水（100度）

1 裁切比絹框內框大4～6cm的尺寸。用大頭針暫時固定繪絹上方的兩個邊角，可以避免繪絹歪斜。

2 在絹框內側保留2cm寬的距離，其餘塗上漿糊。

3 確認紋理和絹框呈現水平垂直後，從上方開始黏貼繪絹。

4 將繪絹上方的兩個邊角用大頭針暫時固定。

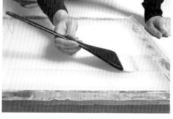

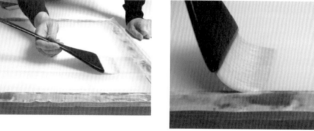

5 用力往下拉平用大頭針固定繪絹下方的兩個邊角後，用力壓緊四邊的黏貼處。

6 等漿糊乾透後，要用熱水進行水裱法。請留意不要沾濕木頭框線處的漿糊。

◀水裱後，邊角的歪斜和凹凸處就會變得平整。

## POINT

新的繪絹不易附著漿糊，因此步驟2的漿糊乾透後，要再上一次漿糊。

### 「膠礬水打底繪絹」

調製比正常濃度還稀薄2倍的膠礬水（膠7.5g、明礬2.5g、水500cc），並在繪絹的正反面都塗上一層打底後風乾。

# ① 製作底稿

① 素描春蘭和紫金牛，並依據畫作的大小複印數張縮小倍率的素描圖。

② 在描圖紙標上F4號絹框的範圍，並將描圖紙蓋在①印出的素描上考慮構圖。決定春蘭的擺放位置及大小後，用鉛筆轉印底稿。

③ 將完成的②蓋在紫金牛的素描影本上，決定紫金牛的大小及位置。

④ 用鉛筆轉印紫金牛的圖案後，底稿的製作就完成了。

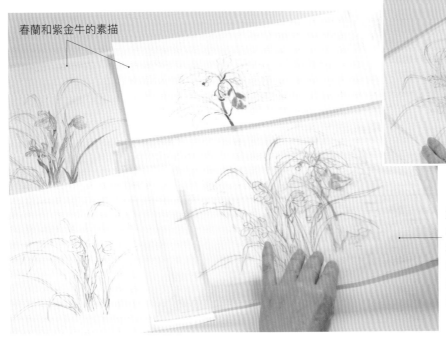

春蘭和紫金牛的素描

這是將春蘭的素描影本轉印後的描圖紙底稿。

將這張描圖紙底稿與紫金牛的素描影本重疊，思考構圖。

## 2 底稿轉印、打底（礦物顏料）

### 1. 透寫底稿和暈染

**1** 在繪絹下放入木板或書本，讓繪絹和底稿可以緊密貼合。接著使用面相筆，依照繪絹上隱約透出的底稿線條描墨線。

底稿　　　繪絹

木板或書本　　絹框

**2** 描完墨線後，用墨暈染明暗。本幅作品只在位置較遠的紫金牛葉片加上陰影。

### 2. 打底色

**1** 先用排筆沾水在整幅作品表面打底，再用少量胡粉在整幅作品表面打底後風乾。反覆這個程序3次。

**2** 用排筆沾少量的水刷地面，再用淡墨暈染後風乾。

**3** 用排筆沾少量的水刷在春蘭的根部，再用礦物綠青(11)暈染。

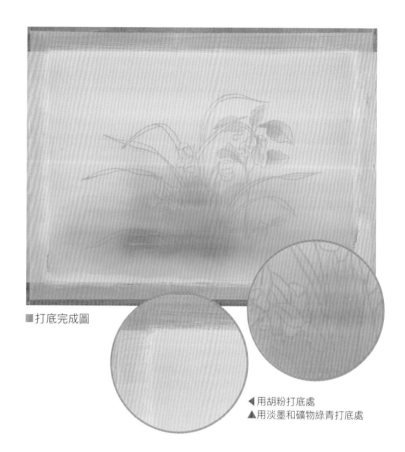

■打底完成圖

◀用胡粉打底處
▲用淡墨和礦物綠青打底處

### 3 著色

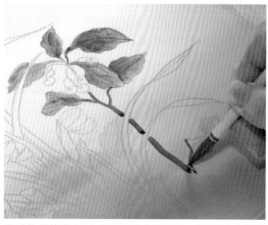

用礦物黑綠青(11)塗在紫金牛的葉片，用新岩小豆茶(11)塗在紫金牛的花莖。

用新岩濃口岩黃(11)塗在春蘭的花上，用礦物草綠黃口(15)混合具墨(用墨和胡粉調出的灰色)調製出草綠色，塗在花莖。

➡ 風乾

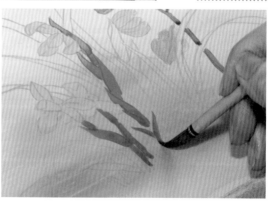

●畫蘭花的細長葉片時，要控制下筆的力道來調節線條粗細。
捺筆畫出葉片寬的地方，愈到葉片尖端則用筆尖畫。
使用的顏色：新岩鶯茶綠青口（10）。

使用的顏色：在葉片及苞葉尖端用新岩美綠青（10）疊加顏色。用隈取筆暈染苞葉處的草綠打底色。

●葉片中間有葉脈，請以葉脈為分界判斷兩邊光線的反射差異後，再於葉片各半邊著色。
使用的顏色：打底的黑綠青和新岩青茶混合後疊加上色。

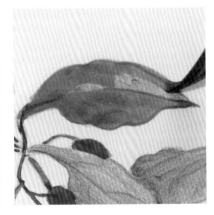

●畫紫金牛的果實時，保留蒂頭的位置不要著色，並用畫筆分別畫出兩個半圓，呈現果實的渾圓感。
使用的顏色：用黃口洗朱在果實打底後風乾，接著疊加赤口朱。

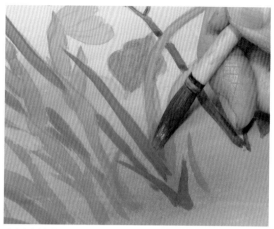

先在黃色打底處塗上新岩鶲（11）後風乾，再疊加新岩濃黃（11）。花瓣的陰影處塗上新岩金茶（12），花朵的著色就完成了。

在新岩鶯茶綠（10）的調色碟中，添加新岩美綠青（10）調製出綠色，塗在葉片的表面。此處盡量試著一筆完成著色，就能畫出葉片舒展的模樣。

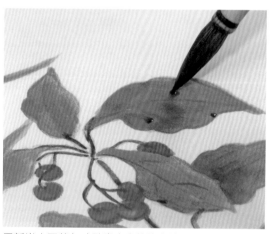

用新岩小豆茶（12）點畫出蟲蛀的斑點，再用隈取筆暈染就能展現自然的成色。

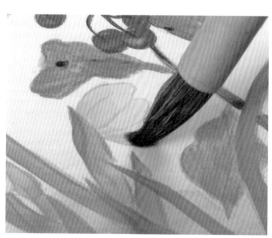

在花瓣的底部用赤口朱淺淺地暈染，再畫上花脈、雄蕊後就大功告成了。

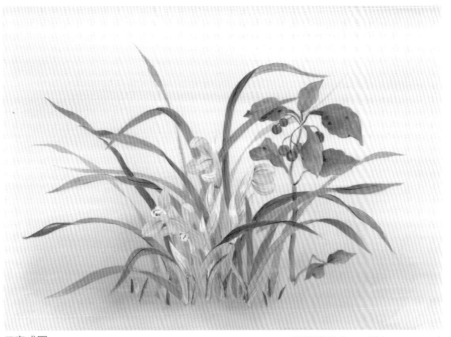

■完成圖　　　　　　　　　　　　　　　　　　春蘭和紫金牛　F4號(242×333mm)

▼局部圖　著色完畢後，用中墨、淡墨從繪絹的背面塗在春蘭底層的葉片處，可以加強遠近感。

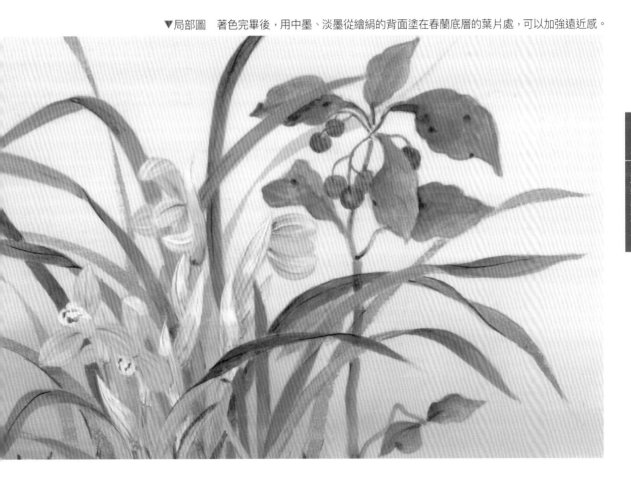

# ◆ 繪絹作畫 II：牡丹

這個範例以牡丹為主題，使用繪絹當基底材，在部分背景用金泥暈染，並示範撒金砂的技法。葉片和花莖主要用胡粉混合墨，調製出具墨著色。並藉由花朵的顏色及金砂表現華麗的感覺。

## 1 運用多張素描製作底稿

在牡丹盛開的季節，先累積多張牡丹花及牡丹葉的素描保存。思考花朵和枝枒的構圖後，完成最終的草圖。

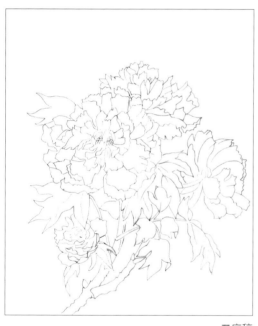

■底稿

## 2 透寫底圖、描墨線

透寫底圖（☞P.138），用墨描線。

## 3 用胡粉當做背景底色

用排筆沾水在整幅作品表面打底，接著用稀釋溶解的胡粉平塗在整幅作品表面後風乾。重複這個程序2次後風乾。

## 4 塗上打底色、暈染背景的明暗

❶用淡墨暈染花瓣處，增加花朵的立體感，塗上胡粉和新岩岩桃(11)當做基底色。

❸用排筆沾水刷過作品表面打底，小心不要塗到絹框。繪絹若是乾燥的狀態，暈染的墨痕會留下環狀的渲染痕跡。

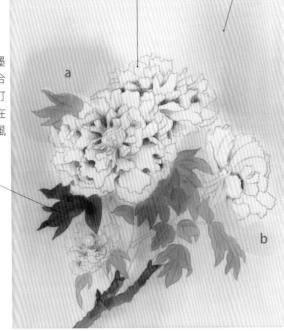

❷用墨或具墨(墨與胡粉混合的顏色)做為打底的墨色，塗在葉片、花莖後風乾。

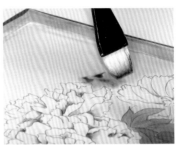

❺等墨風乾後，用沾滿水的刷水用排筆沾濕a、b處，暈染上金泥(☞P.144)。

❹趁著繪絹未乾時，在想要暈染的地方塗上濃度約為中度的墨(中墨)，再用乾燥的排筆做暈染。

## 5 用撞色法在葉片和花莖著色

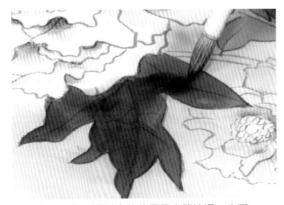

先前塗了墨(打底墨色)的位置用水筆沾濕，也可以趁墨色未乾，在花朵遮蔽的葉片陰影中滴入濃墨渲染。

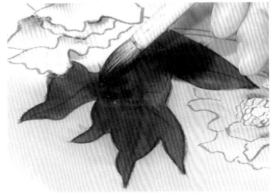

趁著濃墨未乾時，使用新岩黑綠青(11)做撞色，加強葉片顏色。

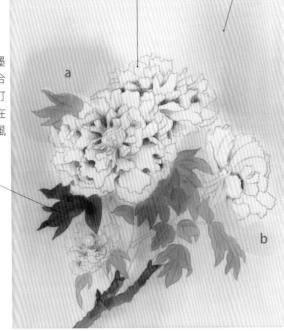

5
用礦物顏料作畫

143

## ▓ 需要的器具

金泥
膠液
保溫爐或電熱爐

1 小心打開裝著金泥的紙包。

2 用膠匙挖出金泥,並加入少許稀薄的膠液。

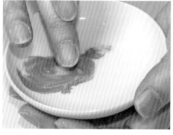

3 用手指慢慢調合金泥與膠液。

4 注意不要有任何遺漏,將兩者充分地混和。

5 將金泥延展到整個調色碟,並放到保溫爐上加熱燒乾水分。

6 等調色碟冷卻後,再次加入稀薄的膠液用手指調和。接著加入溫水充分混合後,靜置一段時間。等金泥沉澱後,即可倒掉上層的液體去除雜質。在沉澱的金泥中混入少量膠液和水,充分混合後即可使用。*

●銀泥的溶解方法相同。

**POINT**

藉由混合、燒乾、去除雜質的步驟,能提升金泥的光澤度、顯色度、穩定度。
· 使用時,畫筆像撈挖一樣挖取金泥。

## ⑥ 刻劃細節

用胡粉從花瓣的邊緣向內暈染疊色,花朵的中心處則用新岩岩桃(13)暈染。最後在雄蕊塗上新岩濃黃(11),刻劃花朵細節。

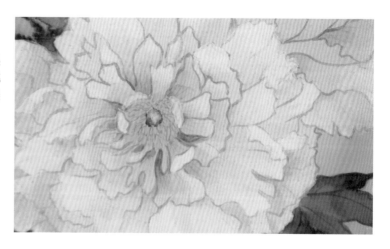

＊再次燒乾調色碟的水分後風乾,就可以直接將布滿金泥的調色碟收起來,留待下次需要時再使用。

## 7 暈染胡粉，加強立體感

在花瓣的尖端用稀薄的胡粉疊色，接著用隈取筆做暈染，就能進一步加強明亮度。

輪流使用新岩岩緋（11）和胭脂紅暈染花朵的中心部，加強紅色的效果，並製造花朵的立體感。

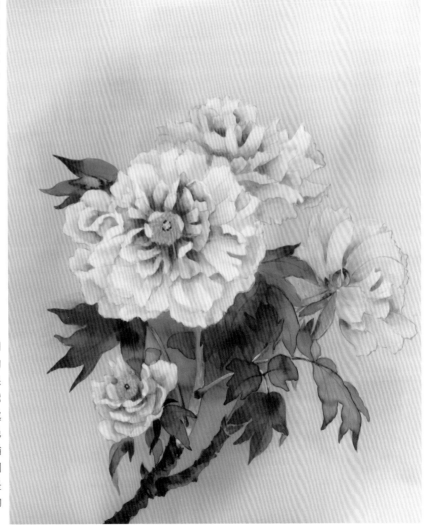

●畫底層的花朵和與陰影融為一體的花瓣時，要盡量保留墨線畫出的輪廓線。畫花瓣明亮處時，則要藉由白色的暈染盡量遮蓋輪廓線。這兩種不同的著色技巧，就是調節花朵層次感的祕訣。

## 8 撒金砂的技法

### ■ 需要的器具

貼箔後風乾的木板或金箔碎屑
(裁切過的碎屑)
箔夾
砂子筒(細目)
砂子用筆
膠液
膠礬水

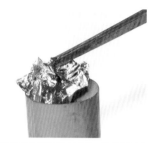
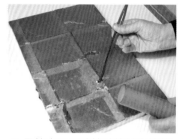

1 用箔夾取下貼箔時接縫處的箔、或因為多餘而不服貼的箔,放到砂子筒中。※範例使用的是P.128用金箔在作品表面打底的畫版。

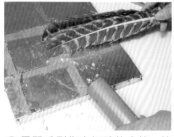

2 用羽毛刷集中細碎的金箔,放到砂子筒中。

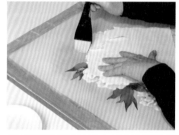
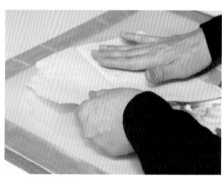

3 在要撒金砂的地方刷上稀薄的膠液,細節部分用畫筆塗上膠液。

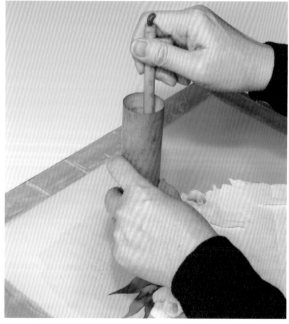

4 用畫筆在砂子筒的鐵絲網上畫圈,磨碎金箔後抖落金砂。使用時可以搖晃砂子筒或輕拍筒身,調節金砂掉落的量。

「如果想控制金砂的大小一致」

可以先在小張的紙上,用同一個砂子筒磨碎金箔2次,這樣撒出的金粉大小就會一致。如果想磨出細緻的金砂,先用荒目的砂子筒磨碎金箔,再使用細目或極細目的砂子筒再重新磨碎一次,就能磨出更細緻的金砂。

5 灑完金砂後,放上薄和紙輕壓後風乾。

6 如要防止純金、白金以外的金泥變色,可以薄塗上膠礬水,不僅能抑制金泥的光澤,也有助固定底下層疊的顏色。

## 9 用金泥收尾

最後用金泥畫出雄蕊及葉脈，就大功告成。

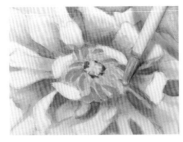 

■完成圖　牡丹　繪絹F8號（380×455mm）

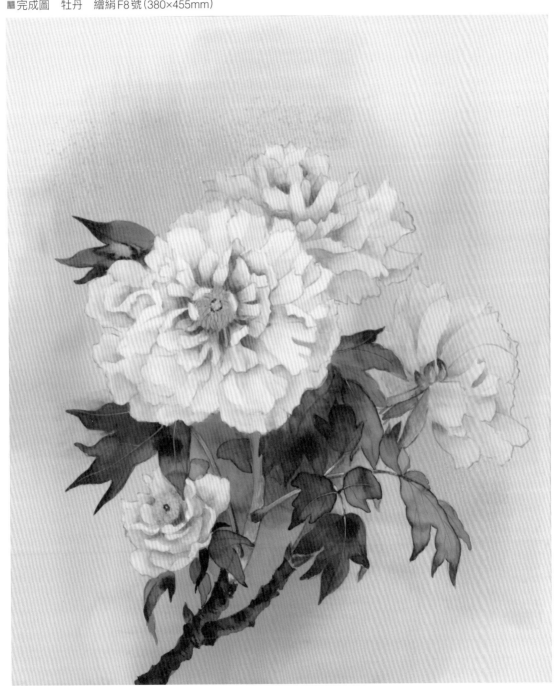

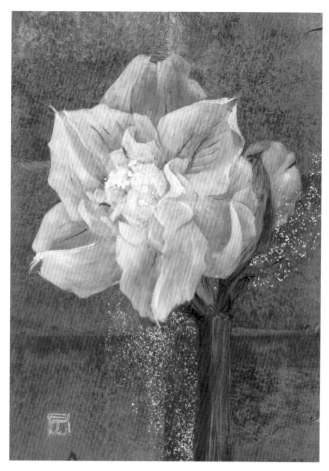

孤挺花　F4號

先在畫板用礦物顏料的群綠11號打底後，貼上玉蟲箔，接著用磨色法呈現背景的質感。花朵的成色是用胡粉少量多次著色而成，而背景陰影處灑上的水金金砂，讓整幅作品更添華麗。

紫斑風鈴草　F6號

先使用茶綠青口11號在畫板打底後 貼上黑箔。再使用磨色法，打造背景的深邃感。

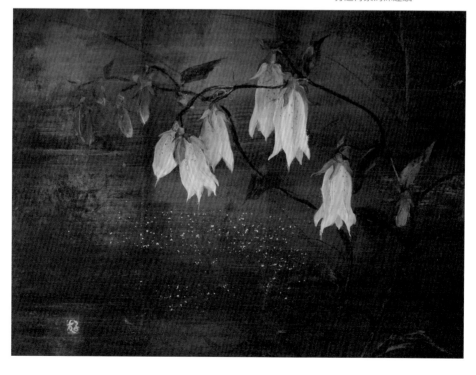

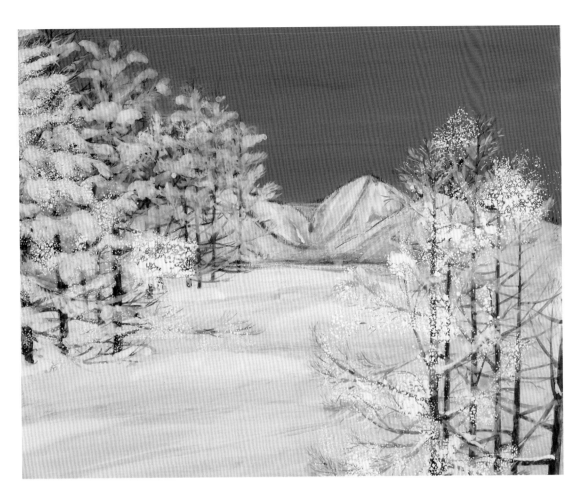

上圖：裏盤梯　F8號

使用天然群青和胡粉，
呈現澄澈的藍天和皚皚
白雪。其中，白雪的基
底色是使用多種褐色系
顏料疊加而成。

左下：秋海棠　M6號

基底材是用膠礬水將繪
絹貼在裱了雲肌麻紙的
木板上。左上角使用銀
泥，調節背景的明暗效
果。

右下：王瓜　M6號

先用黃土在裱了雲肌麻
紙的木板上塗上背景底
色，接著貼上繪絹，做
出「裏彩色」（☞P.183）
的效果。在葉片及瓜藤
用墨著色，能更加映襯
果實鮮豔的色彩。

紀伊上臈杜鵑　F4號

為了呈現鮮亮的黃色花朵，全面
採用黑箔打底，而且事前並未製
作底稿，而是直接參照素描徒手
畫成。
花朵部分使用壓克力顏料（麗
可得）表現鮮豔的色彩。顏色
分別是使用Cadmium Yellow、
Brilliant Orange、Vivid Lime
Green。

# 新式膠彩畫

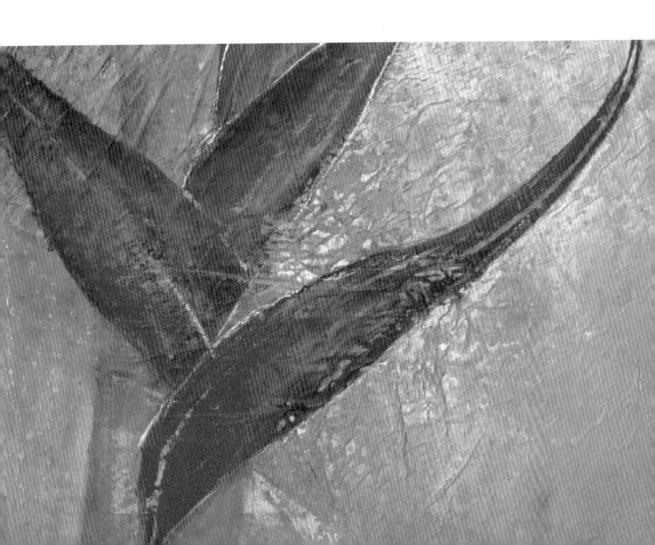

 # 用輔助劑作畫 I：鬱金香

「Aqua Glue」是一種替代膠的輔助劑，特色是能在室溫下保存，任何時候都能輕鬆取用。使用時將 Aqua Glue 與顏料混合成膏狀，再用水調節出便於作畫的濃度。Aqua Glue 與水的適當比例大約是 1：2 ～ 3。

### 「準備基底材」

利用水裱法，將塗刷過膠礬水的雲肌麻紙裱到 P10 號的畫板後風乾。
如果使用的是沒有塗刷過膠礬水的生紙，應用樹脂膠礬水塗刷在紙面，等風乾後再裱到畫板上。*

樹脂膠礬水

## 1 背景底色

將水干淡口白綠和花胡粉以 1：1 的比例混合，塗刷在整個畫紙表面打底。

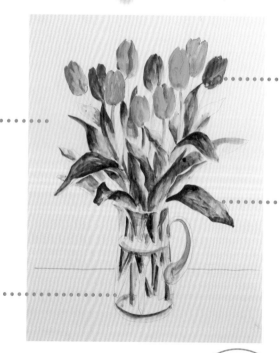

## 2 轉印底稿、暈染

以 P.56 的鬱金香的寫生為參考來繪製底稿，並用複寫紙進行轉印。不經過線描，直接用墨暈染。

Aqua Glue

## 3 打底 I

為了加深花色的顯色度，收尾時用 Aqua Glue 溶解顏料，塗在底層當底色。

| 「收尾」 | | 「打底色的水干顏料」 |
| --- | --- | --- |
| 紅花● | → | 綠● |
| 黃花● | → | 橘● |
| 白花○ | → | 粉紅● |
| 綠葉● | → | 紅● |

➡ 風乾

＊沒有塗刷過膠礬水的紙張不能裱在畫板上。

**打底 II** 鬱金香的葉片

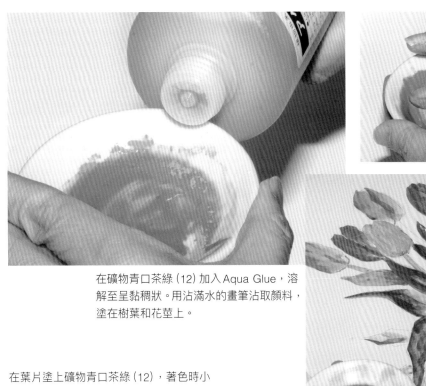

在礦物青口茶綠（12）加入 Aqua Glue，溶解至呈黏稠狀。用沾滿水的畫筆沾取顏料，塗在樹葉和花莖上。

在葉片塗上礦物青口茶綠（12），著色時小心不要破壞底色的紅色，並盡量保留下深色陰影部分的顏料。暈染的墨色、第一層底色、茶綠色，三種顏色重疊出深色的綠，看起來會更有立體感。

⇒ 風乾

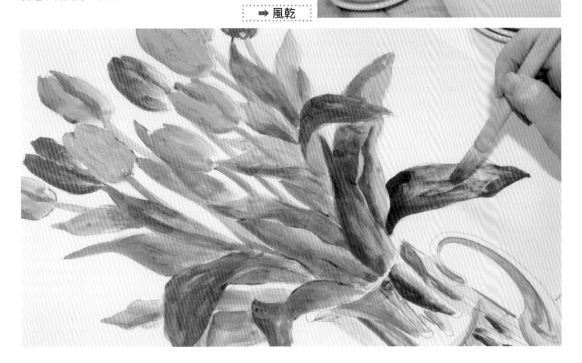

在 ④ 打底之後再次疊上背景色、桌面顏色

將新岩水色群青（11）和花胡粉以2：1的比例混合，用Aqua Glue調製至黏稠狀。接著加入水稀釋讓顏料變稀薄。

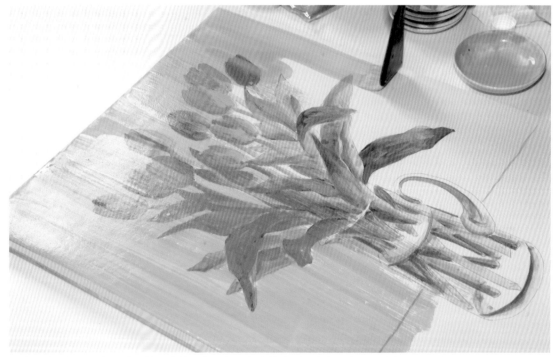

用沾濕的排筆塗在包含花與花瓶的整面背景上，大膽地塗刷，畫出垂直方向的筆跡，與桌面交界處要塗超過桌面2～3公分。

## Aqua Glue和顏料混合的水量

### ●背景底色

為了讓顏料牢牢附著在畫板上，背景底色的顏料應有一定濃度。這次的範例是先用Aqua Glue溶解顏料，接著不用水稀釋，而是用沾滿水的排筆塗刷上色。

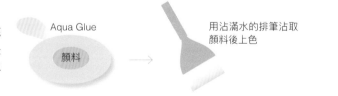

Aqua Glue

顏料

用沾滿水的排筆沾取顏料後上色

### ●刻劃細節

進入細節上色時，須將顏料用水稀釋至容易著色的濃度。顏料太稀黏著力會下降，因此Aqua Glue與水的適當比例大約是1：2～3。

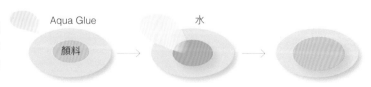

Aqua Glue

顏料

水

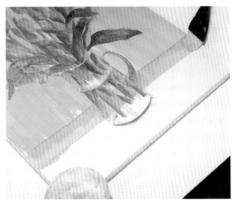

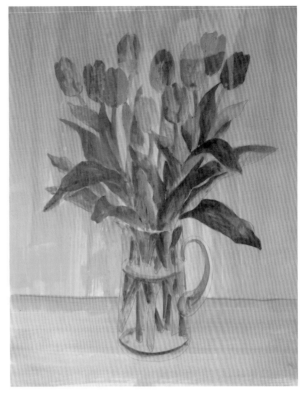

▲用膠溶解後的顏色（未風乾時的樣貌）

風乾後的顏色▼

在水色群青的調色碟中加入礦物岩桃（白），並用 Aqua Glue 溶解，接著用排筆沾取顏料，以水平方向塗刷上色。在桌面與背景色重疊的部分，應用排筆反覆從縱橫方向塗刷，讓兩個顏色彼此融合後風乾。

第二層塗上紫色後風乾。

➡️ 風乾

🔵用膠液溶解的顏料顏色看起來偏深，著色時容易讓人擔心顏色是否太濃。但是等畫板風乾後，顏色就會變回原本顏料的顏色了。一開始應審慎選擇顏色後再開始著色。

### 作畫到中途的調色碟顏料

🔵 Aqua Glue 溶解的顏料若時時間不使用，保存時應加水高度蓋過顏料。重新要使用時先慢慢倒掉沉澱後的上層液體，再加入 Aqua Glue 重新調製。

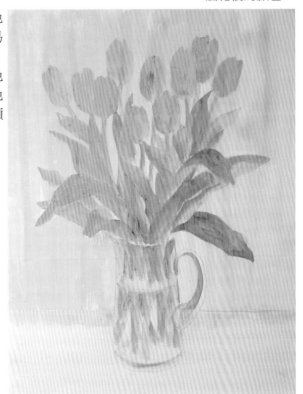

## 6 少量多次地疊色來加深色調

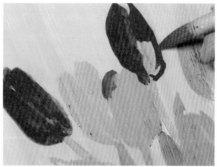

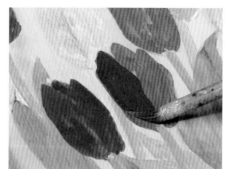

在鎌倉朱中少量多次地加入Aqua Glue，充分溶解顏料。在紅色鬱金香上著色後風乾，反覆疊色來加深花朵的紅色調。

用胡粉塗在經過粉紅色打底的白色鬱金香上，顏料風乾後再次疊色，反覆這個程序便能加深白色調。

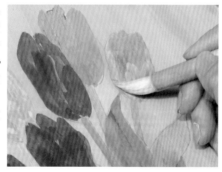

用合成檸檬(11)混合胡粉，調製出淡黃色畫在黃色鬱金香上 風乾後再次疊色，反覆這個程序便能加深黃色調。

用鎌倉朱塗在花瓣重疊的陰影處。

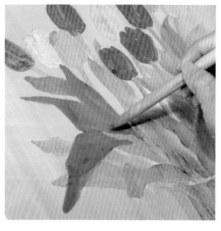

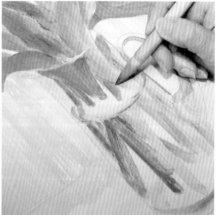

用礦物青口茶綠(12)與礦物松葉綠青(12)混合出的綠色畫在葉片。

小心不要破壞底色的紅色，在陰影處保留些許紅色更能呈現鮮豔的葉色。

混合礦物青口茶綠(12)、礦物松葉綠青(12)、礦物綠青(9)，用調製出的綠色畫在葉片和花瓶的陰影處。

**混色不同編號的顏料**

若使用不同編號的顏料混色，在畫筆沾取顏料時，應用畫筆將調色碟底部沉澱的顏料充分混合，再拿來著色。

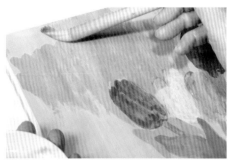

用礦物岩桃(11)畫出與底色交錯的斜向筆觸。 **➡風乾**

用新岩白群混合胡粉，調製出水藍色疊加在背景處，營造背景色的氛圍。 **➡風乾**

用礦物白群青(10)塗在背景與遠方的葉片上，創造畫作的遠近感。 **➡風乾**

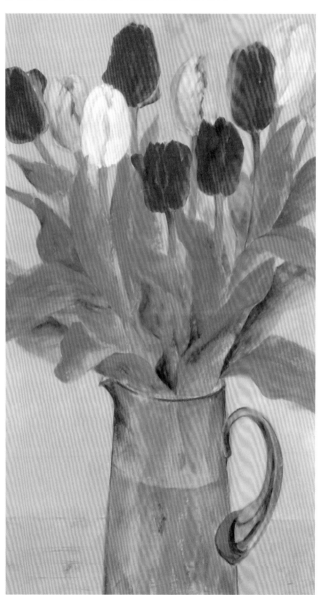

## 7 利用貼箔、磨色法，用色彩裝飾桌面

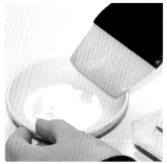

用透明膠帶在衣服上沾黏一次降低黏著力，將膠帶貼在桌面邊界處的背景做保護。

用排筆充分沾取樹脂膠礬水，在調色碟邊緣刮除多餘水分，接著避開花瓶刷在桌面處。

在花瓶的左右各貼上一張箔合過的銀箔，接著在剩餘不規則的部分塗上樹脂膠礬水。

用剪刀將箔合過的銀箔剪出該形狀，貼在畫板上。

⇨ 風乾

慢慢撕除保護用的透明膠帶，用羽毛刷掃除多餘的細小銀箔。接著將毛巾擰乾水分後，用力磨去銀箔和桌面的邊界，顯露出底色。

用礦物岩桃（8）和紅珊瑚（11）混合調製出粉紅色，塗在桌面與銀箔的邊界。接著在銀箔局部塗上少量的胡粉，讓磨除的銀箔與桌面邊界顏色自然融合。　➡ 風乾

**收尾時箔的處理方式**

在貼箔處塗上樹脂膠礬水，可以防止銀箔變色並降低光澤。

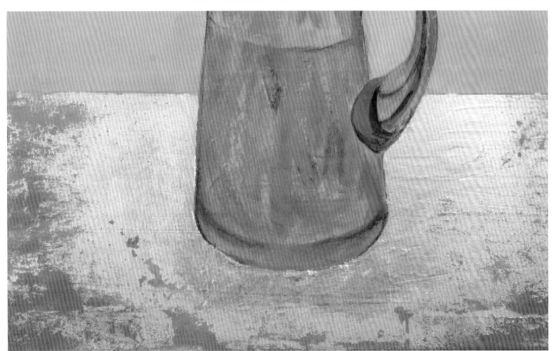

6 新式膠彩畫

## 8 用粉彩收尾

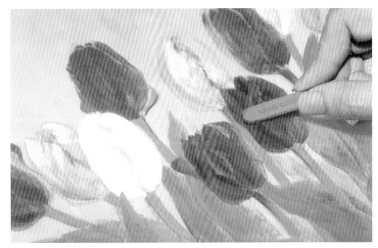

●礦物顏料和粉彩是很合拍的畫材。粉彩的線描及乾燥的質地，能呈現出畫筆難以表現的銳利度，讓礦物顏料的質地更突出。

由於粉彩是沒有黏著力的粉狀畫材，因此著色完畢後須噴上專用的粉彩固定劑，讓粉彩附著在畫版上。

使用硬粉彩在花瓣的明亮部塗上粉紅色，在背景塗上白色增加明亮度，在葉片的陰影塗上藍綠色，製造質地的變化。

「範例中使用的粉彩」
NOUVEL CARRE PASTEL 粉彩
（Talens Japan）

## 使用輔助劑的注意事項

### Aqua Glue

【注意事項】
●基底材（和紙、畫板、畫布等）須用樹脂膠礬水做防滲透處理。★
●不能在 Aqua Glue 加入明礬當做明礬的膠礬水使用。
●從打底到收尾的程序，都不能混用其他輔助劑或膠。由於這些畫材的收縮率各有不同，一起混用可能會導致顏料龜裂。

【清除殘餘在調色碟的顏料中的膠】
溶解顏料後，盡量在當次使用完畢。溶解的顏料若有剩餘，可以用除膠的方式洗掉輔助劑，保留其中的顏料。

1. 加入水，等凝固的顏料溶化。有時表面可能會浮出白色的膜，但不需要擔心。
2. 用手指攪拌，確定顏料已經軟化，再次加入水攪拌。之後丟棄沉澱後的上層液體。
3. 重複步驟2. 做2～3次後，風乾剩餘的顏料。
＊趁輔助劑還沒有乾燥時，加入水充分攪拌後丟棄上層液體。並重複這個程序2～3次。
＊要再次使用除去Glue後的顏料時，須用新的輔助劑溶解顏料。

### 樹脂膠礬水

【注意事項】
●要塗刷薄紙（8勻以下）時，先用水加倍稀釋再使用。
●趁塗刷膠礬水的排筆還未乾透時，用溫水仔細的洗淨。
●風乾後用熨斗（低溫）燙過和紙，可以加強樹脂膠礬水的功效。
●作畫中不能塗補膠礬水。
●購買後盡量在半年內使用完畢。
●不能與膠、明礬的膠礬水、其餘的樹脂一起混用。
＊已經塗刷過明礬的膠礬水、經過防滲透處理的和紙，可以直接開始使用，也可以用樹脂膠礬水重新塗刷一次。

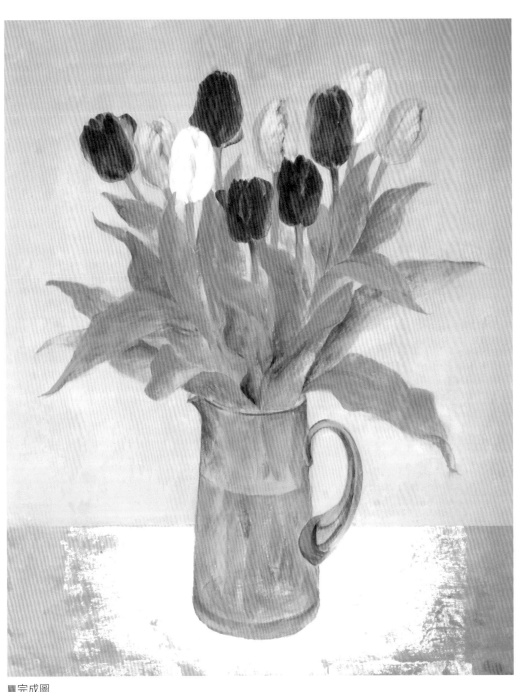

■完成圖
鬱金香　P10號

## ◆ 用輔助劑作畫 II：櫻花

　　日本人畢生應該都想畫一次櫻花吧。為了準確掌握樹的造型，在冬天就應先素描出枝幹的模樣。接著在開花的季節重返原地，反覆素描製作底稿。

 **藉由數張素描組成構圖**

●在櫻花樹開花前，先確實掌握櫻花樹枝和樹幹整體的構造。

　　360 度觀察樹幹、樹枝伸展的模樣，並找出整株樹最美的角度。為了呈現櫻花華麗盛放的模樣，構圖中只取鏡少部分地面，讓櫻花充斥整個畫面。

記住樹幹、樹枝的構造並觀察花朵的疏密分布，就能掌握樹的造型、動態。

## ② **背景打底、底稿、線描**

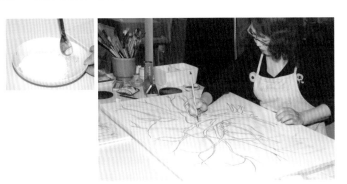

1. 將雲肌麻紙（塗刷膠礬水）裱到畫板上。
   請準備一塊用樹脂膠礬水做過防滲透
   的 P30 號畫板。

2. 用 Aqua Glue 溶解花胡粉和少量的礦
   物金茶（13），塗在背景打底後風乾。

3. 接著用鉛筆直接畫底圖，再用墨線描。

● 混合花胡粉和極少量的礦物顏料
在背景打底，是為了適當填補和紙
不平整處讓作品更柔和。因為是直
接用鉛筆作畫，因此可以畫出充滿
生命力的底圖。作畫時可以使用軟
橡皮。

## ③

## **藉由暈染掌握光的方向**

將櫻花的枝枒部分假想成一個巨大半球，
接著在古樹的樹幹、樹根及粗枝上暈染
明暗。

### 4 塗抹背景的天空

為了讓之後使用的礦物顏料能確實附著在畫板上，先使用水干顏料打底。

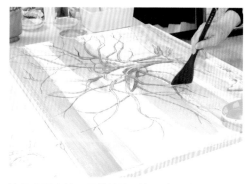

溶解水干白綠，用排筆塗刷在天空最高的位置和地平線處。

用水干白群塗在天空的中段，這樣可與先前塗上的水干白綠局部重合，加深色調。

用水干岩桃疊色在水干白群上，讓櫻花的部分能呈現帶紫的色調。

用水干小豆茶塗刷在地面。　➡ **風乾**

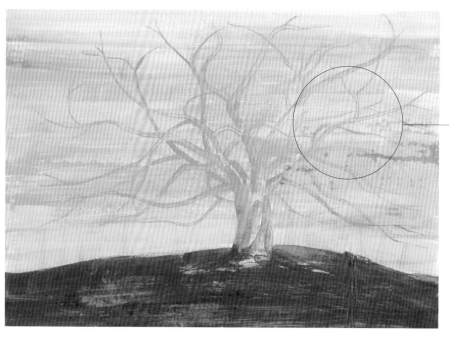

枝枒間隱約可見的天空處保留了白綠的底色。

## ⑤ 為樹木著色，用顏料創造樹幹肌理

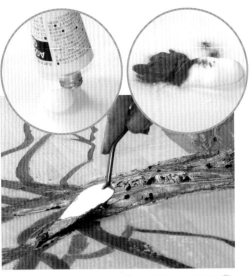

用新岩小豆茶(11)在樹幹和樹枝著色。用堆高劑 AG GROSS GEL 與新岩小豆茶(11)混合，再用畫刀刮取顏料塗在樹幹和較粗的枝枒上，創造凹凸不平的立體感。

將 AG GROSS GEL 與新岩鼠(11)混合，用畫刀塗在樹幹的明亮處及石碑處。

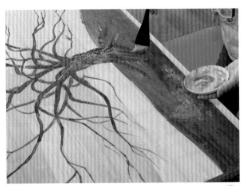

用 Aqua Glue 溶解新岩群綠(11)反覆在地面疊色，留下排筆的筆觸。

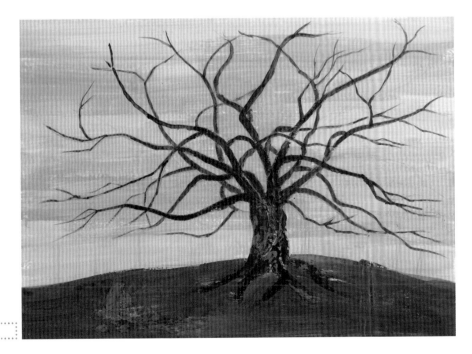

➡ 風乾

## 6 將黑箔貼在樹幹和粗枝上

　　用水稀釋樹脂膠礬水，塗在樹幹和粗枝的跟部，並貼上黑箔呈現古樹的質感。

用手在隔絕紙上按壓，讓黑箔能緊密附著在凹凸的樹幹上。

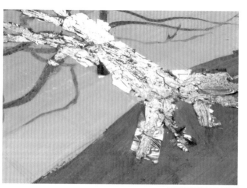

根據樹根的長、寬剪切黑箔黏貼，從樹幹分枝出去的粗枝根部也要貼箔。

➡ 風乾

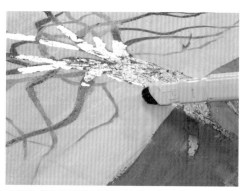

多餘的箔用吸塵器吸除，接著用擰乾的毛巾，抹除貼箔的樹枝和顏料之間的邊界，讓顏色能自然過渡。風乾後，重新用樹脂膠礬水在黑箔處薄薄塗上一層。

➡ 風乾

## 7 在背景塗上櫻花色，再藉由磨色法呈現古樹的質感

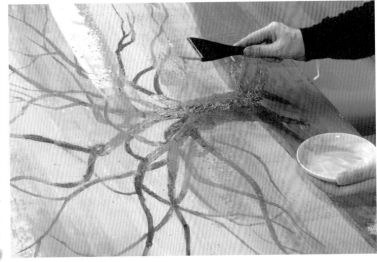

以3：1的比例混合礦物松葉綠青（11）和礦物松葉綠青（白），接著用Aqua Glue溶解顏料，再用水稍微稀釋後，塗在底色的綠色部分、遠處樹枝上及樹幹的輪廓上。最後揮舞沾滿顏料的排筆，讓顏料滴濺在畫板上（滴畫法）。

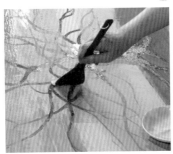

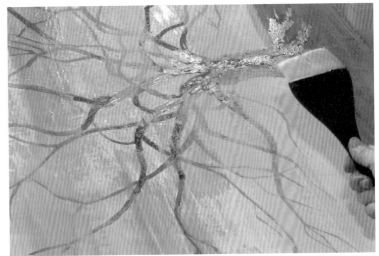

用礦物白群（11）疊在底色是藍紫色的地方，接著也用滴畫法滴濺顏料。

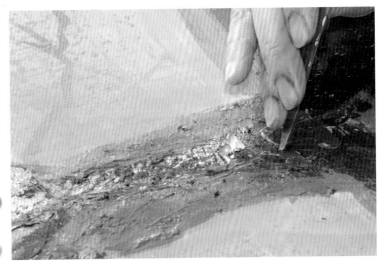

用新岩鵜（10）和新岩岩黑（10）刻畫樹幹，搭配畫刀刮除部分岩料呈現樹幹的質感。

用礦物紫金末加深最上層的樹枝和樹幹的陰影，製造遠近感。

## 8 調製櫻花色，繪製花朵

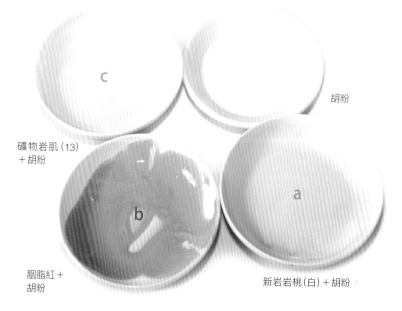

胡粉

礦物岩肌（13）
＋胡粉

胭脂紅＋
胡粉

新岩岩桃（白）＋胡粉

b

a

c

將礦物岩肌（13）、新岩岩桃（白）、胭脂紅三種顏料，分別用Aqua Glue溶解，再加水稀釋。接著再各別混入胡粉調淡顏色，最後就能調製出三種櫻花花色。

為了辨認每個枝枒的花朵分布，先用粉彩框出花朵分佈的區域。

以枝枒上粉彩框出的橢圓做為參考，在底層的樹枝用點畫的方式均勻地畫上淺櫻色a後風乾，重複相同方式堆疊十層左右的點狀筆觸後，在樹枝下緣用濃的櫻色b，用點畫方式堆疊數層，呈現整團櫻花花朵的立體感。

混合礦物松葉綠青（白）和礦物白群（11）調製的綠色，畫在櫻花和天空的交界處。著色時可以覆蓋到櫻花和樹幹邊緣上，能製造畫作的立體感。枝枒間隱約可見的天空處塗上礦物群青（白），也塗在局部的下緣花朵上。

用礦物紫金末加深花間若隱若現的上層粗枝，接著用礦物黑朱、新岩小豆茶（11）、新岩焦茶（11）塗抹樹枝和樹幹，下筆時要盡量保留黑箔折射的光彩。

若想特別加強某些枝枒的顏色和造型，可以用報紙剪出橢圓形的洞後放在畫板上，揮舞沾了胡粉的排筆幾次，讓白色顏料重疊滴濺在畫板上。

花朵和天空的邊界處疊塗上櫻色 c，製造遠近感。接著用淺櫻色 a 和深櫻色 b 點用點畫的方式不斷層疊，營造花朵繁茂的模樣，各枝頭的櫻花便完成了。

將畫有櫻花枝素描的複寫紙，放在畫板上確定要落筆的位置，並將圖案轉印到底稿上。這裡是用Chaco複寫紙(水溶性)做轉印。

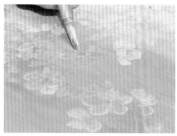
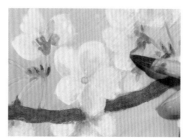
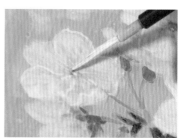

在花瓣用胡粉疊上數層後風乾，加深白色調。

接著在花瓣中央和花萼周圍塗上櫻色b，接著用較濃的胡粉畫在花朵的花柄及花蕊。

用合成檸檬在雄蕊描線，並點畫上花粉。

用混有紫金末的顏色畫在花萼，並用櫻色b加深花蕾尖端的顏色。

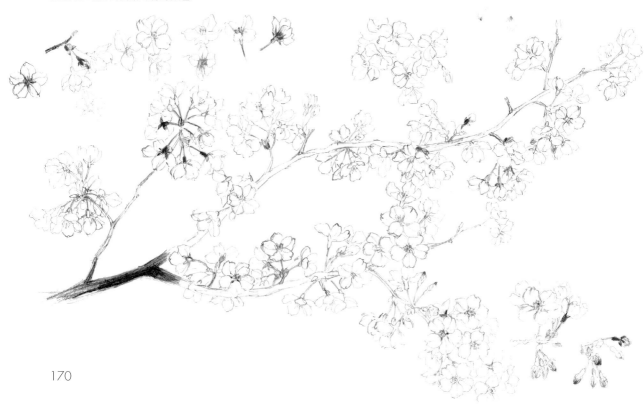

## 10 畫上花的陰影，刻劃細節

▲在用筆尖點畫出的櫻花花團上，使用滴畫法，讓花朵看起來更繁盛。▼▶近景的櫻花刻劃明暗細節。用點畫的方式，加深花朵間間隱約可見的空間顏色，更能展現花朵密集盛放的模樣。

▼在樹根處點畫上散落的花瓣，呈現花朵盛開的華麗景象。

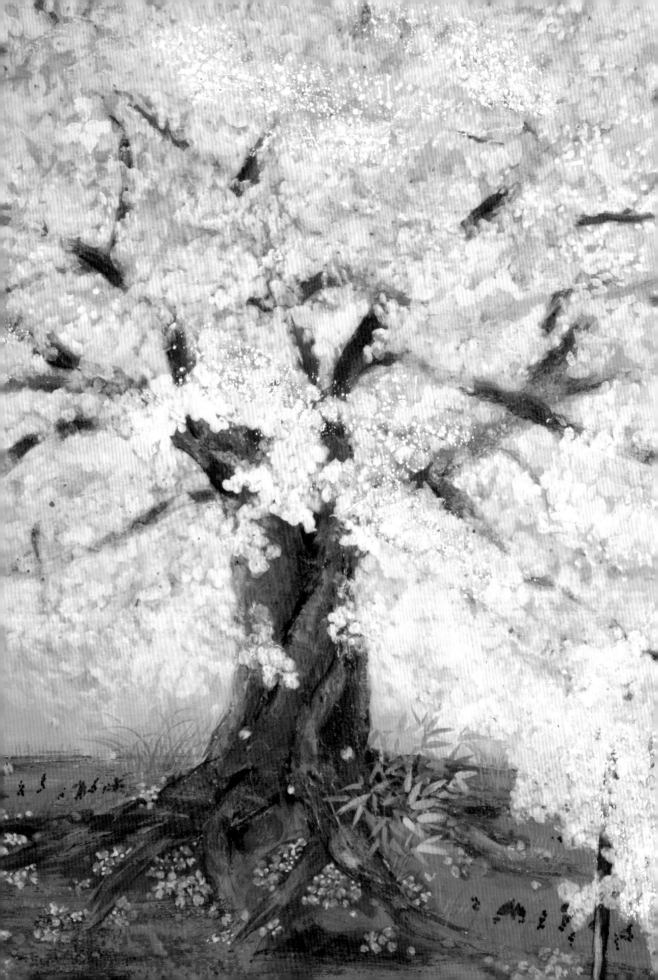

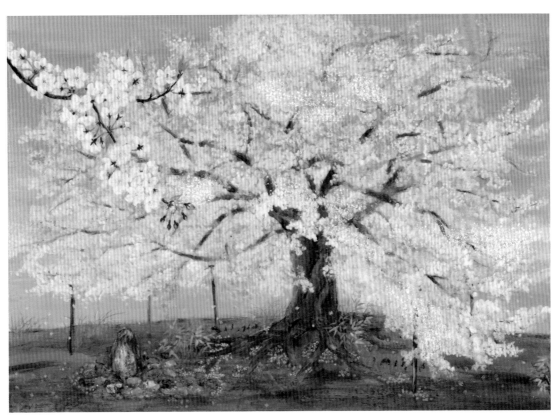

■完成

圓心之櫻　P30 號

◀局部

虞美人　F30號
在畫板貼上亮藍色的鋁箔
打底，並藉由磨色法及顏
料的點綴來打造背景。在
虞美人的花朵處用鮮豔的
壓克力顏料添增色彩。

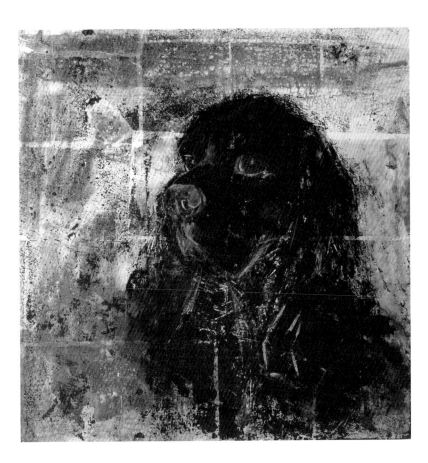

上圖：John　S10號
使用有限的顏色、粗曠的粉彩筆觸，呈現愛犬神情及烏黑皮毛的作品。

左下圖：
赫蕉花　F12號
背景中央用衛生紙的拼貼效果及不規則的裂箔，映襯南國之花的獨特造型。

右下圖：
秋季花草　F10號
這幅作品用礦物顏料和壓克力顏料，刻劃樹木及背景的粗曠質地。與一旁淺淺畫上的繽紛雜草，呈現趣味十足的對比。

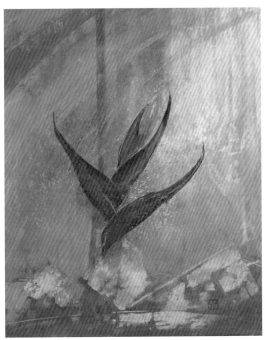

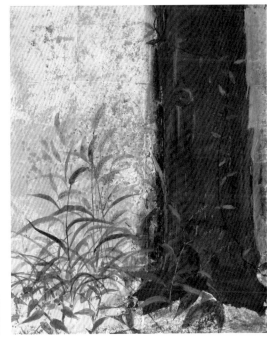

## ◆ 結束與開始

對於這次寫書的重責大任，我抱著終於結束了的心情寫下這些文字。

「序言」中我也提到，在和許多人聊天時，最讓我苦惱的就是被問到：「膠彩畫是什麼？」。絞盡腦汁之餘，我只能模稜兩可地回答：「就是使用礦物顏料和膠創作的『膠畫』。」但現今愈來愈多取代膠的輔助劑問世，許多畫家們也反覆試驗不斷摸索該如何創作。這樣一來不禁讓人煩惱，「膠畫」這個名稱真的合適嗎？

在遙遠的過去，國中教科書上曾提到，起初屏風畫這類大和畫因土佐派、狩野派而為人所知。在那之後隨著文明開化，印象派等西洋畫開始被引進日本。大約是這時，人們開始了解日本畫與西洋畫的區別及差異。然而當時來自美國的 Ernest Francisco Fenollosa 深受日本的狩野派畫作感動，於是他藉由比較日本畫及西洋畫，來宣揚膠彩畫的精彩。

「何謂膠彩畫」，著實為一大難題。

我只能秉持著「溫故知新」的精神，一點一點繼續努力前行。

◆

這次為了編寫這本為初學者設計的書籍，讓我有機會使用至今未曾用過的顏料和畫材，也嘗試了許多不同的創作方式。

編寫過程中，我曾數次自問真的能完成這本書嗎？實際完成後，這本書絕非單純是讓讀者來開心地學畫而已。也讓我不禁感嘆這半年編書的過程實在漫長啊！

同時，我也體悟到自己還有諸多不足。這次除了要感謝誠文堂新光社（日本原出版社），讓我有機會完成這本書籍。同時，也衷心感謝幫忙拍了超過 8000 張照片的宮坂攝影師及本書的編輯。

冷靜地回顧，這本書雖然仍有許多未能完整傳達的部分及讓人疑惑之處，但仍期盼能讓購買這本書的讀者對膠彩畫產生更多興趣，或了解原來還有這種作畫方式！

既然有幸能不受拘束地盡情學習，今後我也將會繼續開心地畫膠彩畫。

第 7 章

膠彩畫的基礎知識

# 膠彩畫 Q&A

## ●畫材篇

**Q1** 膠彩畫要畫在什麼基底材上？

**A** 畫在和紙、繪絹上(☞P.34)。建議先從容易著色的和紙開始練習，習慣膠彩畫的顏料和畫材。繪絹本身有彈性，這種基底材的魅力是可以呈現獨特的筆觸和柔美的顯色度(☞P.136)。

### 麻紙裱版

「麻紙裱版」表面裱著塗刷了膠礬水(防滲透處理)的和紙，十分方便。分成紙質結實的偏黃雲基麻紙，和偏白的白麻紙，兩者購買都十分便利。尺寸有到20號左右，初學者可以先從3至4號的小幅作品開始練習。

### 在水裱的和紙上作畫

習慣顏料後，可以試著在木製畫版上用水裱法裱上和紙來作畫(☞P.37)。作品完成後，可以直接將畫版放入油畫的畫框中。

● 裱板後，若想將紙從畫板上取下，可以從其中一邊的側面用美工刀切出V字型的刀口，接著將美工刀刃從刀口伸進紙和畫板之間，將兩者分割開來。

● 避免使用容易出油、彎曲的夾板。建議使用經封膜處理、不易變色的椴樹膠合板。

● 沒有經過防變色處理的夾板、或長期沒有使用的畫板，會因為木材氧化、時間變遷、濕度而引起木材的變色。這種情況會導致畫作的背面發黃、並讓紙質劣化，因此要多裱一張紙保護。等風乾後再裱上實際作畫的和紙(本紙)。

1. 先在保護用的紙(新鳥之子紙等)背面塗上水，等紙背沾濕後，在整面紙背及側面都塗上漿糊。

2. 用擰乾水的毛巾擦拭畫板表面，接著在畫板側面塗上漿糊。

3. 將步驟1.的紙翻回正面，背面朝下放到畫板上，用空刷毛將紙張推平，讓紙可以與畫板密合。側面也要將紙折出折角後貼平畫板。

※ 作品完成後要撕除本紙時，先用水沾濕畫板的側面，接著等漿糊軟化後再慢慢撕下即可。若保護用的紙與畫板側面的漿糊失去黏性，可以再行修補。

**Q2** 應該要買齊哪些畫筆？

**A** 首先請先購買線描用畫筆、著色用畫筆、面相筆、繪畫用排筆、膠礬用排筆(☞P.32)。高級的畫筆容易吸附顏料，也很好畫，能夠迅速熟練技巧。由於膠彩畫使用的是有顆粒的礦物顏料，因此畫筆屬於消耗品。雖然愈好的畫筆價格愈昂貴，可是昂貴的畫筆即使出現斷毛、筆毫變短的情況，畫筆仍能保有彈力，可以長期使用。從結果看來反而十分划算。

**Q3** 使用新畫筆時，有哪些注意事項？

**A** 新畫筆的筆毫都會用漿糊固定成形，因此使用前要像書法的毛筆一樣，不能只清洗筆尖，而是畫筆整體都要用水清洗。將畫筆放入筆洗中，用手指搓揉筆毛、溶化漿糊、軟化筆毫。注意不要用畫筆敲擊、摩擦筆洗的底部。

完成後就如洗過的畫筆一樣，將筆毛收攏後平放在乾燥毛巾上風乾即可。排筆則為了加速風乾，須將筆毛往外展開，將筆頭往下垂吊著風乾(為了徹底蒸乾筆頭根部的水氣，建議畫筆也用排筆相同的方式風乾)。

**Q4** 應該準備幾個調色碟？

**A** 調色碟的功能是溶解顏料。白色的調色碟讓人能輕易辨認顏料的顏色，市面上還有販售陶瓷及塑膠製的調色碟。膠彩畫因為會用電熱爐加熱、燒乾調色碟，因此會使用陶瓷製的產品。

1個調色碟只能調製1種顏色，因此有幾種顏料，就必須準備相同數量的調色碟。大小從直徑5至20公分都有，請根據要溶解的顏料分量、畫筆和排筆的尺寸大小來使用。建議初學者一開始先準備好10個7公分左

右的調色碟、1至2個12公分的排筆用調色碟為佳。

使用完後用水清洗，若顏料難以去除，可以先加入熱水靜置一段時間再洗淨。

梅花盤可以用來溶解顏彩和軟管水干顏料，混色時十分便利。建議可以購買15公分左右的梅花盤，更易於使用。

## Q5　膠有許多種類，該挑哪一種比較合適？

A 膠主要是熬煮牛骨、皮、腱，萃取其中膠質凝固後經過乾燥的物品。由於一貫三千本膠（約3.75kg）約有三千根，因此才有這個稱呼。是膠彩畫中最廣泛利用的膠。目前市面上的三千本膠，也有經過復原重製減輕了臭味的商品。此外，還有透明度高、容易溶解的粒膠，及黏著力強、風乾速度快的鹿膠。使用時有時不會單只使用一種膠，而是混著使用。膠液若太濃，畫作就容易龜裂。膠液若太淡，顏料就容易剝落。

目前市面還有販售固態膠溶解後，添加防腐劑製成的液狀膠、果凍狀膠。因為可以在室溫保存，且只要用水稀釋就能使用，對初學者、畫小幅作品的人來說很方便。依據產品不同，稀釋用的水量、溶解方法都有不同，因此使用前請詳讀說明書。另外現在還有一種膠礬水，是用添加防腐劑的膠液與明礬混合製成。

## Q6　如何保存膠液？

A 氣溫高時膠液就容易腐敗、發霉，黏著力也會下降。因此夏天要用保鮮膜封住冷藏，並在4至5日內使用完畢。

冬天時在常溫下膠液會結凍，因此使用前要先加熱。但膠液一旦沸騰又冷卻，會破壞膠液中的膠質，降低膠液的黏著力。

為了避免浪費膠，可以用定量的水浸泡膠後，把膠放進密閉容器裡冷藏。要取用時，只要取出需要的用量加熱，調製成膠液即可。

## Q7　用膠液溶解顏料後要加水稀釋，但水量該放多少？

A 大範圍地著色時，顏料太稀薄容易留下排筆的筆痕且著色不均，因此顏料需要濃一些。濃度大約是用排筆或平筆吸附顏料，在調色碟旁刮除多餘水分後，顏料能一下就滴落的程度。作畫時濃度則要稀一點，大概是畫筆吸滿顏料後，顏料會如水滴般滴落的程度。但是依據使用的顏料顏色、畫法，情況也有所不同。因此建議使用時先試塗過顏料，確認色調及濃度後，再慢慢熟悉其中的比例。

## Q8　作畫到一半，下層的顏料卻滲透開來。雖然暫停作畫等待風乾，但仍無法繼續進行疊色，這是為什麼呢？

A **原因** / 膠液太稀薄，作畫時下層的顏料層就會位移。這個通常是用水稀釋膠液溶解顏料時，水加太多導致的。另外，也可能是受到暈染時的畫筆、洗過的畫筆的水氣影響，導致膠的黏著力下降。

**處理方式** / 當下層的顏料已經開始位移，即使之後的顏料再加入膠液也無法挽救。這時必須中斷作畫，讓畫作徹底風乾，並塗刷「中間膠礬水」，防止下層的顏料繼續溶化。

**預防方式** / 基本上打底和初始作畫時，膠液都要濃一些 隨著顏料層不斷堆疊 到要進入細節刻劃和收尾時，膠液須比底下的顏料稀薄。

一般來說，依照礦物顏料顆粒的大小，細顆粒的顏料建議用稀膠液調製，粗顆粒的顏料建議用濃膠液調製。膠液如果太淡顏料容易剝落，如果一次塗得太多會引起龜裂。

膠液的黏著力還會受到氣溫、濕度影響。通常夏天須調得較濃，冬天則調得較稀。但要注意，膠液太濃畫作就容易龜裂，顏料的顯色度也會下降。反過來說，若膠液太淡顏料就容易剝落。

由於這方面的掌控不易，且依據畫家的喜好、技法，膠液的濃度也有所不同，因此使用膠液是膠彩畫技巧中的一大難關。我自己在加水稀釋顏料、用新水筆沾取顏料時，都會在顏料中再加入一滴膠液。

## Q9　用礦物顏料混色時，有哪些注意事項？

A　即使是同一個號碼的礦物顏料，顏色不同其比重也不同。因此混色後較重的顏料會沉澱、乾燥，導致溶解的顏料和塗上的顏色不一定會相同。建議著色時先用畫筆徹底混合顏料，接著再少量多次地塗抹上色，這樣比較容易塗出期望的顏色。

合成礦物顏料則因為不管哪種顏色，比重都幾乎相同，所以只要號碼相同就能隨意混色。

要混合調製完成的顏料時，只要將顏料放在調色碟中充分混合即可。若混色、調製的是顆粒粗的顏料，著色時要先用畫筆充分混合顏料後，再撈取顏料著色(水干顏料能與任何顏色混色)。

## Q10　聽說胡粉很容易龜裂，請問在胡粉的挑選、溶解、著色法有哪些訣竅？

A　胡粉是膠彩畫中不可或缺的白色顏料，除了可以單獨使用，這個顏色還可以用來背景打底或拿來混色，是多功能的顏色。一般來說花胡粉因為顆粒粗，大多用來背景打底。但因其黏著力佳，也常拿來作畫。花胡粉不是純白色，所以即使只單上這個顏色也不會破壞畫作的色調平衡，加上不易剝落，初學者也能輕鬆使用。

胡粉本身很難與膠液混和。使用時先仔細研磨胡粉，直到沒有明顯的顆粒。滴入少量膠液後充分混合，直到胡粉呈現柔軟的耳垂觸感。反覆拍擊胡粉團，並反覆將胡粉團搓成長條狀後再搓揉成團，以便胡粉與膠液充分混合。接著用熱水去除胡粉雜質，再加入少量入水施力用乳槌仔細地溶解胡粉，直到胡粉呈現帶黏性的霜狀。胡粉的濃度是造成胡粉剝落、龜裂的主因，因此處理時須謹慎小心。

目前也有利用機器，將膠液與胡粉平均地混合、攪散後乾燥成的商品(☞P.25)。

剛塗上胡粉時，顏色會呈現半透明狀，或許會讓人擔心胡粉的濃度太稀。但顏料風乾後就會變成白色了。胡粉厚塗容易導致剝落及龜裂，因此想要加強白色調時，請藉由少量多次地疊色來製造效果。

極微粒的高級胡粉容易剝落，因此比起和紙，更適用於繪絹。

## Q11　調色碟中剩餘的礦物顏料和水干顏料，還能繼續使用嗎？

A　膠液溶解的礦物顏料放置一段時間後，膠的效果會減弱，有時還會出現結塊。但只要經過除膠法，風乾後顏料就能恢復像新品一樣。除膠的方法是先在調色碟中倒入熱水後輕輕混合。等顏料沉澱後，捨棄上層的液體。重複此步驟3至5次後，就能去除顏料中的膠，最後將顏料風乾，就能將該顏料與未使用的顏料分開來保存了。

若膠沒有清除乾淨還有殘留膠的成分，之後會變得難以溶解。

水干顏料因為顆粒細緻，所以無法除膠。一度溶解又凝固的水干顏料品質會下降，因此用完即可捨棄。

若想有效活用殘餘的顏料，建議可以用創新方式為基底材做背景打底(☞P.133)。初學者可以將顏色相近的殘餘顏料塗抹在不同的畫板上，下次作畫時就能使用了。

## Q12　畫筆脫毛了⋯⋯

A　脫毛分成筆毫外側的筆毛斷裂、及從筆芯脫毛兩種情況。因為斷裂而脫毛的主因，大多都是因為筆毫受傷。例如將畫筆反覆收進透明保護套中、將潮濕的畫筆放入密閉空間保存、收納時不小心摩擦到筆毫等。購買畫筆後，首先丟棄透明保護套，之後洗完畫筆後都要徹底風乾再收起來。筆芯的脫毛是來自筆毛根部的束縛鬆脫，因此一旦開始脫毛就不會停止。

## Q13　使用「Aqua Glue」時有哪些注意事項？

A　這是一種取代膠的輔助劑，約在20年前問世，是至今仍不斷在研究開發的一種畫材。這種畫材溶解顏料時不像膠一樣費工夫，乾透後還能使用磨色法。目前堆高用的輔助劑也已經問世，因此能輕鬆地呈現大膽的表現手法。這幾年我在作畫時也開始使用這類畫材。

若基底材是已經塗刷膠礬水、經過防滲透處理的和紙或裱板完成的畫版，那麼不用樹脂膠礬水打底也沒有關係。但若基底材是未經任何加工的生紙，請一定要

先塗刷樹脂膠礬水打底。作畫時 Aqua Glue 因為性質與膠液不同，所以兩者不能同時使用。

「Aqua Glue」是含有壓克力樹脂的輔助劑，風乾速度快，乾透後還具有耐水性。作畫時為了避免畫筆固化僵硬，要將畫筆插在筆洗中。畫完畫後要徹底洗淨畫筆及調色碟。送畫裱裝時一定要提醒店家，有使用膠以外的畫材。

油煙和松煙的原料是墨，只要風乾就難用水溶解，因此即使透過修正、磨色法都無法徹底消除墨痕。繪製底稿時，應徹底熟悉構圖及畫作主題，再謹慎地轉印底稿、進行線描。

膠彩畫的顏料是水性的，即使風乾了，只要用清水或溫水就能洗除。和紙十分結實，可以直接用沾濕的毛巾擦去顏料、或邊以流水沖洗邊用海綿洗去顏料（☞ P.71）。洗除顏料風乾後，只要再重新塗刷膠礬水（☞ P.36）就可以作畫了。

## ●作畫篇

### Q1　我剛開始學膠彩畫。如果不先學素描就沒辦法畫膠彩畫嗎？

A　素描是繪畫的基礎，要從正確畫出眼睛所見的形體、顏色開始練習。邊素描邊摸索作畫的主題，是作畫時十分重要的一環。話雖這麼說，但過度重視素描，作品也會變得無聊。請一邊開心地玩賞膠彩畫的顏料和表現手法，邊找出時間慢慢練習素描吧！時常訓練手、眼，熟悉繪畫方式，對正式作畫有很大的幫助。

### Q2　轉印底稿的步驟時，可以不線描就直接開始著色嗎？

A　線描底稿畫出物體的輪廓，是重視線描及輪廓線的膠彩畫技法之一。有時還會為了要顯露出因著色消失的線條，而重新線描底稿。另一方面，也有一種是不經過線描直接上色的技法，也就是沒骨法。

但是對初學者來說，即使有轉印的底稿，因為線條顏色淺，很容易在著色過程中開始搞不清楚物體的造型。尤其若使用不透明的水干顏料，就更難看清底圖。因此墨的線描，是著色時十分重要的依據。

近年來膠彩畫的表現手法愈來愈多樣化，例如使用油畫的厚塗法、或膠彩畫顏料以外的顏料入畫。但還是希望大家能先記住基礎技法，再慢慢發展自己獨特的表現手法。

### Q3　線描或下筆失誤時，可以抹掉重畫嗎？

### Q4　該怎麼畫背景才好？應該全塗上單一顏色？還是具體地將背景有的物品都畫出來呢？哪一種方式比較好？

膠彩畫中背景即是空間，因此很常用色塊來處理。至於是否要將背景的物品畫出來，應該要視作品的題材、主題來決定。若是在背景用色塊著色，根據色調和畫法會產生很大的變化。如果很煩惱要使用哪種顏色，建議可以從題材（對象物）的顏色中取其一、或選用該顏色的相近色（類似色），通常不會出錯。

水干顏料、礦物顏料都是少量多次地疊色後，顏色會愈來愈深的畫材。由於部分礦物顏料的顏色無法用混色調製出來，因此在畫出自己心中的成色前，需要反覆著色、風乾來進行疊色。若想畫出有深度的成色，可以用與最後成色完全相反的顏色（互補色）打底、或用同色調（同色系）的深色及淺色交互疊色。

膠液溶解的顏料會呈現濡濕、偏暗的顏色，但只要風乾後就會恢復原本顏料的顏色。另外，編號白的顏料、胡粉在潮濕的情況下，白色的感覺不會很明顯。風乾後就會和顏料一樣，出現原本白色的效果。

綜上所述，建議初學者先將調製好的顏色試塗在紙上風乾，確認過成色再上色。不管是溶解還是調製各種顏色，累積這類實務經驗十分重要。

另外，即使是同一顏色，依照不留筆痕的平塗、強調排筆刷痕及筆觸的畫法、用畫刀著色等不同方式，都會讓畫作產生完全不同的效果。因此建議畫法也要花心思琢磨。

## Q5　什麼是藉由疊色來創造顏色？

A 比起直接混合兩種顏料著色，用疊色的方式分別塗上2種顏色更能表現筆觸變化、增加顏料的鮮豔度和深邃度。

例如要畫粉紅色的花時，若只是塗上胡粉與岩桃調製的顏料，最後的成色會顯得很單調。疊的顏色愈多，愈能讓畫作有豐富的感覺。因此建議先薄薄塗上一層胡粉後風乾，接著再疊加一層薄薄的岩桃。之後再疊上一次胡粉。這樣一來，最後就能打造出透明感的粉紅色。

若要用疊色製造視覺上的混色效果，可以事先掌握一些搭配訣竅，例如用白色和紅色會疊出粉紅色、用紅色和藍色會疊出紫色、用藍色和黃色會疊出綠色等。

## Q6　要畫到什麼程度，畫作才能算完成？

A 和背景一樣，只要畫到自己滿意就行了。請注意著色時不要一開始就塗上濃烈又強烈的顏色，只要慢慢地加深顏色色調，直到畫出自己心中想像出的最終模樣即可。建議初學者一開始先不要使用太多顏色，可以先用深淺不同的顏色進行疊色，慢慢熟悉如何製造想要的色調。熟練後，就能記得哪種底色配上什麼顏色會出現哪種成色了。

另外建議要先想好，自己在這幅作品中最想強調的部分是什麼。若整幅畫作都用同等幅度下去刻劃，很容易會模糊畫作的主題，導致整幅畫作只是顏料層變厚罷了。

## Q7　畫風景畫時，需要注意什麼問題？

A 因為膠彩畫無法在室外作畫，因此素描是很重要的程序。不是只用鉛筆，建議要攜帶顏彩、軟管水干顏料、膠彩畫用塊狀顏料等在戶外能輕鬆使用的畫材來著色。建議事要多畫好幾幅素描為佳。

畫膠彩畫時由於要先描繪底稿、溶解顏料，到正式開始作畫為止的程序繁多，因此容易讓初學者覺得很難保持最初的新鮮感。

在本書的櫻花範例中，由於櫻花盛開時會難以掌握枝枒伸展的模樣，因此最好是先在3月素描枝幹的模樣，4月再素描櫻花盛放的模樣。

以畫群山來說，在綠意繁茂的夏季和枝葉凋零的冬季的樣貌極為不同。若山上積雪，又會給人完全不同的感覺。建議在四季反覆進行素描，慢慢決定心目中想畫的風景畫氛圍。

## Q8　貼箔時箔移位了，該怎麼做才好……

A 貼箔時（尤其是切箔）有時會因為黏著劑的膠礬水、膠液的濃度太稀導致箔移位。這時可以在膠礬水、膠液中加入布海苔（☞P.39）來增添黏性。如此一來箔就比較不易位移，作畫時也會更輕鬆。布海苔是將海藻乾燥後，做成榻榻米狀的物品。使用方式是將布海苔加入熱水溶解，等液體冷卻再用紗布過濾後使用。

## Q9　在畫作整面貼箔時，有哪些注意事項？

A 想用箔裝飾背景時，可以利用背景底色控制箔的顯色度。以金箔為例，暗色的背景底色能夠抑制金箔的顯色度，鮮亮的黃土、黃色的背景底色則能讓金箔的顏色更加華麗。

建議背景打底時不要一次塗太多顏色，應該反覆著色風乾，直到疊加出心目中想像的顏色。先利用背景底色製造凹凸的肌理、質地變化，等貼箔後就能用磨色法創造繁複的色調、打造出特殊的肌理質地（範例香豌豆☞P.128）。

由於顏料很難附著在箔上，因此要先用比礦物顏料黏著力更好的水干顏料打底，等疊出幾層顏色後再用礦物顏料著色。建議少量多次地疊色，直到畫出心目中想像的成色。

箔的表面比顏料平滑，顯色度也更強，因此很難控制箔與著色部位的平衡。建議不要為了營造膠彩畫的風情就隨意使用箔。使用箔之前，應在底稿的程序就先考慮好要將箔放在哪裡、如何使用。

# 膠彩畫用語集

➡：參照用語集中的詞條
⇨：參照本書的頁數出處

## 3劃

**上層液體**（上澄み うわずみ）

用調色碟溶解礦物顏料時，重的粒子會沉澱、微粒子則會浮在表面。指浮在上層的透明顏料。

**大底稿**（大下図 おおしたず）

與畫作相同大小的底稿。➡小底稿

**小托**（裏打ち うらうち）

指在和紙或繪絹的背面貼紙補強的技法。

**小底稿**（小下図 こしたず）

為了測試構圖及配色時畫的小幅底稿。

## 4劃

**中鋒行筆**（直筆 ちょくひつ）

將畫筆與畫作呈垂直方向來作畫的運筆方式。是用筆尖線描時的基礎技法。

**切箔**（切箔 きりはく）

指將箔切成小片，或是將切箔撒在畫作的技法。和砂子一同使用能製造美麗的裝飾效果。切箔大小從1公釐到6公釐都有。➡野毛

**水金**（水金 みずきん）

又稱為定色，是一種偏白的金色。是金與銀的比例為6：4的合金。

## 5劃

**付立**（付立て つけたて）

不描線、不畫輪廓線，直接用畫筆的筆鋒和筆勢塗畫的技巧。屬於沒骨畫法的一種。

**付立筆**（付立筆 つけたてふで）

可以用在著色、線描的畫筆，有長流、玉蘭、如水、山馬等種類。⇨P.32

**平筆**（平筆 ひらふで）

指筆尖切平的畫筆。這種筆比筆尖呈圓形的畫筆更適合大範圍的均勻著色。

**平塗**（平塗り ひらぬり）

指用畫筆均勻地塗抹一面顏料的畫法。建議使用排筆、平筆等筆毫寬的畫筆，先從水平方向塗抹顏料，再將畫作旋轉90度，繼續水平方向塗抹顏料。藉由這種交叉著色的方式（交叉塗），就能讓畫筆的筆痕消失。

**打底墨色**（うち墨 うちずみ）

指想利用撞色法增加濃淡變化時，在使用撞色法的範圍先使用中墨進行平塗。⇨P.143

**本畫**（本画 ほんが）

寫生、底稿的反義詞。正式的畫作。

## 生紙（生紙 なまがみ・せいし）

漉洗後沒有做防滲透處理（塗刷膠礬水）、或任何能增加顯色度等加工的和紙。經過加工處理的紙稱為「熟紙」。

**白**（白 びゃく）

礦物顏料中顆粒最細緻的顏料。也會當做顏料的名稱使用，如白群、白綠。

**白麻紙**（白麻紙 しろまし）

用麻和構樹的纖維製造的白色和紙。屬於麻紙的一種，和雲肌麻紙一樣很常用於膠彩畫。

**印材**（印材 いんざい）

製成印章的材料。除了石頭、象牙、木頭以外，還有金屬、陶器等材質。

**印泥**（印泥 いんでい）

又稱印朱。由朱等顏料、蓖麻油、松香、蠟等材料混合而成。⇨P.41

**印規**（印矩 いんく）

固定印章、落章位置的道具。只要不移動印規，印章就能不斷沾取印泥，重新落章。有分成L字型及T字型的款式。⇨P.41

## 6劃

**竹刀**（竹刀 ちくとう）

切箔用的竹製刀。因為金屬製的器具容易引起靜電，因此處理箔時會使用竹製的器具。⇨P.39

## 7劃

**沒骨法**（沒骨 もっこつ）

指不畫輪廓線，只利用顏料的濃淡畫出對象物形體的技法。又稱為沒骨畫法，付立技法便是其中一種。

## 8劃

**具墨**（具墨 ぐずみ）

指在磨好的墨中加入膠液溶解的胡粉後製成的物品。可以依照胡粉的量調節灰色調的明暗。⇨P.143

**和紙**（和紙 わし）

指原料是麻、構樹、結香、燕皮等纖維製成的紙，從古時開始日本生產的紙的總稱，與洋紙是反義詞。畫在和紙的畫稱為紙本，與絹同屬膠彩畫主要的基底材之一。與其他基底材相比，和紙更能長期保存且易於使用，因此是目前膠彩畫最重要的畫材。

**底色**（下塗り したぬり）

這是在考量之後要塗的顏色與最後的成色，塗在底層的顏色。在作畫初期畫的「背景打底」是指塗在整幅作品的底色，與這個底色並不是同一件事。

**明礬**（明礬 みょうばん）

一般來說是指鋁明礬（含水硫酸鋁鉀），製作膠礬水時，不會加熱生明礬。使用方式是先將粒狀、塊狀的明礬放入乳缽中研磨，再將明礬粉末放入膠液。⇨P.36

**膠礬水**（ドーサ（礬水）・ドーサ（礬水液））

將膠液與生明礬（明礬）混合的液體。能防止顏料滲透基底材，還可以當做貼箔時的黏著劑，並防止箔變色。最適當的膠礬水比例是1000cc的水配上1至2條三千本膠及明礬3至5g。膠礬水的濃度又會依基底材的種類和季節來調整。⇨P.36

**松煙墨**（松煙墨 しょうえんぼく）

在鍛燒松的古木產生的煤炭中混入膠液，等凝固後形成的乾燥墨。淡墨因為帶點藍色，顆粒又偏粗，能夠呈現各種表現形式，因此青墨在水墨畫中尤其受歡迎。➡油煙墨⇨P.40

**油煙墨**（油煙墨 ゆえんぼく）

用燃燒植物油後產生的煤，與膠液混合後乾燥成型的墨。顆粒比松煙墨更細緻。➡松煙墨

**泥**（泥 でい）

粉狀的箔，又稱為「消粉」。有金泥和銀泥等各種種類。指生產箔片裁切掉的箔片碎屑磨細後精煉出的物品。使用時將泥與膠液混合，經過乾燥、去除雜質等程序後，能提升泥的顯色度，並讓泥更容易附著在畫板。➡砂子、燒乾⇨P.38、P.144

**空刷毛／唐刷毛**（空刷毛・唐刷毛 からばけ）

筆腰用了粗硬的毛質，因此能趁顏料和墨未乾時消除顏料不均勻的地方，也會在暈染時使用。在畫布完全乾燥的情況下，快速揮動排筆，可以藉由掃除局部顏料進行暈染。

**金底**（金地 きんじ）

指整面都貼滿金箔的作品；整面都塗滿金泥的作品則稱為「金泥打底」。⇨P.128

**金箔**（金箔 きんぱく）

將純金或金混合銀、銅後的合金，打成厚度只有10000分之1公厘的箔。比較厚的金箔稱為二枚掛、三枚掛。金箔中含銀或銅的比例愈高，黃色就愈淡。➡青金、水金⇨P.128

**金箔碎屑**（切廻箔 きりまわしはく）

貼箔時裁切掉的部分，製造砂子和切箔時使用。⇨P.146

**青金**（青金 あおきん）

帶藍的金色。有青金箔及青金泥。大約金75%、銀25%的合金，又被稱為三步色、常色。

## 9劃

**染料**（染料 せんりょう）

可溶於水的染色物質。分成從植物或昆蟲萃取的天然染料、及化學合成的化學染料兩種。有些染料不能直接當做顏料使用，可以用胡粉、石灰吸附色素後再使用。

**砂子**（砂子 すなご）

指用砂子筒磨細的箔，及將砂子撒在畫布上的表現技法。先在畫布表面塗刷膠礬水（或膠液），接著將箔片碎屑放入一頭裝有鐵絲網的砂子筒中，再使用專用的筆在砂子筒中來回攪拌，讓箔屑能撒在畫布上。依照砂子筒的鐵絲網目大小，就能調節砂子的粗細大小。⇨P.38、P.146

**研磨**（空ずり からずり）

指用乳缽將顏料磨細。將胡粉、水干顏料等板狀的小片或塊狀的顏料細細研磨後，加入膠液充分混合。

**背面著色**（裏彩色 うらざいしき）

從繪絹的背面上色，讓表面的顏料與背面穿透的顏料產生疊色效果的技法。

**背面貼箔**（裏箔 うらはく）

在薄的和紙和繪絹的背面貼箔，讓箔產生蒙上紗般發色效果的技法。

**背景打底**（地塗り じぬり）

這是在膠礬水打底的和紙或繪絹上塗的第一層顏色。背景打底的目的是要幫助後續顏色增加顯色度，並讓顏料能有更好的呈現。

**胡粉**（胡粉 ごふん）

以膠為黏著劑的白色顏料。由天然的拖鞋牡蠣殼、蛤殼、帆立貝殼製作而成。最初的胡粉指的是日本奈良時代由中國引進的鉛白，但室町時代以後，牡蠣殼製的胡粉成了主流。⇨P.22、P.25

**面相筆**（面相筆 めんそうふで）

適合畫細線的畫筆。因為常用於描畫人物的臉，才會如此命名。依據筆毫的長度、毛質不同有各式各樣的種類，如狼毫面相、長穗貂毛面相、長穗狸毛面相、短穗白狸面相、白佳、白玉面相等。⇨P.32

## 10劃

**展色劑**（展色劑 てんしょくざい）

是一種能將粉末狀的顏料調成膏狀，幫助顏料附著在紙這類基底材的溶液。膠彩畫中用的是水溶性的膠。

**粉**（粉 ふん）

金屬加工成的粉末，顆粒與泥相比偏大。可以用磨碎的黃銅調整顏色，有金粉、鋁粉、銅粉等種類。

**起上胡粉**（起上胡粉 おきあげごふん）

➡腐胡粉

**透寫**（透き写し すきうつし）

在繪絹畫上底稿的方法。在繪絹的底下放入底稿，並依據絹框的高度調整底稿的位置，沿著繪絹上透出的線條描線。⇨P.138

**連筆**（連筆 れんぴつ）

是將奇數隻的高級羊毛筆並排，做成排筆模樣的畫筆。這種畫筆比排筆更能吸附顏料，能創造許多表現形式。分為三連筆、五連筆、七連筆，其中還有一種筆尖呈斜面的畫筆，稱為「片羽」。

## 11劃

**側鋒入筆**（側筆 そくひつ）

傾斜筆桿，將筆尖靠在紙上作畫的運筆方式。常用在面塗、暈染，是著色時的基礎筆法。➡直筆

**基底材**（基底材 きていざい）

承載顏料的主體。膠彩畫有各式各樣的素材，如木板、麻、絹、和紙等，皆可用膠液混合顏料後著色。⇨P.34

**掘塗**（堀塗り ほりぬり）

為了製造線描的效果，著色時故意保留輪廓線、在顏色之間保留線一般的留白的技法。

**野毛**（野毛 のげ）

一種切箔法，切成線狀的箔。也指將線狀箔撒在畫作時的表現形式、技法名稱。

**鳥之子紙**（鳥の子紙 とりのこし・とりのこがみ）

主原料是雁皮的和紙。因為紙張淡黃色的顏色讓人聯想到雞蛋，故稱為「鳥之子」。

## 12劃----------------------------------------

**畫仙紙**（画仙紙 がせんし）

又稱為畫箋紙、畫宣紙。原料是竹、構樹、結香，中國製的畫仙紙名為本畫仙、日本製的則稱為和畫仙。能提升墨的顯色度，且具有美麗的暈染效果。

**畫板、板畫**（板・板絵 いた・いたえ）

指繪畫時當做基底材的木板。優良的欅木、桐木、檜木尤其適合作畫。考量到畫板中的水分、樹脂、彎曲問題，也為了避免樹脂和顏料滲透，須先以膠礬水打底再使用。

**硯**（硯 すずり）

磨墨的工具。⇨P.40

**結香**（三椏 みつまた）

瑞香科的落葉灌木，樹皮是和紙的原料。因為有著堅實而細緻的纖維，也被拿來做成紙鈔的原料。

**雁皮紙**（雁皮紙 がんぴし）

以瑞香科的樹皮纖維為原料製作的和紙，又稱為鳥之子紙。紙質細緻光滑，與顏料十分合拍。

**雲母**（雲母 うんも）

別名雲精。是一種具有珍珠光澤的顏料，多產於花崗岩中薄板狀的結晶，使用時要加入更多膠。

**雲肌麻紙**（雲肌麻紙 くもはだまし）

以麻和構樹為原料製成的和紙。屬於麻紙的一種，名字的由來是來自紙的表面有雲朵般的紋路。紙的纖維長而厚，因此十分堅實，是目前膠彩畫最常用的紙。

**黃土**（黃土 おうど）

從古用到今的黃色顏料，是含有氧化物的矽藻土類物質。根據產地不同顏色會有落差，燒過後會變成朱土、弁柄。

**黑箔**（黑箔 くらはく）

用藥物燃燒銀箔後變質發黑的箔。⇨P.38

**暈染**（隈取）/**隈取筆**（隈取・隈取筆 くまどり・くまどりふで）

隈取是指暈開彩色筆所畫上的顏色，隈取筆是用來暈染的畫筆。隈取是一種在色彩或墨中做濃淡調節、暈染明暗的技法，可以製造物體的立體度、增加裝飾性。使用方式是用筆毫粗圓的專用隈取筆沾清水，將顏料推展開來，消除顏色間的邊界，並從暈染的方向表現出光線的明暗變化。分成暈染顏色外圍的外染、只暈染顏色的其中一面的單染、用比原有顏色還明亮的顏色暈染的照隈。要針對用礦物顏料刻劃細節、進入收尾階段的作品進行暈染時，為了避免畫筆的水氣稀釋膠液，使顏料剝落，用隈取筆沾取膠液為佳。⇨P.66～69

**運筆**（運筆 うんぴつ）

指畫筆的握法、畫法等用筆方式。

## 13劃----------------------------------------

**溶解**（溶く とく）

指將粉末狀的顏料與黏著劑的膠液混合後，加入水調成適於著色的濃度。⇨P.30

**絹**（絹 きぬ）

在絹上畫的畫稱為繪絹或絹本，是膠彩畫代表性的基底材之一。利用絹的紋理從背面著色或貼箔，可以呈現各式各樣的技法。

**落款**（落款 らっかん）

在畫作上的作者署名、蓋章。使用陽刻文字部分呈紅色的是朱文印，使用陰刻文字部分呈白色的是白文印。⇨P.41

**裱裝**（表裝 ひょうそう）

又稱為裝池。指為了鑑賞、保存書畫而裝上立軸、畫框的行為。

## 14劃----------------------------------------

**箔**（箔 はく）

經敲打延展後的金屬薄片。除了有金箔、銀箔、白金箔之外，還有著加工過的鋁箔等種類。➡金箔、粉、泥、切箔⇨P.38、P.128

**箔合紙**（あかし紙 あかしがみ）

使用箔時必須用到的一種薄紙。使用方式是用苦茶油、髮蠟、蠟等材質塗在箔合紙上來黏取箔，以便取用。將箔放在箔合紙上的過程，稱為「箔合」。市面也有販售表面有蠟的箔合紙。

**箔足**（箔あし はくあし）

貼箔時，兩片箔之間重疊的部分。

**腐胡粉**（腐れ胡粉 くされごふん）

將與膠液混和的胡粉裝入密封瓶中，放在土中經過1至數年腐化過程的物品。這種胡粉有著比一般胡粉更柔和的白色，不易剝落，適合用來厚塗或堆高。又稱為起上胡粉。

## 15劃----------------------------------------

**墨色**（墨色 すみいろ）

油煙墨、松煙墨原料的煤隨著年歲，研磨出的墨色也會改變。施力固定緩慢研磨，顯色度也會更佳。分成濃墨（濃墨）、中墨（濃度中左右的墨）、淡墨（用大量水稀釋過的淺色墨），如果墨色太濃，可以藉由加水調整濃度。

**撞色法**（たらし込み たらしこみ）

在前一個顏料和墨未乾透時，藉由加入不同色調、濃度的顏料，讓顏料自然融合的沒骨畫法之一。⇨P.71

**線描**（骨描き こつがき）

此處的「線」即是指物體的輪廓線。指在一開始作畫的時候，用墨描出物體輪廓線的過程。⇨P.64

## 線描筆（線描筆 せんびょうふで）

是一種能讓墨和顏料更突出的畫筆。最具代表性的是削用筆、則妙筆。另外還有骨描筆、金泥用筆、胡粉用筆等畫筆。 ⇨ P.32

## 膠／膠液（膠・膠液 にかわ・にかわえき）

主要成分是有膠質的動物性蛋白質。主要從牛、豬、兔的皮、骨、腱等部位萃取而成。將膠泡水靜置一晚泡發，再加熱溶解後就是膠液。使用膠液能讓顏料附著在基底材上，在膠液中混入明礬後製成的膠礬水則能幫助顏料滲透基底材。一般有三千本膠、粒膠、鹿膠等種類。⇨ P.28

## 膠彩畫（日本画 にほんが）

日本傳統繪畫的統稱。「日本畫」這名稱，是為了與明治20至30年代傳進日本的油畫加以區別而誕生的名字。指日本自古以來受中國、朝鮮影響後，自行發展出的獨特風格繪畫。這種繪畫是在紙、絹、木板、灰泥上，以膠做為黏著劑，使用墨、礦物顏料、胡粉、染料等天然礦物顏料著色。自古以來的傳統技法、美感、表現形式都隨時代不斷改變。不禁要疑問膠彩畫究竟是什麼，日本畫和西洋畫之間的差異真的還存在嗎？

## 膠鍋（膠鍋 にかわなべ）

煮膠的土鍋。熱傳導率、保溫性皆佳，非常適用於製作膠液。⇨ P.42

## 膠礬用排筆（ドーサ刷 とうさばけ）

塗刷膠礬水用羊毛製的排筆，因為膠礬水會排斥顏料附著，因此應與繪畫用的排筆分開使用。膠礬用排筆因為時常會用熱水洗去明礬，建議在手柄的根部塗上耐水性塗料保護。⇨ P.32

## 16 劃

## 燒乾（焼きつけ やきつけ）

指在泥中加入膠液充分混合後，加熱蒸散水分的步驟。這個步驟能讓泥更有光澤、也更容易黏著在畫板上。燒乾後重新加入膠液充分混合，並加入溫水靜置，之後倒掉上層液中發黑的雜質，就能提升泥的顯色度。使用朱、辰砂等微顆粒的顏料時也會進行這個步驟。⇨ P.144

## 燒群青／燒白綠（焼群青・焼白緑 やきぐんじょう・やきびゃくろく）

燃燒天然群青、天然綠青後變色的顏料。礦物類的天然礦物顏料加熱後會因炭化顏色變暗，加熱愈久顏色就會愈接近黑色。不同燃燒狀態的顏料與未經燃燒的顏料混色後，還能創造許多顏色。若想自己手工製造這種顏料，可以在鐵製的平底鍋中放入天然的顏料，與火保持一段距離加熱。加熱時要邊翻動顏料，讓顏料慢慢地平均受熱。※ 天然辰砂內含水銀，因此不可以同上加熱處理。

## 磨色法（研ぎだし とぎだし）

指在新塗的顏色還沒乾透時，用水筆磨去表層顏料，露出底下顏料層的技法。除了水筆以外，也可以使用濕毛巾或剛硬的畫刀，磨出犀利的線條、筆觸。⇨ P.71

## 17 劃

## 薄美濃紙（薄美濃紙 うすみのし）

以構樹為主原料製成的輕薄堅實的和紙，常用來做轉印或當做念紙使用。

## 18 劃

## 轉印（転写 てんしゃ）

指將底稿描畫到畫作的基底材的動作。在厚的和紙等不透光的基底材上放上念紙（塗上木炭的薄和紙）或 chaco 複寫紙後，放上底稿，並依照底稿的線條描線。要轉印在繪絹或薄和紙等較透光的材質時，則是將底稿貼合基底材的背面，藉由透寫的方式轉印底稿。⇨ P.73、P.138

## 顏料（顔料 がんりょう）

水溶性的染色物。由礦物或貝殼粉碎後製成，染料經過顏料化後製成的顏料稱為有機顏料。⇨ P.12

## 顏料移動（動く うごく）

指因為前面塗上的顏料還未乾透、或底層顏料的膠不夠等原因，導致繼續上色時將前一個顏料滲透、溶化的情況。

## 19 劃

## 繪畫用排筆（絵刷毛 えばけ）

用於背景打底和著色的排筆，使用高級羊毛製成，柄全部上漆。⇨ P.32

## 繪絹（絵絹 えぎぬ）

繪畫用平織的絹。能提升墨和顏料的顯色度，適合使用顆粒細的顏料作畫，多是卷軸裝。寬從一尺（約 30.3cm）到六尺都有，厚度則依縱向織線的種類而有差異，可分為二丁樋、二丁樋重目等，最多到四丁樋。長度以一疋（23m）標示。⇨ P.34

## 20 劃

## 礦物顏料（岩絵具 いわえのぐ）

畫膠彩畫時使用的顏料總稱。分成由天然礦物或岩石磨碎而成的天然礦物顏料、人工的新岩礦物顏料、準礦物顏料、合成礦物顏料、水干顏料等種類。⇨ P.10

## 臙脂（臙脂 えんじ）

紅色染料、顏料。是從介殼蟲類的胭脂蟲中取得的色素。又稱為綿臙脂。

## 22 劃

## 疊色（重色 じゅうしょく）

等前一個顏色乾透後，再疊塗上第二個顏色的技法，可以讓前一個顏色與後一個顏色出現視覺上的混色效果。⇨ P.70

將底稿依照畫板尺寸放大比例複印，並參考範例頁的順序進行練習。

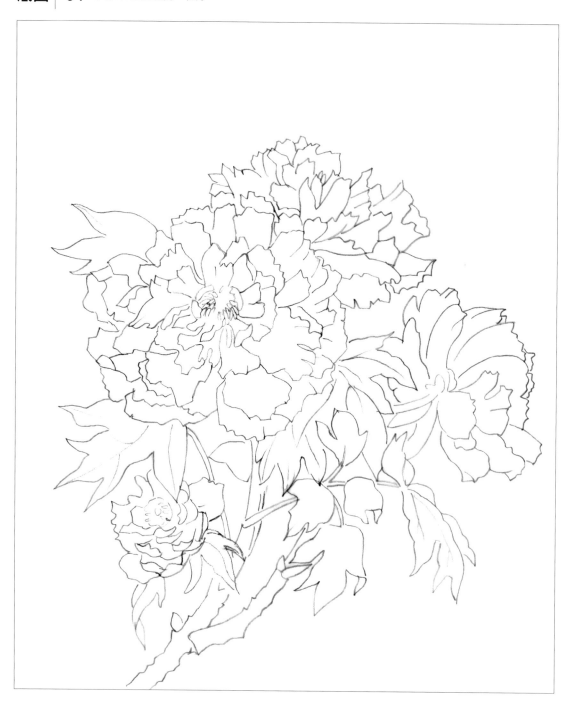

國家圖書館出版品預行編目資料

日本畫技法 / 菅田友子著；劉人瑋譯. -- 初版. -- 臺北市：易博士文化，城邦文化出版：家庭傳媒
城邦分公司發行, 2020.06
　面；　公分
譯自：日本画の描き方
ISBN 978-986-480-120-6(平裝)
1.膠彩畫 2.繪畫技法
945.6　　　　　　　　　　　　　　　　　　　　　　　　　　　　　109007451

DA0022

# 日本畫技法

原 著 書 名／日本画の描き方
原 出 版 社／株式會社 誠文堂新光社
作　　　　者／菅田友子
譯　　　　者／劉人瑋
選 書 人／蕭麗媛
責 任 編 輯／黃婉玉

業 務 經 理／羅越華
總 編 輯／蕭麗媛
視 覺 總 監／陳栩椿
發 行 人／何飛鵬
出　　　　版／易博士文化
　　　　　　　城邦文化事業股份有限公司
　　　　　　　台北市中山區民生東路二段 141 號 8 樓
　　　　　　　電話：(02) 2500-7008　　傳真：(02) 2502-7676
　　　　　　　E-mail：ct_easybooks@hmg.com.tw
發　　　　行／英屬蓋曼群島商家庭傳媒股份有限公司城邦分公司
　　　　　　　台北市中山區民生東路二段 141 號 2 樓
　　　　　　　書虫客服服務專線：(02)2500-7718、2500-7719
　　　　　　　服務時間：周一至週五上午 0900:00-12:00；下午 13:30-17:00
　　　　　　　24 小時傳真服務：(02)2500-1990、2500-1991
　　　　　　　讀者服務信箱：service@readingclub.com.tw
　　　　　　　劃撥帳號：19863813
　　　　　　 名：書虫股份有限公司
　　　　　　 ／（香港）出版集團有限公司
　　　　　　 仔駱克道 193 號東超商業中心 1 樓
　　　　　　 2) 2508-6231　　傳真：(852) 2578-9337
　　　　　　 te@biznetvigator.com
　　　　　　 出版集團【Cite (M) Sdn. Bhd. 】
　　　　　　 um, Bandar Baru Sri Petaling,
　　　　　　 Malaysia.
　　　　　　 傳真：(603) 9057-6622

7
臺北國際書展大獎

191

shing Co., Ltd.
osha Publishing Co., Ltd.
pei.

讀書花園
ww.cite.com.tw

國家圖書館出版品預行編目資料

日本畫技法 / 菅田友子著；劉人瑋譯. -- 初版. -- 臺北市：易博士文化, 城邦文化出版：家庭傳媒
城邦分公司發行, 2020.06
　　面；　公分
　　譯自：日本画の描き方
　　ISBN 978-986-480-120-6(平裝)
　　1.膠彩畫 2.繪畫技法
945.6　　　　　　　　　　　　　　　　　　　　　　　　　　　109007451

DA0022

# 日本畫技法

原 著 書 名／日本画の描き方
原 出 版 社／株式會社 誠文堂新光社
作　　　　者／菅田友子
譯　　　　者／劉人瑋
選 書 人／蕭麗媛
責 任 編 輯／黃婉玉

業 務 經 理／羅越華
總 編 輯／蕭麗媛
視 覺 總 監／陳栩椿
發 行 人／何飛鵬
出　　　　版／易博士文化
　　　　　　　城邦文化事業股份有限公司
　　　　　　　台北市中山區民生東路二段 141 號 8 樓
　　　　　　　電話：(02) 2500-7008　　傳真：(02) 2502-7676
　　　　　　　E-mail：ct_easybooks@hmg.com.tw
發　　　　行／英屬蓋曼群島商家庭傳媒股份有限公司城邦分公司
　　　　　　　台北市中山區民生東路二段 141 號 2 樓
　　　　　　　書虫客服務服務專線：(02)2500-7718、2500-7719
　　　　　　　服務時間：周一至週五上午 0900:00-12:00；下午 13:30-17:00
　　　　　　　24 小時傳真服務：(02)2500-1990、2500-1991
　　　　　　　讀者服務信箱：service@readingclub.com.tw
　　　　　　　劃撥帳號：19863813
　　　　　　　戶名：書虫股份有限公司
香 港 發 行 所／城邦（香港）出版集團有限公司
　　　　　　　香港灣仔駱克道 193 號東超商業中心 1 樓
　　　　　　　電話：(852) 2508-6231　　傳真：(852) 2578-9337
　　　　　　　E-mail：hkcite@biznetvigator.com
馬 新 發 行 所／城邦（馬新）出版集團【Cite (M) Sdn. Bhd.】
　　　　　　　41, Jalan Radin Anum, Bandar Baru Sri Petaling,
　　　　　　　57000 Kuala Lumpur, Malaysia.
　　　　　　　電話：(603) 9057-8822　　傳真：(603) 9057-6622
　　　　　　　E-mail：cite@cite.com.my
美 術 編 輯／簡至成
封 面 構 成／簡至成
製 版 印 刷／卡樂彩色製版印刷有限公司

Original Japanese title:NIHONGA NO EGAKIKATA
© Tomoko Sugata 2012
Original Japanese edition published by Seibundo Shinkosha Publishing Co., Ltd.
Traditional Chinese translation rights arranged with Seibundo Shinkosha Publishing Co., Ltd.
through The English Agency (Japan) Ltd. and AMANN CO., LTD, Taipei.

■ 2020 年 06 月 18 日　初版 1 刷
ISBN　978-986-480-120-6
定價 1500 元　HK$500

城邦讀書花園
www.cite.com.tw